HUGUES IMBERT

PORTRAITS ET ÉTUDES

CÉSAR FRANCK — C.-M. WIDOR — ÉDOUARD COLONNE
JULES GARCIN — CHARLES LAMOUREUX
FAUST, PAR ROBERT SCHUMANN — LE REQUIEM DE BRAHMS

LETTRES INÉDITES

DE

GEORGES BIZET

Avec un portrait gravé à l'eau forte par E. Burney

PARIS
LIBRAIRIE FISCHBACHER
(SOCIÉTÉ ANONYME)
33, RUE DE SEINE, 33
1894
Tous droits réservés

PORTRAITS ET ÉTUDES

LETTRES INÉDITES

DE

GEORGES BIZET

OUVRAGES DU MÊME AUTEUR.

Librairie Fischbacher

33, rue de Seine, 33

Quatre mois au Sahel, 1 vol. 3 fr. 50

Profils de musiciens (1^{re} série), 1 vol. P. Tschaïkowsky. — J. Brahms. — E. Chabrier. — Vincent d'Indy. — G. Fauré. — C. Saint-Saëns . . 3 fr. —

Symphonie, 1 vol. avec un portrait à l'eau forte, par A. et E. Burney. Rameau et Voltaire. — Robert Schumann. — Un portrait de Rameau. — Stendhal. (H. Beyle). — Béatrice et Bénédict. — Manfred . 5 fr. —

Nouveaux profils de musiciens, 1 vol. avec six portraits gravés à l'eau forte, par A. et E. Burney. — R. de Boisdeffre. — Th. Dubois. — Ch. Gounod. — Augusta Holmès. — E. Lalo. — E. Reyer 6 fr. —

Portraits et études. — Lettres inédites de Georges Bizet, 1 vol. avec un portrait gravé à l'eau forte, par A. et E. Burney 6 fr. —

En préparation :

PROFILS D'ARTISTES CONTEMPORAINS.

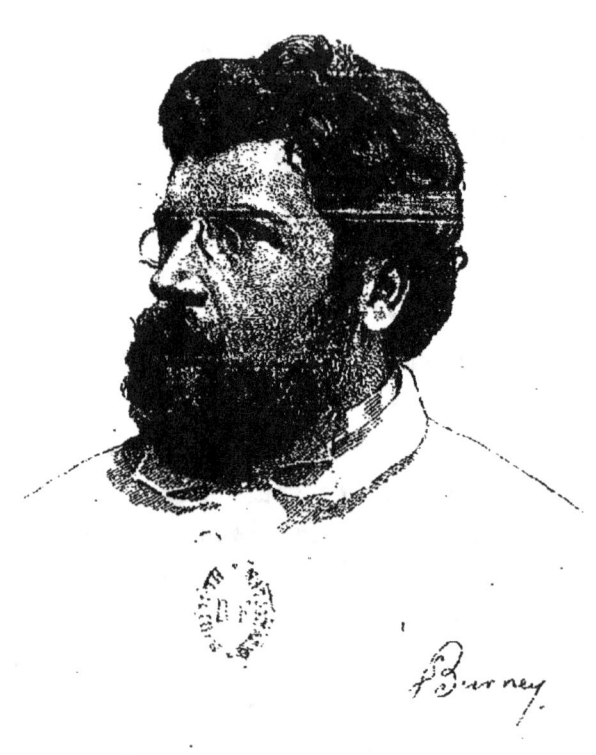

GEORGES BIZET

HUGUES IMBERT

PORTRAITS ET ÉTUDES

CÉSAR FRANCK — C.-M. WIDOR — ÉDOUARD COLONNE
JULES GARCIN — CHARLES LAMOUREUX
FAUST, PAR ROBERT SCHUMANN — LE REQUIEM DE BRAHMS

LETTRES INÉDITES
DE
GEORGES BIZET

Avec un portrait gravé à l'eau forte par E. Burney

PARIS
LIBRAIRIE FISCHBACHER
(SOCIÉTÉ ANONYME)
33, RUE DE SEINE, 33
1894
Tous droits réservés

STRASBOURG, TYPOGRAPHIE DE G. FISCHBACH. — 1887.

A MON AMI

THÉODORE DUBOIS

En souvenir de tant de bonnes heures
passées en compagnie de la Muse.

CÉSAR FRANCK

CÉSAR FRANCK

Quelle figure caractéristique à retracer que celle de cet artiste du XIXe siècle, dont le profil se détache en assez vive opposition sur le milieu français dans lequel il a vécu ! Artiste d'un autre âge, dont l'œuvre fait songer, toute proportion gardée, à celui du grand Bach, il aura traversé la vie comme un rêveur, voyant peu ou point ce qui se passait autour de lui, pensant toujours à son art, et ne vivant que pour lui. Sorte d'hypnotisme auquel arrivent forcément les véritables artistes, les travailleurs acharnés qui trouvent dans le travail accompli la récompense de leurs efforts et, dans le labeur pur et simple de chaque journée nouvelle, une jouissance incomparable, sans avoir besoin de chercher un écho dans la foule, sans penser un seul instant à briguer ses faveurs, à abandonner, par une concession si minime qu'elle soit, ce qu'ils pensent être la Vérité et la Beauté.

Son œuvre n'est pas et ne sera jamais de nature à passionner le gros public. Et son triomphe, rêvé par ses élèves et ses amis, aura des limites très bornées. Son genre de talent s'adresse aux raffinés en musique : admirateur des grands primitifs, il leur a dérobé une étincelle de leur génie, a vécu dans leur milieu, a chanté de préférence les louanges de la divinité, s'est entretenu plutôt avec les anges qu'avec les humains. Le Ciel a dû s'entrouvrir souvent pour lui laisser entendre les hosannas célestes. Si l'œuvre est quelquefois inégal, manquant de charmes, il s'y révèle une ligne immuable, bien caractéristique, qui ne s'inspire nullement du mouvement contemporain. Parmi les pages choisies, s'élevant à une très grande hauteur, il suffirait de citer, avant tout, les *Béatitudes*. Son admiration pour les primitifs, pour les pères de l'Église musicale ne l'empêcha pas d'admirer le génie des Beethoven, Gluck, Mozart, Méhul, Schumann, Schubert, Berlioz et Wagner. Mais ses tendances, ses tendresses allaient surtout aux vieux musiciens naïfs, dont il était le continuateur.

On a comparé la tête de César Franck à celle de Beethoven! Il faut une certaine dose de bon vouloir pour admettre une similitude entre ces deux masques si différents. Le seul artiste contemporain, dont la figure accuserait quelque ressemblance avec celle de Beethoven, est Antoine Rubinstein. Ce qui caractérisait, avant tout et à première vue, la physionomie de Beethoven c'étaient les yeux rayonnants majestueusement portés vers le ciel. Sa tête était remarquable entre celles de tous les musiciens : la chevelure était très abondante, mais désordonnée et rétive; le front, siège des idées puissantes, largement épanoui, la bouche toujours close,

le nez un peu large, et le menton en coquille. L'ensemble présentait une force de concentration prodigieuse.

La tête de César Franck, bien que pétrie d'intelligence, n'accusait, pas plus que l'attitude du corps, du reste, aucune distinction, rien qui frappât au premier aspect. Le front large, les yeux petits, expressifs, pleins de vivacité, enfouis sous l'arcade sourcilière, le nez épais, la bouche prodigieusement large, le menton petit et, surtout, les bas côtés de la figure encadrés de favoris blancs lui donnaient plutôt l'apparence d'un petit avoué de province que celle d'un artiste. Son enveloppe terrestre, manquant d'idéal, paraissait être une rencontre de hasard pour son âme si haut placée.

Au point de vue moral, Beethoven était bourru, sombre, peu sociable, bien qu'il eût un amour profond pour l'humanité entière. Cet état d'âme, traversé rarement par quelques éclairs de grosse gaîté, doit être attribué, pour la plus large part, aux misères noires qui l'assaillirent, à la surdité surtout. La grande supériorité de son génie lui donnait souvent des allures hautaines et arrogantes, principalement lorsqu'il se trouvait transporté dans une société mondaine, qui ne savait peut-être pas l'apprécier à sa juste valeur. De là surgissait une extrême irritabilité qui se traduisait presque toujours par de violentes colères.

Chez César Franck, au contraire, le calme dominait, la bonté était grande ; sa figure souriante, son accueil très ouvert accusait une bienveillance toujours égale, une sérénité d'âme que rien ne pouvait troubler. Il appartenait à cette catégorie de plus en plus rare de caractères qui considèrent la bonté comme ce qu'il y a de meilleur sur la terre. Sa tendresse pour les souffrants, pour les

humbles n'avait point de bornes ; au milieu de l'idéal où il vivait, des rêves poétiques qui le hantaient, il n'oubliait pas de descendre de son empyrée pour jeter un regard de commisération sur les malheureux.

On a dit de lui, également, qu'il était un Leconte de Lisle musical. Nous ignorons jusqu'à quel point la ressemblance entre l'œuvre poétique de l'auteur des « *Poèmes barbares* » et l'œuvre musical de l'auteur des « *Béatitudes* » peut être établie. Il y aurait là une étude toute particulière à faire du tempérament des deux grands artistes. Toutefois, ce qu'on ne peut nier c'est l'influence exercée par eux non pas sur tous leurs contemporains, mais sur un petit cénacle qu'ils ont fanatisé. Leur prestige a été si grand qu'ils ont inculqué à leur entourage leur manière de sentir en art et leurs procédés ; ils n'auront rencontré, au contraire, parmi la foule qu'un accueil modéré et l'on peut affirmer que la disproportion est grande entre la situation modeste qu'ils occupent près du public et la place très élevée que leur ont attribuée certains artistes, les jeunes principalement.

En tant qu'initiateur à la haute culture musicale, César Franck apparut à une époque où le besoin se faisait sentir d'une étude toute particulière et plus approfondie de l'élément symphonique et de la polyphonie. L'initiation aux œuvres merveilleuses des grands maîtres de la Symphonie, qui avait pu être ébauchée dans l'enceinte des grands concerts, ouvrait une nouvelle voie aux jeunes compositeurs français et par suite imposait un enseignement spécial. César Franck, porté d'intuition vers la richesse et l'amplitude de la forme symphonique, arriva au moment psychologique pour être le maître de cette classe de rhétorique supérieure en musique. Avec

une bonté qui faisait songer au « *Sinite parvulos ad me venire* », il devait attirer à lui cette génération contemporaine qui désirait et recherchait, dans l'union intime des instruments aux voix, dans une orchestration plus savante, sinon l'abandon des vieilles formules, tout au moins leur rajeunissement et l'adoption d'une forme plus en rapport avec les tendances « modernistes ».

L'influence exercée par César Franck sur son milieu aura-t-elle été heureuse ? Si le maître n'avait formé que certains élèves dont le métier est peut-être excellent, mais dont les idées heureuses sont encore à venir, ou qui, n'ayant pas su se dégager de la forme purement scolastique et de l'ascendant de certaine école, n'ont écrit jusqu'à ce jour que des compositions impersonnelles, il est hors de doute que son professorat pourrait être discuté. Mais, parmi ceux qui ont reçu ses leçons ou ses conseils, qui ont été ses disciples ou ses amis, il en est qui ont prouvé péremptoirement par leurs œuvres que l'influence de César Franck était loin de leur avoir été néfaste. Ne s'ingéniant pas à l'imiter servilement, ils ont gagné à son enseignement une merveilleuse technique et une grande habileté dans la manière de traiter l'orchestre. Leur talent n'a fait que croître et se fortifier sous l'impulsion de celui qui a lancé dans le monde musical une si grande profusion d'harmonies nouvelles. Il suffirait de citer les noms de Vincent d'Indy, Augusta Holmès, Samuel Rousseau, Pierné..... pour bien nettement établir la maîtrise du professorat de César Franck.

Science et poésie se révèlent en l'auteur des « *Béatitudes* ». Mais la première l'emporte sur la seconde. Ceci viendrait à l'appui de la thèse soutenue par certains esprits, qui pensent qu'entre ces deux puissances il y a

toujours lutte inégale et que l'épanouissement de l'une entraîne presque toujours l'annihilation de l'autre. Cette théorie est extrême : l'union de la science et de la poésie, en musique comme dans telle autre branche de l'art, est nécessaire ; elle est une condition expresse de l'éclosion parfaite et de l'ascension du génie. Mais il ne faut pas que la première absorbe presque entièrement la seconde. Le propre de l'esprit poétique est de représenter, d'évoquer d'une manière vivante et colorée les phénomènes que la science ne peut traduire que par des formules. C'est probablement parce qu'il n'y a pas eu dans le cerveau de César Franck pondération exacte entre l'élément scientifique et l'élément poétique, entre la formule et le rêve, que l'on perçoit dans ses compositions des tendances plus marquées pour les procédés harmoniques que pour les idées mélodiques. Ce n'est pas affirmer que le don de la mélodie n'existait pas chez lui ; maintes pages de son œuvre fournissent la preuve du contraire. Mais, affectionnant le contrepoint, visant à l'originalité harmonique, la prépondérance du côté scientifique devait se faire tout particulièrement sentir dans ses compositions.

* * *

Ce fut un modeste, un désintéressé, un dévoué, un laborieux que César Franck. Aussi sa vie est-elle peu remplie de faits, d'anecdotes, mais entièrement vouée à l'idée.

Né le 10 décembre 1822 à Liège en Belgique[1], il fit ses premières études au Conservatoire de cette ville.

[1] Ses premières compositions sont ainsi signées : « César-Auguste Franck de Liège ».

Arrivé à Paris vers l'âge de quinze ans, il entra le 2 octobre 1837 au Conservatoire, que dirigeait alors Cherubini, dans la classe de contrepoint et fugue de Leborne et, le 25 octobre de la même année, dans la classe de piano de Zimmermann. Ses premiers triomphes furent, en 1838, un accessit de contrepoint et fugue, puis le premier prix de piano. Cette dernière récompense fut obtenue avec un succès rare dans les annales du Conservatoire. Le jeune Franck venait d'exécuter en perfection le morceau de concours, le concerto en *la* mineur d'Hummel, lorsqu'au moment d'attaquer la page que doivent déchiffrer à première vue les élèves, il la transposa immédiatement à la tierce inférieure et ce, sans hésitation aucune et avec un brio des plus remarquables. On devine l'enthousiasme que suscita dans la salle ce tour de force, qu'essayèrent depuis certains élèves, mais sans la même réussite. Le jury le mit immédiatement hors concours et lui décerna un premier prix d'honneur. Nous croyons que jamais pareil fait ne s'est représenté au Conservatoire de musique.

Admis le 6 octobre 1838 comme élève de composition lyrique dans la classe de Berton, il remporte, en 1839, le second prix et, en 1840, le premier prix de contrepoint et fugue. Son entrée dans la classe d'orgue de Benoist date du 7 octobre 1840 et un second prix pour cet instrument lui était décerné en 1841.

Les registres du Conservatoire font foi qu'il quitta volontairement ses classes le 22 avril 1842. Son père, dit-on, homme autoritaire, ne voulut pas qu'il concourût pour le prix de Rome; il le destinait à la carrière de virtuose. Son inspiration n'avait pas été heureuse! Mais son fils, n'ayant aucun goût pour les acrobaties des jeunes

prodiges, allait se consacrer presque aussitôt à la composition et au professorat[1].

Trente ans environ après sa sortie du Conservatoire, le 1ᵉʳ février 1872, l'auteur des « *Béatitudes* » devait prendre possession de la chaire de la classe d'orgue à notre grande école de musique. L'arrêté ministériel, qui le nommait à ces fonctions, est daté du 31 janvier 1872. Autour de cet orgue du Conservatoire et de celui de l'église Sainte-Clotilde qu'il occupa pendant de si longues années, il groupa une phalange de disciples venus pour écouter la bonne parole. Parmi les plus marquants ou les plus zélés on pourrait citer Vincent d'Indy, Augusta Holmès, Pierné, Dallier, Samuel Rousseau, Chapuis, Galeotti, Camille Benoit, Ernest Chausson, Bordes, A. Coquard, de Bréville, Guy Ropartz, etc... Il est facile de se le représenter à l'orgue de Sainte-Clotilde, donnant à son petit cénacle la primeur de ses *grandes pièces* ou de ses *motets*, toujours remarquables par la richesse et la variété des combinaisons polyphoniques : son portrait, d'une admirable ressemblance, a, en effet, été pris sur le vif par Mˡˡᵉ Jeanne Rongier. Assis devant ses claviers, un peu penché en avant, il pose la main droite sur les touches et, de la gauche, tire un des registres de l'instrument. La tête est de trois quarts, les yeux mi-clos ; le maître semble écouter des voix d'en haut lui soufflant ses chants mystiques. Ce qui captivait en lui, c'était non seulement la maîtrise de

[1] César Franck a eu un frère, Joseph Franck, né à Liège vers 1820, qui s'est voué également à l'art musical, mais sans grand succès. Il termina ses études de piano, d'orgue et de composition au Conservatoire de Paris ; il fut aussi violoniste. Après avoir exercé les fonctions de maître de chapelle et d'organiste à l'église des Missions étrangères, puis à Saint-Thomas d'Aquin, il s'est livré à l'enseignement du piano, de l'orgue et de la composition. On a de lui diverses compositions religieuses et profanes.

son enseignement, mais cette bonté d'âme, cet accueil bienveillant qui ne se démentirent jamais dans sa longue carrière du professorat. N'avait-il pas gagné cette affabilité, cette attitude un peu bénissante au contact du milieu ecclésiastique qu'il fréquenta, dans l'atmosphère de l'église sous les arceaux de laquelle il passa de si belles heures ? Ne le vous seriez-vous pas figuré revêtu du surplis et de l'étole ? N'aurait-il pas, dans les habits sacerdotaux, donné l'illusion du prêtre qui va monter à l'autel ? Ce qu'il y a de certain c'est que ses élèves le respectaient à l'égal d'un saint et ont conservé pour lui une vénération touchante. Ils l'appelaient le brave père Franck ; mais il n'y avait rien d'irrespectueux dans cette appellation familière. Ils se considéraient un peu comme ses enfants gâtés !

Nous avons dit ses admirations pour les primitifs ; il ne goûtait pas moins les belles pages des maîtres symphonistes, Haydn, Mozart, Beethoven, Schubert, Schumann. Son enthousiasme était aussi vif pour les grandes œuvres de l'art dramatique, qu'elles fussent signées par Gluck, Weber, Berlioz, Wagner, sans oublier les vieux musiciens français, Monsigny, Grétry et surtout Méhul. Oui ! Méhul, dont il chantait avec transport le beau duo de la jalousie d'*Euphrosine et Coradin*. Au début de sa carrière, il composa deux grandes Fantaisies pour piano sur les motifs de *Gulistan* de Dalayrac (op. 11 et 12) !

Son esprit, accessible à toutes les beautés, ouvert à toutes les innovations, exempt de toute jalousie, accueillait très chaleureusement les compositions de ses contemporains, qui, plus heureux que lui, étaient arrivés au succès. Un de ceux qui le vénéraient et a publié sur lui, après sa mort et au moment même de l'exécution de

Psyché aux concerts du Châtelet, une fort intéressante étude, M. Arthur Coquard, rappelle, à propos de sa bienveillance et de son équité envers les vivants, l'anecdote suivante :

« L'une des dernières paroles qu'il me dit concerne Saint-Saëns et je suis heureux de la reproduire fidèlement. C'était le lundi soir, quatre jours avant sa mort. Il éprouvait un mieux relatif et je lui donnais des nouvelles du Théâtre lyrique, auquel il s'intéressait vivement. Je lui parlais naturellement de la soirée d'ouverture, de *Samson et Dalila*, qui avait obtenu un grand succès, et j'exprimai en passant mon admiration pour le chef-d'œuvre de M. Saint-Saëns. Je le vois encore tournant vers moi sa pauvre figure souffrante pour me dire vivement et presque joyeusement, de cet accent vibrant que ses amis connaissaient : « Très beau ! très beau ! ». Ce trait peint admirablement un des côtés de cette attachante physionomie d'artiste.

Une autre particularité à signaler chez César Franck était une sorte de désintéressement des applaudissements de la foule. Le petit nombre venait à lui, le comprenait, le fêtait ; l'audition de ses compositions, lorsqu'elles répondaient à l'idéal qu'il s'en était fait, le ravissait : cela lui suffisait. Il ne paraissait même pas s'apercevoir de l'indifférence que le public témoignait pour son œuvre ; il en était trop éloigné pour qu'il y fît la moindre attention. L'art, rien que l'art, tel était son ciel.

* * *

Sa place en musique, a-t-on dit, est à côté de Bach ! — Oui certes, et nous avons été parmi les premiers à proclamer que la figure de César Franck faisait songer à celle du vieux cantor de l'église Saint-Thomas de Leipzig. Mais cette ressemblance n'enlève-t-elle pas de son originalité à celui qui voulut faire revivre, avec des harmonies nouvelles, au XIXe siècle la musique du XVIIe ? La réunion de la science et de l'inspiration constitue le Beau. Cette Beauté ne vient dans son plein épanouissement que lorsque l'artiste a su se dégager des formules des maîtres, ses prédécesseurs, qu'il affectionne. Leur dérober leur passionnante tendresse pour la nature et ses manifestations, mais se garder d'imiter leur style, tel doit être le but poursuivi par l'artiste. Car, en leur empruntant ce style, il court le risque de ne jamais arriver à posséder celui qu'il pourrait avoir, s'il se laissait aller à ses sensations propres. Les œuvres des pères de l'Église musicale sont des modèles, des exemples nécessaires à suivre ; elles constituent une grammaire admirable que devront approfondir tous ceux qui se destinent à la carrière de compositeur ; toutefois cette grammaire ne portera ses fruits que si ses adeptes, n'en retenant que les grandes lignes, la fécondent par un sentiment intense. Ainsi ont procédé les grands génies, successeurs de J. S. Bach. Ils se sont abreuvés à cette source intarissable ; mais ils ont su rendre moins scolastiques, en un mot plus humaines les magnifiques formules du maître d'Eisenach. Le mot de Buffon : « Le style est l'homme même », sera toujours vrai, toujours neuf. C'est pour n'avoir pas su se dégager entièrement du faire du grand Bach que César Franck, malgré la haute valeur de telles ou telles pages de son œuvre, ne figurera peut-être pas

au nombre des maîtres réellement originaux, de ceux qui ont été des inventeurs. Il en ira de même pour ceux qui, au XIXe siècle, frappés des grandes innovations apportées par Richard Wagner au drame musical, se seront approprié sa manière, sa formule sans avoir son génie et n'auront laissé trace d'aucune inspiration personnelle[1]. Cette appréciation, hâtons-nous de le dire, s'applique plus exactement à ces derniers qu'à César Franck, qui, malgré son inféodation à Jean-Sébastien Bach, a su révéler, souvent, une note bien à lui, notamment dans ses pièces symphoniques et dans sa musique de chambre.

L'analyse de l'œuvre de César Franck comporterait un développement qui ne rentre pas dans le cadre de cette étude. Nous avons cherché uniquement à esquisser les grandes lignes d'une figure aujourd'hui disparue, indiquer la place qu'elle occupe dans le mouvement musical contemporain et laisser percevoir son influence. Sa production a été relativement considérable et, depuis les trois premiers Trios (op. 1) jusqu'aux dernières créations on devine une ligne immuable. Toutefois, pour être véridique, il y aurait lieu de signaler, à titre de curiosité et comme s'éloignant du faire qui, plus tard, distinguera le maître, certaines compositions de jeunesse, dont le titre seul fait venir le sourire sur les lèvres. La plus curieuse, entre toutes, est ce chant national pour voix de basse et baryton, *Les Trois Exilés*, paroles du colonel Bernard Delafosse, dont la première page est ornée de trois portraits : Napoléon Ier, le Roi de Rome et Louis Bonaparte, avec l'aigle planant au milieu ! Il est assez difficile de

[1] Il est bien entendu que nous ne plaçons pas dans cette catégorie les compositeurs qui, bien qu'inféodés à Richard Wagner, ont fini par se dégager de ses formules pour arriver à un style qui leur est propre.

préciser l'époque à laquelle fut composée cette page dithyrambique ; car, à l'exception de quelques-unes de ses premières tentatives, César Franck n'a pas donné de numéros à la grande majorité de ses compositions. Le classement par ordre chronologique ne peut donc être établi. En ce qui concerne *Les Trois Exilés*, nous savons cependant que le dépôt à la bibliothèque du Conservatoire fut fait en 1849. Le compositeur avait alors 27 ans. D'autres productions du même genre remontent à une époque plus ancienne, notamment le *Premier Duo* pour piano à quatre mains sur le *God save the King*, les deux *Grandes Fantaisies* pour piano sur les motifs de *Gulistan* de Dalayrac, portant les numéros 11 et 12 des œuvres et déposées à la bibliothèque du Conservatoire en l'année 1844[1]. Il faudrait encore citer diverses compositions se rattachant à la même période ; mais nous préférons renvoyer le lecteur au catalogue placé à la fin de cette étude.

Attaché pendant plus de vingt-sept années au grand orgue de Sainte-Clotilde et pendant dix-huit ans à la classe d'orgue du Conservatoire, il devait fatalement se passionner pour la musique religieuse, vers laquelle il était attiré d'instinct. Il trouvait à l'église un débouché tout naturel pour faire jouer des œuvres sacrées, débouché qui ne se serait pas offert facilement à lui dans les théâtres ou les grands concerts pour l'exécution d'œuvres profanes. C'est ainsi qu'il fut amené à produire une

[1] Nous pourrions, à propos du dépôt qui devrait être régulièrement fait à la Bibliothèque du Conservatoire, exprimer le regret que ce dépôt soit pour ainsi dire illusoire. Car, pour ne citer que le dossier de César Franck, nous n'y avons découvert qu'un nombre fort restreint de ses œuvres.

foule de compositions remarquables pour orgue, des Motets, ou offertoires — *Ave Maria, Veni Creator, O Salutaris, Panis Angelicus,* — une Messe à trois voix seules, — et ces grandes pages pour chœur, soli et orchestre, répondant aux noms de *Ruth, Rédemption, Rébecca, Les Béatitudes.*

Plus tard il devait revenir à la musique de chambre par laquelle il avait débuté avec les trois Trios et il produisit successivement la *Sonate* en *la* pour piano et violon, le *Quintette* en *fa* mineur pour piano, deux violons, alto et violoncelle, le *Quatuor* pour instruments à cordes. La musique symphonique ne pouvait manquer de l'attirer à son tour : une *Symphonie,* des poèmes tels que *Les Éolides, Les Djinns, Le Chasseur maudit, Psyché* pour orchestre et chœur..... voilà un ensemble de compositions importantes qui attirèrent sur lui l'attention des artistes.

Dans son œuvre on trouve également nombre de mélodies séparées, dont quelques-unes ont été écrites pour chœur et sont de la meilleure venue ; il suffirait de citer la *Vierge à la crèche* que la Société chorale l'*Euterpe* exécuta en perfection dans l'un de ses concerts.

Enfin, et, ceci est plus étonnant lorsque l'on connaît le tempérament musical de César Franck, il fut l'auteur de deux opéras ou drames lyriques, *Hulda* en quatre parties et un prologue, sur un livret de M. Charles Grandmougin, d'après une légende scandinave, et *Ghisèle,* sur un livret de M. Gilbert-Augustin Thierry, d'après un sujet mérovingien.

C'est principalement dans ses grandes pièces d'orgue que se révèle la parenté avec Jean-Sébastien Bach. Dans les sonate, quintette et quatuor, l'élément dramatique joue un rôle toujours prépondérant qui dépasse un peu le

cadre de la musique de chambre. La note est puissante, mais toujours triste ; les motifs, de courte envergure, reviennent avec persistance, ce qui produit forcément une teinte uniforme et de nature à engendrer quelquefois la fatigue chez l'auditeur, surtout chez celui qui n'y est pas préparé. La forme canonique lui était familière ; peut-être en a-t-il parfois abusé. La richesse du coloris et de l'élément polyphonique donne toutefois une grande allure à l'ensemble de l'œuvre.

Les poèmes symphoniques, les compositions pour chœur, soli et orchestre, les Oratorios laissent entrevoir les mêmes qualités et les mêmes défauts. Le début est presque toujours heureux ; des pages de beauté, de force, de concentration se font jour. — Malheureusement elles sont souvent noyées dans des longueurs qui enlèvent du charme à des compositions dans lesquelles le procédé, quoique fort remarquable, est trop visible.

Prenons, si vous le voulez bien, *Psyché*, poème symphonique pour orchestre et chœurs, une des dernières créations du maître, dont la première audition eut lieu aux concerts du Châtelet, sous la direction d'Édouard Colonne, le 23 février 1890. Dès les premières pages, l'auditeur est subjugué par la maîtrise de l'écriture et l'élévation des idées. Il admirera le *Sommeil de Psyché*, prélude d'une langueur mystérieuse, rappelant, non pas au point de vue du tissu musical, mais comme ligne, les idées wagnériennes ; il reconnaîtra le talent du compositeur traduisant les bruits étranges qui précèdent l'enlèvement de Psyché par les zéphirs dans les jardins d'Eros ; il trouvera exquise la tendresse se dégageant du thème n° 3 de Psyché reposant au milieu des fleurs et saluée comme une souveraine par la nature en fête ; il recon-

naîtra une certaine parenté entre le motif des voix chantant, dans les notes graves, à Psyché : « Souviens-toi que tu ne dois jamais de ton mystique époux connaître le visage », — et celui de Lohengrin à Elsa : « Sans chercher à connaître quel pays m'a vu naître » ; il retiendra encore comme bien venues plusieurs autres pages de la partition. Mais il regrettera le manque de variété et les longueurs qui enlèvent à ce poème musical le charme sans mélange qui devrait s'en dégager.

Les *Béatitudes* sont, nous l'avons dit, la création maîtresse de César Franck, celle qui n'engendre pas la monotonie ou la lassitude comme telles ou telles pages du maître, malgré son long développement. Splendide oratorio, de solide architecture, qui planera certes au-dessus de bien des œuvres qui ont eu, dès leur apparition, un succès rapide mais éphémère. Celle-là suffit à attester la belle et haute intelligence qu'il était.

Paraphrase poétique de l'Évangile par Mme Colomb, les *Huit Béatitudes*, avec un prologue, renferment des parties d'une surprenante élévation au point de vue musical. Voici les titres de chacune des *Béatitudes* :

I. Bienheureux les pauvres d'esprit, parce que le royaume des Cieux est à eux !
II. Bienheureux ceux qui sont doux, parce qu'ils posséderont la terre !
III. Bienheureux ceux qui pleurent, parce qu'ils seront consolés !
IV. Bienheureux ceux qui ont faim et soif de la justice, parce qu'ils seront ressuscités !
V. Heureux les miséricordieux, parce qu'ils obtiendront eux-mêmes miséricorde !
VI. Bienheureux ceux qui ont le cœur pur, parce qu'ils verront Dieu !

VII. Bienheureux les pacifiques, parce qu'ils seront appelés enfants de Dieu!

VIII. Bienheureux ceux qui souffrent persécution pour la justice, parce que le royaume des Cieux est à eux!

Satan, un Satan de proportion colossale, vaincu par le Christ, — l'Humanité, en proie à toutes les misères d'ici-bas, régénérée par le Rédempteur, telle est la maîtresse ligne de ce poème, auquel César Franck, par les plus heureux effets de contraste, par une orchestration merveilleuse, bien qu'un peu compacte et lourde, par une vérité étonnante de l'expression dramatique, par la richesse mélodique, par l'habile union des voix à l'orchestre, a donné une haute et superbe envergure.

Quels accents de tendresse, de pitié compatissante, dans cette voix du Christ, prêchant la bonne parole! Quelle âpreté dans celle de Satan luttant jusqu'à ce qu'il s'avoue vaincu et quelle intensité dramatique dans ses révoltes, notamment dans la *Huitième Béatitude* :

« A ma défaite
Mon pouvoir a survécu ;
Je relève la tête.
Non! Non! je ne suis pas vaincu. »

Quels heureux effets l'auteur a tirés de la polyphonie orchestrale et vocale! Admirez la gradation habilement ménagée entre ces chœurs si remplis de tristesse et ceux pleins de véhémence! Et, lorsque le compositeur écrit ce fameux *Quintette* pour les voix « Les Pacifiques », dans la *Septième Béatitude*, comme son orchestre donne une intensité d'expression aux voix! N'est-ce pas un chef-d'œuvre que la *Troisième Béatitude*, dans laquelle cette mère pleure sur le berceau vide de son enfant, cet orphelin

déplore sa misère, ces époux pleurent leur séparation, ces esclaves réclament la liberté ? Et, toujours planant dans les régions sereines, la voix du Christ :

> « Heureux ceux qui pleurent,
> Car ils seront consolés. »

Puis, comme couronnement de l'édifice, l'*hosanna* grandiose qui termine la *Huitième et dernière Béatitude* ![1]

* * *

César Franck se montra toujours très enthousiaste pour sa patrie d'adoption : ses fils servirent sous les drapeaux à l'époque la plus critique de notre histoire contemporaine, en 1870 ! Lui-même, sous l'empire de son amour pour la France, écrivit, pendant les tristesses du siège de Paris, une page toute vibrante de patriotisme. C'est M. Arthur Coquard, à qui nous avons déjà fait un emprunt, qui raconte cet épisode : « Un jour, à cette heure bien fugitive où l'heureuse victoire de Coulmiers redonnait à tous l'espoir du succès final, le *Figaro* publia une sorte d'ode en prose intitulée *Paris*. Était-elle signée ? Je ne m'en souviens plus. César Franck ne put lire ce morceau de sang-froid et les formes musicales lui arrivèrent si soudainement et d'une façon si irrésistible qu'il dut y céder. Le lendemain, comme nous rentrions à Paris, entre deux combats d'avant-garde, Henri Duparc et moi, nous voyons arriver le maître tout radieux, tenant à la main l'esquisse fraîche encore. Jamais nous n'oublierons

[1] La 1re audition des *Béatitudes* a été donnée, grâce à l'initiative de M. Ed. Colonne, aux concerts du Châtelet, le 19 mars 1893. Le succès a été considérable. Les interprètes étaient Mlles Pregi, de Nocé, Tarquini d'or, MM. Auguez, Fournets, Warmbrodt, Ballard, Grimaud et Villa.

de quel air inspiré il nous dit cette admirable page. Admirable n'a rien d'excessif; car *Paris* est d'une inspiration grandiose. Par malheur, les défaites qui survinrent ne permirent jamais l'exécution du chant triomphal.... »

Travailleur acharné, il avait pu traverser la vie, grâce à sa robuste santé, sans misères physiques. Il eut une verte vieillesse et, lorsqu'un accident imprévu (une pleurésie pernicieuse) vint le frapper mortellement, il était encore en pleine force et entrait dans sa soixante-huitième année : ce fut le 8 novembre 1890.

Deuil profond pour ses amis et élèves qui ne pouvaient croire à la disparition subite de celui qui vécut pour ainsi dire de leur vie et leur donna l'exemple de la conscience artistique et du labeur infatigable! Aussi se pressèrent-ils en foule derrière le char funèbre qui le conduisit à sa dernière demeure[1]. A l'église Sainte-Clotilde, dont il avait été l'éminent organiste, ses obsèques eurent beaucoup d'éclat, grâce au concours de M. Édouard Colonne, qui vint, avec son puissant orchestre, rendre un dernier hommage au musicien, dont il avait fait exécuter plusieurs œuvres au Trocadéro et au Châtelet. Au milieu du sanctuaire entièrement tendu de draperies noires, M. le curé de Sainte-Clotilde tint à célébrer, dans un beau langage, les vertus de l'auteur des *Béatitudes*. A l'offertoire, M. Mazalbert chanta un *Cantabile* du maître et le *Libera* de M. Samuel Rousseau avec Fournets.

Enfin, au cimetière du Grand-Montrouge, Emmanuel Chabrier, au nom de la Société nationale de Musique,

[1] On pourrait citer les noms de MM. Saint-Saëns, Delibes, Lalo, Joncières, Gabriel Fauré, Widor, Vincent-d'Indy, E. Chabrier, C. Benoit, P. de Bréville, E. Chausson, Gabriel Marie, Marty, Vidal, Guilmant, Mme Augusta Holmès......

qui avait eu César Franck pour président, prononça l'allocution suivante :

« Je viens, au nom de la Société nationale de Musique, adresser un dernier adieu au maître disparu, à notre vénéré président.

« César Franck, Franck, le brave père Franck, comme nous disions encore hier, avec une familiarité respectueuse, comme nous dirons demain, toujours, — nous souvenant, — n'était pas seulement un admirable artiste, un des grands parmi les grands de l'immortelle famille, un de ces élus rares qui, calmes et forts, tranquilles et jamais las, sans se hâter ni s'attarder, passent presque silencieusement ici-bas avant d'aller rejoindre les grands-aïeux ; il était encore le cher maître regretté, le plus modeste, le plus doux et le plus sage. Il était le modèle, il était l'exemple.

« Sa famille, ses élèves, l'art immortel, voilà toute sa vie. Vers la fin de l'automne, dès qu'il rentrait à Paris, nous lui demandions : « Eh bien, maître, qu'avez-vous fait, que nous rapportez-vous ? » — « Vous verrez, répondait-il, en prenant un air mystérieux, vous verrez ; *je crois* que vous serez contents..... J'ai beaucoup travaillé et bien travaillé. » Et il nous disait cela si simplement, avec une foi si naïvement sincère, de sa large voix expressive et grave, en vous prenant les mains, les gardant longtemps, presque sérieux, songeant à la fois aux chères joies qu'il avait éprouvées, lui, en composant, et au plaisir *qu'il lui semblait bien* que vous prendriez aussi à écouter l'œuvre nouvelle. Et c'étaient successivement l'admirable quintette, la sonate pour piano et violon, les *Béatitudes*, les *Éolides* ; l'hiver dernier, il nous donnait un absolu chef-d'œuvre, le quatuor à cordes. Et, d'année en année, César Franck semblait se surpasser toujours.

« Adieu, maître et merci ; car vous avez bien fait. C'est l'un des plus grands artistes de ce siècle que nous saluons en vous ; c'est aussi le professeur incomparable dont l'enseignement merveilleux a fait éclore toute une génération de musiciens robustes, croyants et réfléchis, armés de toutes pièces pour les combats sévères, souvent longuement disputés. C'est aussi l'homme juste et droit, si humain et si désintéressé, qui ne donna jamais que le sûr conseil et la bonne parole. Adieu ».

Ce chaud panégyrique fait honneur au maître comme à l'ami que fut pour lui Emmanuel Chabrier, notre gros et jovial Chabrier, comme nous l'appelions, nous aussi, dans les moments de familiarité expansive.

A quelle époque, maintenant, verra-t-on s'élever le monument que ses intimes doivent à sa mémoire, à son talent et pour lequel Augusta Holmès prit l'initiative d'une souscription ?

Par sa capacité de travail, sa facilité prodigieuse, sa science profonde de l'harmonie, par le côté sévère et élevé de ses compositions, par sa foi dans l'art, qu'il n'abandonna jamais, César Franck est une figure attachante parmi les musiciens du XIXe siècle. Mais, ainsi que nous l'avons déjà indiqué, cette figure ne restera pas comme type à un même degré que celle d'un Berlioz, d'un Wagner, ou même celle d'un Brahms !

CATALOGUE

DES

OEUVRES DE CÉSAR FRANCK

Op. 1.	1ᵉʳ trio en fa♯, pour piano, violon et violoncelle	SCHUBERTH.
Id.	2ᵉ trio en si♭, pour piano, violon et violoncelle.	SCHUBERTH.
Id.	3ᵉ trio en si mineur, pour piano, violon et violoncelle	SCHUBERTH.
Op. 2.	4ᵉ trio en si, pour piano, violon et violoncelle	SCHUBERTH.
Op. 3.	Eglogue (*Hirten-Gedicht*), pʳ piano, dédiée à son élève la Baronne de Chabannes	SCHLESINGER.
Op. 4.	Premier duo, pour piano à quatre mains sur le *God save the King*	SCHLESINGER.
Op. 5.	Premier caprice, pour piano . . .	LEMOINE.
Op. 6.	*Andantino quietoso*, pour piano et violon	LEMOINE.
Op. 7.	Souvenir d'Aix-la-Chapelle, pour piano	SCHUBERTH.
Op. 8.	Quatre mélodies de François Schubert, transcrites pour piano. .	E. CHALLIOT. 336, rue Saint-Honoré.
Op. 11.	Première Grande Fantaisie sur *Gulistan* de Dalayrac, pour piano (1844)	RICHAULT.
Op. 12.	Deuxième Grande Fantaisie sur *Gulistan* de Dalayrac, pour piano (1844)	RICHAULT.

Op. 14. *Gulistan*, duo pour piano et violon
 sur l'opéra de Dalayrac . . . RICHAULT.
Op. 15. Fantaisie pour piano, sur deux airs
 polonais. RICHAULT.
Op. 16. Fantaisie pour grand orgue MAYENS-COUVREUR.
Op. 17. Grande pièce symphonique pour 40, rue du Bac.
 grand orgue MAYENS-COUVREUR.
Op. 18. Prélude, fugue, variations, pour
 grand orgue. MAYENS-COUVREUR.
Op. 19. Pastorale, pour grand orgue . . . MAYENS-COUVREUR.
Op. 20. Prière, pour grand orgue. MAYENS-COUVREUR.
Op. 21. Final, pour grand orgue MAYENS-COUVREUR.
Op. 22. Quasi Marcia, pièce pr harmonium PARVY-GRAFF.
Ruth, églogue biblique en 3 parties. Soli,
 chœur et orchestre. HARTMANN.
Rédemption, poème-symphonie en 2 parties
 (Ed. Blau). Soli, chœur et orchestre . . HARTMANN.
Les Béatitudes, d'après l'Évangile, poème
 de Mme Colomb MAQUET.
Les Eolides, poème symphonique ENOCH et COSTALLAT.
Les Djinns, poème symphonique ENOCH et COSTALLAT.
Le Chasseur maudit, poème symphonique,
 d'après la ballade de Burger (1884) . . GRUS.
Psyché, poème symphonique pour orchestre
 et chœurs BRUNEAU.
Rébecca, scène biblique pour soli, chœur et
 piano (poème de M. Paul Collin) . . . RICHAULT.
Hulda, drame lyrique en 4 parties et un
 prologue, libretto de M. Charles Crand-
 mougin, d'après un sujet scandinave . BRUNEAU.
Ghisèle, opéra, libretto de M. Gilbert-Au-
 gustin Thierry, d'après un sujet méro-
 vingien
Quintette en fa mineur, piano, 2 violons,
 alto et violoncelle HAMELLE.
Quatuor pour instruments à cordes HAMELLE.
Symphonie D moll HAMELLE.
Sonate en la pour piano et violon HAMELLE.
Variations symphoniques pour orchestre et
 piano ENOCH et COSTALLAT.

Andantino pour violon, avec accompagnement de piano.

Messe à trois voix seules, chœur et orchestre Bornemann.
 <small>Nombre d'extraits ont été faits de cette messe, notamment le célèbre *Panis angelicus*.</small>

Hymne, chœur à 4 voix d'hommes, poésie de Jean Racine (1883) Hamelle.

Cinq pièces pour harmonium Parvy-Graff.

59 motets pour harmonium Enoch et Costallat.

9 grandes pièces d'orgue. Durand et fils.

3 offertoires pour soli et chœurs (1861) . . Bornemann.

4 motets. Parvy-Graff.

Salut, contenant 3 motets avec accompagnement d'orgue (1865) Regnier-Canaux.
 <small>80, rue Bonaparte.</small>

Veni Creator, duo pour ténor et basse (Écho des Maîtrises) 1876 F. Schœn.
 <small>42, boulevard Malesherbes.</small>

Ave Maria, chœur réduit à deux voix égales, par Ch. Bordes (1891) O. Bornemann.

O Salutaris, extrait de la messe solennelle pour basse solo O. Bornemann.

Chants d'église, harmonisés à 3 et 4 parties avec accompagnement d'orgue
 (1re partie : Messes. — 2e partie : Hymnes. — 3e partie : Chants pour le salut.)

Ballade pour piano.

Prélude, aria et final pour piano. Hamelle.

Prélude, choral et fugue pour piano Enoch et Costallat.

Transcriptions pr piano (ouvrages anciens) Richault.

Deuxième duo pour piano à 4 mains sur Lucile. Pacini-Bonoldi.

Sonate pour piano. Schlesinger.

Les Trois Exilés, chant national pour voix de basse et baryton Edmond Mayaud.
 <small>boulevard des Italiens.</small>
 Paroles du colonel Bernard Delafosse, chanté par Mme Hermann-Léon. Avec 3 portraits sur la première feuille : Napoléon Ier, le roi de Rome et Louis Bonaparte (un aigle au milieu). « Quand l'étranger envahissant la France. »

Le Garde d'honneur, cantique au sacré cœur, paroles de Mme X. Mélodie Regnier-Canaux.

6 duos pour voix égales, pouvant être chantés en chœur, avec accompagnement de piano (1889):
 1° *L'Ange gardien.*
 2° *Aux petits enfants*, poésie d'A. Daudet, dédiée à M. E. Pierné.
 3° *La Vierge à la crèche*, poésie d'A. Daudet, dédiée à M. P. Roger.
 4° *Les danses de Lormont*, poésie de M^me Desbordes Valmore.
 5° *Soleil*, poésie de Guy Ropartz.
 6° *La chanson du Vannier*, poésie d'A. Theuriet. ENOCH et COSTALLAT.
La procession, poésie de Brizeux pour orchestre et chant BRUNEAU et A. LEDUC.
Les cloches du soir, poésie de M^me Desbordes-Valmore. BRUNEAU et A. LEDUC.
Le mariage des roses, poésie de E. David, pour baryton ou mezzo-soprano, dédié à M^me Trélat. ENOCH et COSTALLAT.
L'ange et l'enfant, mélodie HAMELLE.
 Mélodies:
Robin Gray RICHAULT.
Souvenance, poésie de Chateaubriand . . . RICHAULT.
Ninon, poésie d'A. de Musset pour ténor et soprano, dédiée au D^r F. Féréol . . . RICHAULT.
Passez, passez toujours, poésie de V. Hugo RICHAULT.
Aimer, poésie de Méry, en la♭ (baryton et piano). RICHAULT.
L'émir de Bengador, poésie de Méry . . . RICHAULT.
Cloches du soir, poésie de Desbordes-Valmore BRUNEAU.
Roses et papillons, mélodie ENOCH et COSTALLAT.
Lied, mélodie ENOCH et COSTALLAT.

CHARLES-MARIE WIDOR

CHARLES-MARIE WIDOR

A côté du Luxembourg, à l'ombre de la vieille église Saint-Sulpice, dans un antique hôtel rue Garancière n°8[1], réside l'aimable et savant organiste de Saint-Sulpice, Charles-Marie Widor. L'ensemble de l'immeuble, avec ses beaux pilastres et les volutes des chapiteaux formés de monumentales têtes de béliers sculptées en haut relief, présente un aspect des plus imposants et réveille les souvenirs de plusieurs époques.

L'hôtel fut bâti par le marquis de Garancière. Son gendre, le fameux marquis de Sourdéac, a été, avec Cambert et l'abbé Perrin, un des premiers directeurs de l'Opéra. Très passionné pour les arts, fort expert dans la connaissance de divers métiers, il se chargea de toute la *machinerie* de l'Académie royale de musique. Il construisit non seulement un petit théâtre dans cet hôtel de la rue Garancière, où il invitait les célébrités de l'époque,

[1] Depuis que ces pages ont été écrites, Charles Widor a transporté ses pénates rue de l'Abbaye, n° 3.

mais il fit établir au Château de Neubourg dans l'Eure une scène fort bien agencée, sur laquelle fut jouée pour la première fois, en 1660, *La Toison d'or*, mélodrame à grand spectacle de Pierre Corneille. Le marquis de Sourdéac avait comme collaborateurs pour les vers l'abbé Perrin, pour la musique La Grille et Cambert, organiste de l'église Saint-Honoré, maître et compositeur de la musique de la Reyne mère.

C'était un fier original. Dans le but d'acquérir une force et une agilité surprenantes, n'avait-il pas eu l'idée de se faire chasser par ses piqueurs et sa meute dans sa propriété de Neubourg, comme on chasse le cerf ! N'eut-il pas, un jour, l'extravagance de grimper sur le cheval de bronze du Pont-Neuf, afin de pouvoir contempler les exploits des jeunes seigneurs, ses amis, détroussant les passants comme de simples bandits !

Les essais tentés sur le petit théâtre de l'hôtel Garancière furent donc, en quelque sorte, contemporains de ceux de l'Académie Royale de musique, qui avait fait ses premières armes, à la Salle d'Issy en 1659, avec l'abbé Perrin et Cambert.

Le petit théâtre de l'hôtel Garancière évoque encore une autre image, toute de charme, celle de cette Adrienne Lecouvreur, qui fut aimée du comte de Saxe et jeta un si vif éclat sur la scène. Arrivée à Paris, vers l'âge de douze ans, en 1702, et installée avec sa famille non loin de la Comédie, dans le faubourg Saint-Germain, elle organisa, afin de satisfaire sa passion pour le théâtre, des représentations chez un épicier de la rue Férou avec plusieurs camarades de son âge. Le succès obtenu par la petite troupe engagea la présidente Le Jay à lui prêter son hôtel de la rue Garancière.

« Le beau monde y accourut ; on dit que la porte, gardée par huit suisses, fut forcée par la foule. Mais la tragédie s'achevait à peine que les gens de police entrèrent et firent défense de passer outre. La petite pièce ne fut pas donnée. Ainsi finirent ces représentations sans privilège[1]. »

* * *

L'appartement qu'occupe Widor est original : L'atelier de travail, « sa cave », est à l'entresol, les chambres au premier étage. C'est dans l'atelier, un long rectangle, que nous reçoit l'habile organiste et, avec l'amabilité qui est dans sa nature, il nous fait les honneurs de cette pièce, dans laquelle sont exposés de nombreux souvenirs d'art ; on y suit les différentes étapes de la vie du compositeur ; on y retrouve les portraits des amis littérateurs ou artistes qu'il a le plus fréquentés.

A tout seigneur tout honneur !

Voici le portrait du maître de la maison : une vibrante esquisse sur toile de Carolus Duran, le Velasquez français, un des amis de la première heure. L'œuvre est vivante ; les accessoires ne sont qu'esquissés, mais la tête est remarquable ; elle sort de la toile ; les yeux sont lumineux. C'est bien le portrait moral et physique de l'auteur de la *Korrigane*.

Plus haut, la photographie de Charles Gounod, d'après la belle toile du maître exposée en 1891 par Carolus Duran, le digne pendant du subjectif portrait de l'auteur de *Faust* par Élie Delaunay.

[1] *Nouveaux Lundis* de Sainte-Beuve. Tome Ier, page 201.

Sur un piano à queue se dresse fièrement la statue de Jeanne d'Arc, réduction en plâtre de l'œuvre de Frémiet, offerte à Widor après les exécutions de sa *Jeanne d'Arc* à l'Hippodrome.

Ici, de vigoureuses eaux-fortes de Rembrandt, achetées à la vente de la collection Diet, font pendant à des gravures de vieux maîtres allemands ou flamands, à des dessins à la sanguine de peintres divers, à de jolies aquarelles. Nous sommes séduits par une belle tête de Van Dyck, à travers laquelle on perçoit les carnations de son maître Rubens, — un portrait à la plume du Guerchin, — une esquisse de Delacroix (Jésus sur la barque) malheureusement retouchée, — une charmante eau-forte de James Tissot avec cette dédicace : « En souvenir des déjeuners du dimanche et de la musique avant Vêpres. Juin 1891. », — une délicieuse aquarelle d'Harpignies, d'une grande intensité de ton, — des chevaux au crayon de Regnault, — et, pour le bouquet, un groupe de jolies têtes à la sanguine de Boucher.

Tout à côté, la photographie du délicieux petit orgue à deux claviers, ayant appartenu à Marie-Antoinette et portant ses initiales; il était autrefois à Versailles et, après avoir échappé au vandalisme de la période révolutionnaire, il figure aujourd'hui à l'église Saint-Sulpice.

Quelle est cette ravissante figure qui vous accueille par un gracieux sourire? Une jeune miss, élève de Carolus Duran, qui s'est peinte elle-même avec un joli béret crânement planté sur la tête.

Plus loin, nous voyons près l'une de l'autre les photographies, avec dédicaces, de Paul Bourget, très proche parent de Widor, l'auteur de ces merveilleuses

études psychologiques qui l'ont placé de suite à la tête des jeunes et célèbres écrivains de France, — de ce pauvre Guy de Maupassant, arrêté en pleine gloire par la terrible maladie mentale qui a nécessité son internement dans une maison spéciale. Sur le portrait que nous avons devant les yeux se dessine l'image pleine de florissante santé du créateur de tant de petits chefs-d'œuvre. Figure épanouie avec les cheveux coupés en brosse, la forte moustache et la mouche — vrai type de robuste marin, — l'ensemble indiquant une puissante et riche nature. Qu'en reste-t-il aujourd'hui ? Vaincue, terrassée par le mal, cette constitution de fer s'est atrophiée; le visage s'est émacié, les rides l'ont envahi, les traits se sont creusés. En relisant son magistral volume dans la manière d'Edgard Poë, *le Horla*, nous nous disions que, pour avoir étudié d'une manière si effroyablement exacte les symptômes de la folie, le malheureux auteur devait en avoir déjà subi les premières atteintes[1].

Devant un paysage aux bois touffus et ombreux, Widor nous dit brusquement: « Croyez-vous à la métempsycose?... Pour mon compte, j'ai des souvenirs d'avoir été canard! En voulez-vous une preuve? Au dernier automne, dans les environs de Montereau, nous nous promenions dans les bois en joyeuse et agréable compagnie. Je n'étais jamais venu dans la contrée que nous parcourions; il me semblait cependant la reconnaître. Je retrouvais des buissons, des ruisseaux de connaissance surtout, et j'ai conduit, avec l'instinct de l'animal qui revient au lancer, tout mon monde à une certaine mare, où

[1] Guy de Maupassant est décédé le 6 juillet 1893 dans la maison fondée par le D^r Blanche et dirigée actuellement par le D^r Meuriot.

je me rappelais avoir barboté. » — Tout ceci raconté avec une aimable jovialité, avec cette diction du bout des lèvres particulière à Widor.

Que dire, ami lecteur, de cette transmigration de l'âme d'un canard dans le corps d'un organiste-compositeur? Quels couacs aurait dû enfanter cette parenté avec un palmipède !

Une fois par semaine se réunissent les amis de la maison et on musique. Charmante communion d'idées entre tous ces artistes, très épris de la divine muse ! On écoute, dans le silence, la parole enchanteresse des maîtres d'autrefois et d'aujourd'hui, on vit dans leur intimité. Musique de chambre, tu mets à nu l'âme de ceux que nous aimons !

* * *

Charles-Marie Widor est né à Lyon le 22 février 1845. Tout jeune, il improvisait déjà avec une grande habileté sur l'orgue de l'église Saint-François de Lyon, dont son père était organiste.

Il étudia, plus tard, à Bruxelles l'orgue avec Lemmens et la composition avec Fétis. Organiste de l'église Saint-Sulpice depuis 1870, il a su faire apprécier des qualités incontestables comme virtuose et a produit de nombreuses compositions, dans lesquelles se perçoivent des tendances particulières pour la musique symphonique. Ses œuvres d'orgue, nouvelles de forme, ont été très remarquées par les connaisseurs. Les deux créations qui l'ont fait connaître du grand public sont le ballet de la *Korrigane*, exécuté à l'Opéra en décembre 1881 et *Jeanne d'Arc*, grande pantomime musicale montée à l'Hippodrome en juin 1890.

Ce qui distingue la manière du jeune maître, c'est une recherche toujours constante de l'originalité et le souci d'une orchestration des plus soignées, puisée dans l'étude des grands maîtres. Il a horreur, on le voit, du convenu, du banal et nous ne saurions que l'en louer. Peut-être trouverait-on à critiquer l'abus de cette recherche et voudrait-on quelquefois plus de profondeur, de spontanéité dans les idées, plus de sincérité émue. Mais son œuvre dénote un musicien de race.

Il a été directeur et chef d'orchestre de la *Concordia*, société chorale où furent exécutées les belles pages des maîtres, notamment la *Passion selon Saint-Matthieu* de J. S. Bach, et dont M^me Fuchs était l'âme.

Widor a remplacé le regretté César Franck comme professeur d'orgue au Conservatoire. Entre temps il manie avec habileté la plume de critique musical. Il a collaboré à l'*Estafette*, sous le pseudonyme d'Aulétès et envoie de très intéressants articles au *Piano-Soleil*.

Travailleur infatigable, il ne laisse passer aucun jour sans écrire. Après avoir produit de nombreuses compositions pour orgue, de la musique de chambre, etc..., il aspire aujourd'hui à affronter la scène. Ce ne sera pas la première fois ; car, sans oublier le *Conte d'avril*, il fit jouer *Maître Ambros* à l'Opéra-Comique et la *Korrigane* à l'Opéra. Les succès qu'il a remportés avec ce dernier ouvrage et avec *Jeanne d'Arc* à l'Hippodrome, l'engagent à poursuivre sa carrière du côté du théâtre. C'est ainsi qu'il prépare un opéra *Nerto*, en collaboration avec l'illustre félibre Frédéric Mistral.

Esprit chercheur, plein d'ambition, Widor croit à son étoile. Mais la gloire qu'il rêve n'est pas de celles qui puissent lui causer des sujets d'inquiétude..... Très

répandu dans le monde, il en a rapporté des souvenirs, des anecdotes qu'il narre en agréable causeur et sans prétention. Il ne sait pas dissimuler sa pensée; mais il croit inutile de la dévoiler, lorsque besoin n'est

Il adore le célibat, non point qu'il ait la moindre répugnance pour les filles d'Ève: mais il estime que le véritable artiste est peu fait pour le mariage. Son œuvre l'absorbe trop.

Ayant fait ses humanités, il a l'esprit très ouvert à tout ce qui touche à la littérature et aux arts; il a même fait de la peinture dans sa jeunesse. En tant que compositeur, il conçoit rapidement, se défiant, toutefois, de sa facilité et regrettant d'avoir livré, dans le principe, à l'éditeur des pages qui auraient gagné à être mûries.

ÉDOUARD COLONNE

ÉDOUARD COLONNE

omme Charles Lamoureux, son émule, Édouard Colonne est né dans la capitale de la Gascogne.

 Si la Garonne avait voulu,

a chanté gaiement le bon et spirituel G. Nadaud. — La Garonne a voulu... pour ces deux persévérants.

 Le premier est un petit homme court sur jambes, chauve, vif et alerte malgré sa rotondité, — très autoritaire. Si les yeux indiquent la finesse et la jovialité, ils révèlent également une tendance à la sévérité; l'abord est froid et inspire quelque inquiétude. — « Un boulet de canon sur un obus », a dit finement Caliban.

 Le second est de taille moyenne, avec un penchant à l'embonpoint, de belle prestance, à la physionomie aimable, d'apparence calme; mais le regard très incisif indique la décision. Il cherche à plaire et il y réussit.

Tous les deux ont prouvé qu'avec une grande volonté, une persévérance de chaque jour et aussi la foi dans l'art, on peut arriver à doter son pays d'institutions qui ont propagé le goût des belles et grandes choses et ont affiné le sens musical.

Ils ont été en France, après Seghers et Pasdeloup, les révélateurs d'un monde nouveau, de la Symphonie ! Leurs efforts ont eu pour résultat d'éduquer la masse du public et d'inciter les jeunes compositeurs français à faire de l'orchestre, pour paraître dignement à côté de leurs maîtres.

Parmi les Olympiens, E. Colonne a mis en vive lumière l'œuvre d'Hector Berlioz ; Ch. Lamoureux s'est évertué à faire connaître Richard Wagner.

Dans la phalange des derniers arrivés, Colonne a surtout propagé les œuvres de E. Lalo, B. Godard, Tschaïkowsky, Augusta Holmès, Henri Maréchal, Ch. Widor, César Franck, Th. Dubois, Ch. Lefebvre, Paul Lacombe, E. Bernard...

Lamoureux a mis en vedette les noms de Vincent d'Indy, E. Chabrier, G. Fauré, Charpentier...

L'un et l'autre ont chacun, avec une interprétation différente, fait entendre les belles pages des Maîtres et de leurs émules, qu'ils se nomment Bach, Hændel, Gluck, Haydn, Mozart, Beethoven, Mendelssohn, Schumann, Weber, Schubert, Rubinstein, Grieg, Gounod, Reyer, Bizet, Saint-Saëns, Massenet, Guiraud, Joncières, etc...

Ils ont omis, tous les deux, de produire les puissantes œuvres de Johannès Brahms !

Édouard Colonne est né à Bordeaux le 23 juillet 1838. Son père et son grand-père étaient musiciens, d'origine italienne (Nice). Il fut ainsi, dès l'enfance, placé dans un

milieu favorable pour le développement des facultés musicales; à l'âge de huit ans, il commençait à apprendre divers instruments, voire le flageolet et l'accordéon. Un artiste distingué, M. Baudoin, lui donna les premiers principes du violon. Il quitta Bordeaux en septembre 1855 pour entrer au Conservatoire de Paris, où il eut pour professeurs de violon MM. Girard et Sauzay; il étudia en même temps l'harmonie et la composition avec MM. Elwart et Ambroise Thomas. Les excellentes études, qu'il fit sous ses habiles professeurs, furent bientôt couronnées de succès; il obtenait en 1857 un premier accessit d'harmonie et un second accessit de violon, — en 1858 le premier prix d'harmonie, — en 1860 un premier accessit de violon, — en 1862 le second prix, et en 1863 le premier prix de violon.

Le 1er janvier 1858, Colonne était admis comme premier violon à l'Opéra et faisait partie, en 1861, de la vaillante phalange organisée par Pasdeloup pour la fondation des *Concerts populaires*, dont l'ouverture eut lieu le 27 octobre 1861, au Cirque d'hiver. Il était aux premiers pupitres, où figuraient les Lancien, Colblain, Camille Lelong, etc... Et quels délires, quels enthousiasmes dans cette rotonde du Cirque où, faute d'une salle de concerts plus convenable, Pasdeloup avait émigré de la salle Herz! Les premiers essais furent bien timides; mais, enhardi par le succès, Pasdeloup devait bientôt étendre ses programmes. L'avenir des *Concerts populaires* était assuré, et un pas immense était fait, en France, au point de vue musical!

Ce sont ces succès, ce fanatisme d'un certain public et aussi le désir d'attribuer, sur les programmes, une plus grande place aux œuvres des jeunes, qui engagèrent

Édouard Colonne à créer, d'abord à l'Odéon, puis au théâtre du Châtelet, en 1873, en société avec MM. Duquesnel et Hartmann, le *Concert National*. Le premier concert fut donné à l'Odéon le dimanche 2 mars 1873, et, le 9 novembre de la même année, le transfert eut lieu au Châtelet. Bientôt, à la suite d'une organisation nouvelle, à peu près identique à celle de la *Société des Concerts du Conservatoire*, la Société prenait le titre d'*Association Artistique*. Ambroise Thomas avait accepté les fonctions de Président honoraire, et nombre d'artistes et d'amateurs avaient répondu à l'appel du vaillant chef d'orchestre, en se faisant inscrire comme membres honoraires.

Si le Concert National avait réussi en tant que création musicale, il n'en était pas de même au point de vue financier; et, lorsque l'*Association Artistique* donna son premier concert au Châtelet, le 6 novembre 1874, la mise de fonds, dit-on, ne s'élevait pas à plus de 225 francs! Mais aux sérieuses qualités de chef d'orchestre Édouard Colonne joignait celles d'un administrateur très entendu et perspicace; il sut également profiter du mouvement qui s'était produit en faveur des œuvres d'Hector Berlioz, et les belles exécutions qu'il donna successivement de l'*Enfance du Christ*, de *Roméo et Juliette*, de la *Damnation de Faust*, de la *Symphonie Fantastique*, de la *Prise de Troie* et des belles ouvertures que l'on connaît, lui attirèrent un nombreux public. « Un peu trop Berliozistes », a-t-on dit des auditeurs remplissant la salle des Concerts du Châtelet. — Mais quel crime y a-t-il à acclamer les œuvres de celui qui fut si méconnu de son vivant au beau pays de France et qui s'écriait, quelque temps avant sa mort: « Ils viennent à moi, lorsque je m'en vais ! » — La réaction devait se produire fatalement et la foule allait,

sans s'en rendre compte, admettre et applaudir indistinctement les plus belles comme les moins heureuses pages du Maître de la Côte Saint-André.

* * *

Il suffit de parcourir la liste des œuvres exécutées aux Concerts du Châtelet pour reconnaître les efforts tentés par Édouard Colonne dans le domaine musical et la large place donnée par lui aux compositions des musiciens de l'école française. Il eut aussi l'heureuse idée, pour attirer plus vivement l'attention sur la valeur de telle ou telle œuvre et sur le mérite de tel ou tel compositeur, de faire suivre, dans ses programmes, le titre de chaque morceau d'une notice explicative généralement fort bien rédigée. Le relevé de ces écrits de courte étendue forme une sorte d'encyclopédie musicale, qui n'a pas été sans avoir une heureuse influence sur l'éducation du public.

N'oublions pas de mentionner les réunions dominicales que M. et M^{me} Colonne ont organisées dans leur appartement de la rue Le Peletier. Elles ont lieu, depuis deux ans environ, le dimanche soir. Le monde des arts et des lettres n'a pas manqué de se rendre dans ce salon hospitalier, et l'on y rencontre surtout les compositeurs dont les œuvres ont été exécutées aux concerts du Châtelet. Des programmes rédigés avec goût donnent un attrait de plus à ces soirées intimes, dans lesquelles ont peut entendre la maîtresse de la maison chantant avec sa charmante fille les lieder des maîtres, notamment d'E. Lassen.

Les relations établies, par la gracieuse entremise de M. Mackar, éditeur, entre Colonne et Tschaïkowsky ont été la cause des voyages faits par le premier en Russie, où il fut appelé à diriger à deux reprises différentes, on sait avec quel succès, plusieurs concerts. C'est en avril 1891, alors que Tschaïkowsky était à Paris et faisait entendre plusieurs de ses œuvres au Châtelet, que Colonne se trouvait à Saint-Pétersbourg pour conduire les trois grandes séances de musique française auxquelles prirent part M^{me} Krauss et M. Bouhy[1].

Depuis quelques années, Édouard Colonne a été également chargé de l'organisation des concerts de musique symphonique au Cercle d'Aix-les-Bains. Il a su répandre dans ce beau pays de Savoie le goût des belles et jolies pages musicales qui, jusqu'alors, avaient été tant soit peu lettres mortes pour ses habitants.

Il n'est guère possible de passer sous silence, dans cette esquisse du sympathique chef d'orchestre, le mariage qu'il contracta, en secondes noces, avec M^{lle} Vergin, qui fut, dès le début, aux concerts de l'Association artistique, la Juliette et la Marguerite des maîtresses œuvres de Berlioz. — Elle est excellente musicienne, très passionnée pour l'art musical, intelligente ; les cours de chant qu'elle a ouverts et qu'elle dirige si brillamment témoignent de toute sa compétence ; c'est, en un mot, la femme que devait épouser un artiste qui, au milieu des difficultés sans nombre semées sur sa route, est assuré de trouver dans sa compagne encouragement et aide.

[1] Édouard Colonne est retourné, en novembre 1891, à Saint-Pétersbourg. Il était accompagné de la charmante cantatrice, M^{lle} Berthe de Montalant. — Le succès n'a pas été moins vif que les années précédentes.

Décoré des palmes académiques en 1878, Édouard Colonne est aujourd'hui chevalier de la Légion d'honneur. Les succès qu'il a obtenus non seulement au Châtelet, mais dans les diverses circonstances où il a été appelé à diriger des masses chorales et instrumentales, avaient appelé l'attention sur lui, au moment où M. Eugène Bertrand était désigné pour prendre la succession de MM. Ritt et Gailhard à l'Académie Nationale de musique. Les fonctions qui lui sont dévolues sont exactement les mêmes que celles remplies autrefois par M. Gevaert, avec cette différence que ce dernier n'a jamais usé du droit qu'il avait de diriger l'orchestre et dont son successeur non immédiat se propose d'user largement.

Les projets d'avenir à l'Opéra que peut avoir Édouard Colonne sont entièrement liés à ceux qu'a déjà fait pressentir M. Eugène Bertrand, seul directeur responsable. Il est certain que le succès de *Lohengrin* à l'Opéra dictera la conduite des futurs maîtres des destinées de notre Académie Nationale. Espérons qu'entre leurs mains la direction musicale sera ce qu'elle aurait dû toujours être.

Éclectiques, certes, ils le seront, mais dans le bon sens du mot. Le voile, qui a été légèrement soulevé sur les pièces destinées à figurer en première ligne, a laissé entrevoir les titres suivants: *La Prise de Troie* d'Hector Berlioz, — *Fidelio* de Beethoven, — *Salammbô* de Reyer, — *Otello* de Verdi, — *Les Maîtres Chanteurs*, ou la *Walkyrie*, le *Vaisseau fantôme*, *Tristan et Yseult*, de Richard Wagner, — *Le Démon* de Rubinstein; — et, parmi les œuvres des plus ou moins jeunes compositeurs français, qui attendent depuis si longtemps leur tour, le

Don Quichotte, ballet de Wormser, — *La Montagne Noire* d'Augusta Holmès, — *Gwendoline* de Chabrier....., et probablement un opéra de Charles Lefebvre.

Ils suivront, en un mot, le mouvement dramatique et musical, sans oublier de monter, nous le souhaitons, certains chefs-d'œuvre qui ne figurent plus depuis longtemps sur les affiches, ne seraient-ce que la *Vestale* de Spontini et l'*Orphée* de Gluck!

On créera très probablement une école de chœurs, comme il en existe une pour la danse : c'est une lacune à combler, et les essais récemment inaugurés par Charles Lamoureux pour styler et faire manœuvrer les masses chorales à l'Eden et à l'Opéra témoignent combien la mesure à adopter est de toute utilité. Il est également question de représentations populaires à prix réduits qui auraient lieu le dimanche, en hiver, de cinq à neuf heures du soir, — et enfin de grands concerts au foyer.

Qui vivra verra![1]

* * *

L'art de diriger l'orchestre est chose difficile, et, nous plaçant sous la bannière de quelques bons et beaux esprits, nous sommes étonnés qu'on n'ait point encore songé à créer au Conservatoire une classe spéciale pour l'apprentissage du métier de chef d'orchestre. Il ne suffit pas de savoir jouer avec virtuosité du piano, du violon,

[1] La *Walkyrie* a été exécutée, on sait avec quel succès, sous la direction d'Édouard Colonne, à l'Académie nationale de musique. — Malgré cette réussite et pour des motifs personnels, Édouard Colonne a donné sa démission de chef d'orchestre de l'opéra et a été remplacé par Paul Taffanel (1er juillet 1893).

voire de la flûte pour se déclarer, un beau matin, capable de sortir des rangs et de prendre le bâton de commandement. Ce puissant instrument, qui est l'orchestre, ne se manie pas avec autant d'aisance qu'un piano ou un violon ; il faut une virtuosité particulière jointe à une étude approfondie pour connaître et mettre en lumière les ressources immenses que renferme cet orgue colossal, dont chaque jeu est représenté par un artiste en chair et en os. Ceci est si vrai, que nous avons vu des orchestres absolument modifiés dans leur ensemble, presque instantanément, et donner des résultats tout autres, suivant qu'ils étaient conduits par tel ou tel chef plus ou moins habile. Nous nous rappelons certaine répétition, au Concert du Cirque d'hiver, dans laquelle Rubinstein fut appelé à diriger une de ses œuvres. Le brave Pasdeloup, à qui certes on devra toujours la plus vive reconnaissance pour l'initiative qu'il prit en fondant les *Concerts populaires*, n'était pas un batteur de mesure bien remarquable, et le plus souvent, surtout dans les dernières années de sa direction, les exécutions auxquelles il nous conviait laissaient fort à désirer. — Ce jour-là, aussitôt que Rubinstein eut pris le bâton, et que les premières attaques eurent lieu, l'orchestre sembla transformé : c'est que Rubinstein était, aussi bien que Liszt, Littolf, H. de Bulow, Richter, un virtuose émérite en tant que chef d'orchestre et avait dû entreprendre de sérieuses études dans ce sens.

M. Maurice Kufferath nous a appris, dans une brochure aussi bien pensée que rédigée, sur l'*Art de diriger l'orchestre*, quelle transformation le célèbre *Capellmeister* viennois Hans Richter avait fait subir à l'orchestre des *Concerts populaires* de Bruxelles, dont il avait été appelé

à remplacer le chef ordinaire pendant un laps de temps fort court.

Richard Wagner, dans son étude sur l'*Art de diriger*, avait merveilleusement développé la somme de connaissances que doit acquérir celui qui aspire à l'honneur de conduire l'orchestre.

M. Deldevez avait, lui aussi, élucidé plusieurs points importants de la question.

Quelle science, quelles qualités ne faut-il pas, en effet, à celui qui est appelé à diriger des masses orchestrales et chorales au théâtre et au concert ! Posséder tout d'abord une parfaite éducation musicale et esthétique ; — admirablement saisir la pensée, le sens intime du maître ; — savoir donner un caractère différent à l'interprétation des œuvres de chaque auteur (on ne joue pas Haydn comme Beethoven, Mozart comme Mendelssohn, Schumann comme Schubert, Wagner comme Berlioz...); — tenir compte des préférences dans le rythme et l'harmonie propres aux compositeurs de nationalité différente ; — indiquer les accents et les mouvements voulus qui ne résident pas dans la tradition plus ou moins erronée ; — faire exécuter les *piano* et les *forte* avec un soin extrême, et graduer les nuances infinies qui existent du *piano* au *pianissimo*, du *forte* au *fortissimo* ; — mettre savamment en lumière certaines familles d'instruments ou certaines phrases musicales, au moment opportun, en laissant le reste de l'orchestre dans l'ombre ; — ne pas abuser, atefois, des nuances, afin d'éviter la préciosité, surtout dans les classiques ; apprendre par cœur les œuvres des maîtres, de manière à pouvoir conduire et surveiller l'orchestre avec la plus grande liberté d'allure, sans être forcé d'avoir sous les yeux, à chaque minute, la

partition ; — posséder un bras souple et ferme tout à la fois ; — avoir la plus complète autorité sur son orchestre, etc...

Ce n'est pas qu'à la règle il n'existe d'exceptions et que des artistes, grâce à des études longues et persévérantes, grâce aussi à des qualités intuitives, ne soient arrivés à être des chefs d'orchestre fort habiles. Au nombre de ces exceptions nous pourrions placer en France MM. E. Colonne, J. Danbé, J. Garcin, Charles Lamoureux, Gabriel Marie, Armand Raynaud de Toulouse, Ph. Flon[1] et plusieurs autres. Mais nous persistons à croire qu'une classe de chefs d'orchestre devrait être annexée au Conservatoire de Paris et que les artistes, possédant déjà les plus évidentes dispositions, n'auraient qu'à profiter d'études toutes spéciales qui viendraient clore leur carrière musicale.

Si Lamoureux soigne davantage les nuances et les finesses de l'orchestre, s'il fait répéter plus individuellement les diverses familles des instruments, s'il arrive ainsi à une exécution méticuleuse, très soignée, qui met peut-être en un relief très prononcé certaines parties de l'œuvre, mais qui amène quelquefois un peu de dureté et de sécheresse, Colonne remplace la fermeté et la précision par le fondu et l'enveloppement que n'obtient pas toujours son émule, principalement dans les compositions lyriques. Il prend surtout sa revanche dans les grandes exécutions des maîtresses pages d'Hector Berlioz, auxquelles il donne une grande élévation par la fougue

[1] M. Philippe Flon, qui est né à Bruxelles le 21 février 1861, actuellement second chef d'orchestre du théâtre de la Monnaie, a conduit avec la plus grande autorité les représentations de *Lohengrin* à Rouen.

shakespearienne et le brio étincelant qu'il inculque à ses artistes.

L'orchestre de Lamoureux ne prend jamais le mors aux dents; celui de Colonne s'emballe souvent à fond de train.

JULES GARCIN

JULES GARCIN

> La modestie est au mérite ce que les ombres sont aux figures dans un tableau ; elle lui donne de la force et du relief.
> La Bruyère.

Si la modestie avait dû fuir cette terre, elle aurait encore trouvé un asile dans un coin de ce Paris, où, cependant, tant de présomption s'affiche au grand jour, où de si ridicules vanités font sourire ceux qui savent quels infiniment petits nous sommes. Cette modestie de Jules Garcin, le chef d'orchestre de la Société des concerts du Conservatoire, est innée chez lui ; elle n'est nullement affectée ; elle est simple et naturelle.

Eh bien ! ce modeste, ce timide est celui qui a su réveiller la Société des concerts de son antique torpeur. Sans éclat, sans bruit, il a, avec une douce patience, obtenu des réformes sérieuses, consistant dans l'admission sur les programmes de certains chefs-d'œuvre, qui, jusqu'à ce jour, n'avaient pu être exécutés au Conservatoire et, également, de compositions estimables, émanant de musiciens français appartenant à l'école moderne.

Et la tâche n'était pas facile. Il avait à lutter contre deux opinions très enracinées chez certains membres du Comité de la Société des concerts. La première est que le Conservatoire doit être, pour la musique, ce qu'est le Louvre pour la peinture et la sculpture ; la seconde tire toute sa force des oppositions faites par les abonnés eux-mêmes des concerts, lorsqu'on hasarde timidement de leur faire connaître du nouveau. Ces deux objections ne sont pas sérieuses : en ce qui concerne la première, il serait aisé de faire remarquer que le Louvre n'est pas destiné à donner asile uniquement aux chefs-d'œuvre d'un passé très éloigné, puisqu'un stage de dix années, après la mort du peintre ou du sculpteur, suffit pour faire admettre dans ce musée les toiles ou les statues venant du Luxembourg et reconnues de premier ordre. On pourrait prouver que des œuvres importantes n'ont pas toujours été accueillies à la Société des concerts, dix ans même après la disparition de leurs auteurs. Mais, d'autre part, nous ne verrions pas pourquoi on ne recevrait pas au Conservatoire, de leur vivant, les compositeurs modernes, dont le talent aurait été consacré soit au théâtre soit au concert et dont les œuvres se seraient imposées à l'admiration de tous.

Quant à la seconde, elle s'évanouit d'elle-même, si l'on admet en principe qu'il appartient aux artistes de diriger le public et non au public de guider les artistes. Pour prononcer un jugement sans appel, jetons un regard sur le passé : si Habeneck n'avait pas imposé aux abonnés du Conservatoire les symphonies du plus grand parmi les maîtres, Beethoven, quel temps se serait écoulé, avant que ces chefs-d'œuvre fussent venus dans leur rayonnante et puissante lumière !

Jules Garcin a donc compris hautement sa mission lorsque, appelé par le vote des membres de la Société des concerts à diriger l'orchestre du Conservatoire, il s'est évertué à faire exécuter, de 1886 à 1892, non seulement les œuvres des nouveaux arrivés dans la carrière, mais encore telles pages sublimes des maîtres, qui n'avaient pas encore vu le jour au Conservatoire. Il suffit de citer parmi ces dernières : la *Messe solennelle en ré* de Beethoven, — la deuxième partie du *Paradis et La Peri* de Robert Schumann, — la *Quatrième Symphonie en mi mineur* de Johannès Brahms, — *Ode à Sainte-Cécile* de Hændel, — la scène finale du troisième acte des *Maîtres chanteurs* de R. Wagner, — la troisième partie des *Scènes de Faust* de Gœthe, si merveilleusement traduites par Robert Schumann, — la *Grande Messe* en si mineur de J. S. Bach, — la *Deuxième Symphonie en ré majeur* de Johannès Brahms[1], — le Prélude de *Tristan et Yseult*, — le deuxième tableau du premier acte de *Parsifal*, — fragments d'*Orphée* de Gluck.

Parmi les œuvres des compositeurs modernes qui avaient eu plus ou moins leurs entrées au Conservatoire, on signalera : *Méditation*, sur une poésie de P. Corneille, de Ch. Lenepveu, — *Symphonie en ut mineur* de Saint-Saëns, — Fragments de l'oratorio *Mors et Vita* de Gounod, — *Rhapsodie Norvégienne* d'E. Lalo, — *Mélodie provençale* de Théodore Dubois, — *Ludus pro patriâ*, par Augusta Holmès, — *Symphonie en ré mineur* de César Franck, — *Suite symphonique* de J. Garcin, — *Symphonie en sol mineur* d'E. Lalo, — *Le Déluge* de Saint-Saëns, — *Caligula* de G. Fauré, — *Biblis* de J. Massenet, — Épitha-

[1] La seconde Symphonie en *ré* majeur de Brahms avait déjà été exécutée au Conservatoire, avant la direction de Jules Garcin.

lame de *Gwendoline*, de Chabrier, — *Fantaisie* pour piano et orchestre, de Ch. Widor, exécutée par I. Philipp, — *Concerto de violoncelle* d'E. Lalo, exécuté par Cros Saint-Ange, — *Symphonie légendaire* (deuxième partie) de B. Godard, — *Résurrection* de Georges Hüe, — *Requiem* de Saint-Saëns.

Jules Garcin a mis la Société des concerts à la tête du mouvement musical; il n'a pas seulement fait revivre les belles pages, la plupart du temps ignorées ou oubliées des maîtres de jadis et de toutes les écoles, mais il a fait œuvre de régénération et de propagande artistique. Il est de ceux qui croient que la France deviendra musicienne et sera, par suite, pénétrée d'un sentiment humanitaire plus intense, du jour où les frontières de l'art seront abolies pour tous.

* * *

Garcin (Jules-Auguste-Salomon dit) est né à Bourges le 11 juillet 1830. Il appartenait à une famille qui s'était consacrée à l'art dramatique. Son grand-père maternel, M. Joseph Garcin, était directeur et chef d'orchestre d'une troupe d'opéra-comique, composée presqu'exclusivement de ses fils, filles et gendres et qui desservit pendant près de vingt années les départements du centre et du midi de la France, où elle sut se faire une double réputation méritée de talent et d'honorabilité. A la mort de M. Joseph Garcin, ses gendres conservèrent le nom de leur beau-père, à l'exception de M. Chéri Cizos qui reprit son nom et parcourut également la province avec ses enfants. Une de ses filles fut Rose Chéri[1], qui, engagée au Gymnase,

[1] Chéri (Rose-Marie Cizos) née à Etampes en 1824, morte en septembre 1861.

y obtint les plus vifs succès. Elle était la cousine germaine de Jules Garcin et épousa en 1847 M. Montigny, directeur du Gymnase.

Dès sa première enfance et conformément aux traditions de sa famille, Jules Garcin fut destiné à la carrière dramatique et fit même ses premières armes au théâtre en jouant quelques rôles d'enfant. Mais son père et sa mère, étant venus se fixer à Paris, résolurent de le faire admettre au Conservatoire pour suivre la carrière musicale. Il avait onze ans, lorsqu'il entra, en l'année 1841, dans la classe de solfège de Pastou. Reçu, en 1843, dans la classe de violon de Clavel, puis, en 1846, dans celle d'Alard, il suivit, en 1847, le cours d'harmonie et d'accompagnement de Bazin, puis, en 1850, la classe de composition dirigée d'abord par Ad. Adam et, plus tard, par Ambroise Thomas.

Jules Garcin a été élevé au Conservatoire; tous les détours lui en sont connus. Il y a fait ses premières comme ses dernières armes et a parcouru tous les degrés de l'échelle musicale, avant de voler de ses propres ailes. Il a obtenu successivement, de 1843 à 1853, des accessits et prix de violon, de solfège, d'harmonie et d'accompagnement.

Entré à l'orchestre de l'Opéra dans le cours de l'année 1856, il n'y est pas resté moins de trente ans, ayant donné sa démission le 1er janvier 1886, par suite de sa nomination comme premier chef d'orchestre de la Société des concerts. A l'Opéra, il fut nommé, au concours, second violon-solo, puis premier violon-solo et enfin troisième chef d'orchestre le 1er janvier 1871. Il a donc assisté aux manifestations musicales importantes qui eurent lieu dans la période de 1856 à 1886 à l'Académie Nationale

de musique. S'il avait voulu réunir et rédiger ses souvenirs, il aurait été à même de fournir des anecdotes du plus piquant intérêt sur l'organisation, le fonctionnement de l'Opéra, notamment sur les préparatifs de certaines représentations plus que mouvementées. Il nous aurait permis, par exemple, ayant assisté à toutes les études de *Tannhœuser*, de connaître plus en détail les orageuses répétitions auxquelles assista Richard Wagner, et qui précédèrent la première représentation de cet opéra (13 mars 1861).

Depuis 1858, il fait partie de la Société des concerts. Nommé violon-solo en remplacement d'Alard (1872), professeur-agrégé le 15 octobre 1875, deuxième chef d'orchestre (élection du 27 mai 1881) et premier chef le 2 juin 1885, il a été appelé à diriger une classe supérieure de violon le 21 octobre 1890, en remplacement de Massart.

On a pu juger son talent, comme violoniste, dans nombre d'occasions, et notamment au Conservatoire, les 12 janvier 1868, 27 décembre 1874 et 3 janvier 1875.

Ce sont les qualités qu'il tenait d'un de ses maîtres, Alard, c'est-à-dire la grâce, la correction, la pureté du style qui l'ont désigné pour remplir les fonctions de professeur agrégé d'abord et de professeur en titre au Conservatoire.

Lors des grandes auditions officielles à l'Exposition universelle de 1889, la Société des concerts donna, le jeudi 20 juin 1889, dans la salle des fêtes du Trocadéro, une séance qui fut, sans conteste, la plus remarquable de la série. Le Conservatoire n'est ouvert qu'à un nombre fort restreint de privilégiés; aussi l'orchestre de la Société des concerts est-il, pour ainsi dire, ignoré du grand public.

L'attrait de l'inconnu avait séduit et amené un nombre considérable d'auditeurs : par suite, la sonorité de la salle des fêtes du Trocadéro, qui est fort défectueuse, lorsque le vaisseau n'est pas entièrement rempli, était bien meilleure, ce jour là ! C'était un atout de plus dans le jeu de la Société. Le programme se composait ainsi : *Symphonie* en *ut* mineur, C. Saint-Saëns ; — Air des *Abencérages*, Cherubini (M. Vergnet) ; — *Andantino* de la troisième Symphonie, H. Reber ; — Fragments de *Psyché*, A. Thomas (M^{me} Rose Caron, M^{lle} Landi, M. Auguez) ; — Fragments de Sigurd, E. Reyer (M^{me} Rose Caron, M. Vergnet) ; — Prière de la *Muette*, Auber ; — Airs de danse dans le style ancien de *Le Roi s'amuse*, Léo Delibes ; — Fragments de l'oratorio *Mors et Vita*, Ch. Gounod (M^{me} Franck-Duvernoy, M^{lle} Landi, MM. Vergnet, Auguez).

Nommé officier d'Académie le 17 juillet 1880 et chevalier de la Légion d'honneur le 29 octobre 1889, il a donné des preuves de ses capacités, comme compositeur, en publiant plusieurs œuvres estimables, dans lesquelles la grâce du style ne le cède en rien à la distinction de la forme. Nous citerons le *Concerto* pour violon et orchestre, le *Concertino* pour alto, avec accompagnement d'orchestre ou de piano, et une *Suite symphonique*. Les deux premières œuvres ont été reçues par la commission des auditions musicales de l'Exposition universelle de 1878 et exécutées aux concerts officiels à orchestre du Trocadéro. Le *Concerto* pour violon a été joué par l'auteur aux Concerts populaires dirigés par Pasdeloup et au Conservatoire. La *Suite symphonique* a été donnée avec succès aux Concerts du Conservatoire, du Châtelet et de l'Association artistique des Concerts populaires d'Angers.

L'état de sa santé a contraint Jules Garcin à renoncer, bien à regret, à ses fonctions de chef d'orchestre de la Société des concerts. A la suite du vote qui a eu lieu, en assemblée générale, dans les premiers jours de juin 1892, M. Taffanel a été élu par 48 voix contre 39 obtenues par M. Danbé. En signe d'estime et de sympathie l'assemblée a offert à son ancien chef le titre de président honoraire.

* * *

Jules Garcin demeure, depuis de longues années, rue Blanche 72; il aime peu le changement. Son appartement renferme des souvenirs de sa carrière artistique si bien remplie et de ses relations: l'archet d'Alard, qui lui fut légué par la famille du célèbre violoniste; une bonbonnière du XVIII° siècle, offerte par George Sand à Rose Chéri; un autographe de Viotti. Aux murs, de jolies aquarelles de Worms, de Berchère, de Saunier...., puis un buste très ressemblant de Garcin par Doublemard et une statuette en terre cuite le représentant avec son violon sous le bras, œuvre de M. E. Sollier, datée de 1883.

De taille au-dessus de la moyenne, bien pris dans toute sa personne, il accuse à première vue, avec son visage plein de douceur et encadré d'une barbe bien fournie, une ressemblance avec telle ou telle figure de Christ. Une sorte de mélancolie, se dévoilant dans la physionomie, dans la conversation, dans l'attitude générale, le rattache à ces esprits atteints de la maladie du siècle, la grande névrose, qui enlève toute gaîté au travail de chaque jour. Chez lui cette note pessimiste a dû, en majeure partie, prendre sa source dans le labeur quoti-

dien, dans les fatigues incessantes d'une vie de luttes et d'efforts. Très réservé, peu causeur, il a cependant, des reparties fines et nuancées de belle humeur, qui ne sont qu'un éclair à travers un nuage sombre.

La critique le trouve très sensible ; le moindre blâme fait blessure. Doué de volonté, mais sans passion, il obtient par la douceur ce que d'autres ne parviendraient peut-être pas à réaliser par la sévérité. Sûr dans ses relations, très serviable, il a su conserver ses amis de la première heure : c'est le plus bel éloge que l'on puisse, selon nous, adresser à un homme vivant dans un siècle où la *bonté*, qui devrait être le mobile exclusif de nos actes en une si courte vie, n'apparaît plus guère qu'à l'état légendaire.

CATALOGUE

DES

OEUVRES DE JULES GARCIN

1. *Douze pièces caractéristiques* pour piano et violon Lemoine.
2. *Sonatine* pour piano et violon Lemoine.
3. *Rêverie* pour violon avec accompagnement de piano. Richault.
4. *Mazurka-Caprice* avec accompagnement de piano. Richault.
5. *Chanson de Mignon*, Élégie pour violon avec accompagnement d'orchestre ou de piano Richault.
6. *Valse brillante* pour violon avec accompagnement d'orchestre ou de piano Richault.
7. *Seguedille* pour violon avec accompagnement d'orchestre ou de piano O'Kelly.
8. *Prière* pour violon et orgue Durand.
9. *Duo* pour violon et clarinette avec accompagnement d'orchestre ou de piano . . . Lemoine.
10. *Polka burlesque*. Lemoine.
11. *Quatre fantaisies* pour violon et piano sur *Anna Bolena, Freischütz, Faust, Coppelia*.
12. *Concerto* pour violon et orchestre Richault.
13. *Concertino* pour alto avec accompagnement d'orchestre ou de piano Lemoine.
14. *Suite symphonique* Durand et fils.

CHARLES LAMOUREUX

CHARLES LAMOUREUX

S'IL est intéressant de faire revivre les grands disparus, d'être, selon l'expression de Sainte-Beuve, l'*imagier* des maîtres de jadis, il ne messied pas de mettre en relief les figures d'aujourd'hui et de les présenter au public, qui ne les connaît le plus souvent que très imparfaitement. N'attendons pas que les vaillants, les lutteurs de l'art pour l'art aient quitté cette terre pour que nous ayons à remémorer les étapes d'une vie bien remplie et dont les labeurs n'ont eu d'autre but que de favoriser le développement des facultés intellectuelles de tous, restées combien de fois à l'état latent. N'oublions pas non plus ceux qui, dans une sphère plus modeste, ont révélé des qualités qui méritent d'être signalées.

Charles Lamoureux n'est peut-être pas, parmi les musiciens du jour, un esprit supérieur; mais il confine à cette supériorité par certains côtés, notamment par une volonté, une force propre à lui, qui, l'ayant toujours empêché d'être maîtrisé, l'a conduit à dominer.

Toute sa vie en est un exemple éclatant et c'est en la racontant que nous mettrons en relief cette face très accusée de sa personnalité.

Né à Bordeaux le 28 septembre 1834, il montra de bonne heure des dispositions si marquées pour l'art musical que ses parents, bien qu'entièrement étrangers aux questions d'art, n'hésitèrent pas à lui faire apprendre le violon, sous la direction du professeur Baudouin, puis à l'envoyer à Paris dans le cours de l'année 1850. Il entra immédiatement au Conservatoire dans la classe de Girard, qui avait remplacé Habeneck comme chef d'orchestre à l'Opéra et comme professeur de violon au Conservatoire. Après avoir obtenu un accessit en 1852, le second prix en 1853 et le premier l'année suivante, il entra à l'orchestre du Gymnase en qualité de premier violon, puis à celui de l'Opéra, où il resta plusieurs années. Mais, ayant le ferme désir de compléter ses études musicales, il étudia d'abord l'harmonie avec Tolbecque, le contrepoint avec Leborne, puis la fugue avec Chauvet. Malheureusement ce dernier, qui a laissé de si excellents souvenirs chez ceux qui l'ont connu et apprécié, mourut prématurément, pendant la guerre néfaste, le 28 janvier 1871, à Argentan (Orne). Lamoureux perdit son maître, sans avoir pu achever avec lui ses études théoriques ; il trouva, toutefois, dans Henri Fissot, qu'il avait connu au Conservatoire et dont il était l'ami, un conseiller des plus expérimentés pour parachever son éducation musicale.

Armé ainsi pour la lutte, il songe à fonder des séances de musique de chambre, afin de répandre le goût des belles œuvres. Ses premiers partenaires étaient Colonne, Adam et Rignault. En 1864, ces séances prennent le titre de *Séances populaires de musique de chambre* et sont

données avec le concours de MM. Colblain, Adam, Poëncet et Henri Fissot, auxquels vinrent s'adjoindre plus tard MM. E. Demunck et A. Tolbecque. On y exécute les compositions des grands maîtres, qu'ils se nomment J. S. Bach, Porpora, Haydn, Mozart, Gluck, Beethoven, Schubert, Weber, Mendelssohn, Schumann... Voilà sur une petite scène l'embryon des grandes exécutions de l'avenir ! Charles Lamoureux laisse déjà entrevoir des idées de commandement ; il est l'âme de ces séances et apporte dans leur organisation un savoir-faire, qui révèle les qualités remarquables de l'administrateur unies à celles non moins distinguées du musicien. Sans être un violoniste comparable aux Joachim, Vieuxtemps, Alard, Sarrasate, Marsick, Ysaïe, il manie l'instrument avec la plus grande sûreté ; son jeu est très étudié et il s'évertue à rendre aussi fidèlement que possible les classiques qu'il interprète. Il exige dans les répétitions un soin extrême et ne veut rien laisser à l'imprévu ; il domine son quatuor et le mène *manu militari*.

Son mariage avec une des nièces du docteur Pierre lui avait donné l'indépendance : ce fut une grande force dans sa vie d'artiste. Émile Bergerat, *alias* Caliban, a raconté, avec l'esprit qui caractérise son talent d'écrivain, l'énergie doublée d'une patience à toute épreuve que Charles Lamoureux déploya pour découvrir, après la mort du docteur Pierre, le secret de cette eau mirifique, qui devait lui assurer sinon la fortune, du moins une grande aisance. Si l'anecdote relatée par le spirituel écrivain est vraie, elle dénote la ténacité que ne cessera d'apporter le vaillant chef d'orchestre dans l'exécution de ses projets artistiques ; elle montre également quel noble emploi Charles Lamoureux a fait des revenus que lui

procura l'invention de son beau-père. Les belles entreprises musicales, dues à son initiative, furent menées à bien avec ses propres ressources.

Puisque nous avons rappelé l'étude qu'Émile Bergerat consacra à Charles Lamoureux, à la veille de l'unique représentation de *Lohengrin* à l'Éden, n'omettons pas de citer le début très humoristique de l'article : « La première fois, en ce monde, que Charles Lamoureux m'est apparu, ce fut à un repas de noces chez Gillet, Porte-Maillot, et tout de suite je compris que j'allais aimer cet homme-là ! Il s'avançait en effet, d'un pas de grand-prêtre, vers la mariée, tenant, de la droite, un verre de vin rouge, et, dans la gauche, un verre de vin blanc ; après un joli discours il procéda au mélange symbolique ; c'était une allégorie mystique et facétieuse des joies pures de l'Hymen. Cette cérémonie, si auguste dans sa simplicité et qu'aucun culte ne renierait, était entièrement de son invention. Elle signait son harmoniste. Tout le cortège l'imita et il en résulta une allégresse générale. »

Et la prédiction par laquelle se terminait l'étude de Bergerat s'est trouvée réalisée : le petit homme a monté *Lohengrin* à l'Opéra.

De sa première femme Charles Lamoureux a eu une fille du naturel le plus charmant, excellente musicienne, qui a épousé le jeune compositeur Chevillard, fils du regretté violoncelliste.

* * *

Mais la musique de chambre était une scène de trop minime importance pour satisfaire les hautes visées qui hantaient l'esprit actif de Charles Lamoureux. Il pensait au vieux cantor de Leipzig, Jean-Sébastien Bach, dont

autrefois l'avait si souvent entretenu un de ses maîtres, Chauvet, au majestueux Hændel, à Mendelssohn, à leurs grandes pages sacrées presque inconnues en France. Il voulait avoir un orchestre, des chœurs à lui et les conduire à l'assaut des belles et difficiles partitions des Olympiens. Il s'était déjà, du reste, essayé dans le métier de chef d'orchestre, et, si nos souvenirs sont exacts, c'est en 1863 dans un concert donné par Henri Fissot à la Salle Herz qu'il prit pour la première fois le bâton de commandement. Cette journée, dans laquelle s'était révélé le batteur de mesure, eut des lendemains heureux. Après avoir été reçu à la Société des concerts du Conservatoire et en être devenu le second chef d'orchestre, il part pour l'Allemagne, où il se lie avec Ferdinand Hiller, puis pour l'Angleterre, où il étudie, avec Michaël Costa, l'organisation des grands concerts de Londres. Il assiste à ces merveilleuses auditions des chefs-d'œuvre de Bach, de Hændel, de Mendelssohn, à ces concerts monstres du Palais de Cristal, devenus de véritables institutions nationales. Le Hændel-Festival, qui a lieu tous les trois ans et dure plusieurs jours, nécessite un ensemble fabuleux de 3300 voix et de 500 instruments. Les grandes villes de l'Angleterre, les maîtrises des cathédrales fournissent un nombreux contingent de chanteurs : tous concourent à l'exécution la plus parfaite de ces majestueux oratorios, dont la splendide architecture peut rivaliser avec celle des grandioses spécimens de l'art gothique. Sous la direction du célèbre Michaël Costa[1], devenu pour ainsi dire l'arbitre de la musique en Angleterre, Charles Lamoureux pénètre dans les arcanes de ces grands con-

[1] Depuis la mort de Michaël Costa (1883) les grands concerts du Palais de Cristal ont été dirigés par M. Manns.

certs donnés par la Société philharmonique et la *Sacred harmonie Society*; ils n'ont bientôt plus de secrets pour lui.

De retour à Paris en 1873, il résolut de mettre tout en œuvre pour fonder une Société dite de l'*Harmonie sacrée*. Voulant être maître de la situation et n'avoir au-dessus ou autour de lui aucun collaborateur, qui aurait pu le gêner dans la direction à donner à l'œuvre, telle qu'il l'entendait, il n'eut recours qu'à ses ressources personnelles. Un orchestre et des masses chorales, ne s'élevant pas à moins de trois cents exécutants, furent réunis et stylés par lui avec une persévérance inouie. Un orgue sortant des ateliers de Cavaillé-Coll fut installé dans la salle du Cirque d'Été; il en confia la tenue à son ami Henri Fissot, que son professorat au Conservatoire a détourné, depuis quelques années, de la carrière de virtuose et qui aux qualités remarquables d'exécutant unit celle de compositeur; sa valeur s'est révélée par l'éclosion de ravissantes pièces pour piano, dans lesquelles vibrent des sensations schumanniennes.

Le 19 décembre 1873 avait lieu au Cirque d'Été la première audition du *Messie* de Hændel[1]. Le succès fut immense et les interprètes M^{lles} Belgirard et Armandi, MM. Vergnet, Dufriche et H. Fissot recueillirent de cha-

[1] Lamoureux avait dirigé précédemment, le 13 mars 1873, à la Salle Pleyel, un concert avec l'orchestre et les chœurs, dans lequel furent exécutées plusieurs pages de J. S. Bach : le *Concerto en ut majeur* pour deux clavecins et orchestre d'instruments à cordes (MM. Fissot et Delaborde); *Chœur*, extrait d'une *Cantate*; *Introduction et fugue* de l'ouverture en si mineur pour flûte et instruments à cordes (M. Taffanel); *Berceuse* de la *Nuit de Noël* pour contralto (M^{lle} A. Monnier); *Concerto* en ré mineur pour clavecin et orchestre (M. Delaborde); *Chœur* extrait d'une *Cantate* pour le lundi de Pâques; *La querelle de Phœbus et de Pan*, dramma per musica.

leureux applaudissements. C'était un grand pas fait pour l'acclimatation de l'oratorio en France.

Charles Lamoureux donna plusieurs auditions du *Messie*; puis il fit entendre la *Passion selon saint Matthieu*, oratorio pour soli, deux chœurs et deux orchestres de Jean-Sébastien Bach[1]. Cette œuvre grandiose, qui fut exécutée pour la première fois le Vendredi-Saint de l'année 1729 à l'église Saint-Thomas de Leipzig, n'avait jamais été entendue, dans son ensemble, en France. Nous assistions aux auditions de cette maîtresse page, données par Lamoureux les 31 mars, 2 et 4 avril 1874, et nous pûmes constater l'effet immense qu'elles produisirent sur le public. On admira le calme solennel qui règne dans la première partie et le mouvement passionné qui distingue la seconde, — la merveilleuse orchestration de l'œuvre qui, selon la poétique expression de Hiller, « ressemble à un beau voile d'une grande finesse, derrière lequel reluit un visage noble, mais arrosé de larmes[2] ».

Puis se succédèrent, avec un succès égal, le *Judas Machabée* de Hændel, la cantate *Gallia* de Charles Gounod et *Ève*, mystère en trois parties de Massenet.

Malgré l'intérêt que prit le public à ces nouvelles et intéressantes exécutions, les frais immenses qu'elles entraînèrent ne permirent pas à Charles Lamoureux de les continuer. Il faudrait en France une autre impulsion que celle d'un seul artiste, tant soient grands son mérite et sa persévérance, pour implanter à tout jamais sur notre sol ces merveilleuses espèces de la flore primitive. Nous

[1] Le texte de la *Passion selon saint Matthieu* est de Henrici (Christian-Frédéric), plus connu sous le pseudonyme de *Picander*.

[2] Les solistes étaient : M^{lles} Armandi, Arnaud, Puisais, MM. Auguez, Vergnet, Dufriche, Miquel, Mouret, Jolivet, Couturier.

aurons certes, de temps à autre, des manifestations particulières qui pourront amener les auditions passagères de tel ou tel oratorio ; c'est ainsi que, depuis quelques années, la *Société des Grandes Auditions musicales de France* fait exécuter, annuellement, une de ces pages sublimes. Mais nous n'aurons l'organisation à titre définitif d'une association musicale comparable à la *Sacred harmonie Society* de Londres que lorsque nos sociétés chorales dépendant de la Ville de Paris auront à leur tête des chefs qui reconnaîtront la nécessité de leur faire étudier autre chose que les chœurs de la plus triste banalité et d'ouvrir leur âme aux plus belles manifestations de l'art musical.

Lorsque de grandes fêtes furent données à Rouen les 12, 13, 14 et 15 juin de l'année 1875 pour célébrer le centième anniversaire de la naissance de Boïeldieu, Charles Lamoureux fut chargé de la direction musicale[1]. Il s'acquitta fort bien de cette tâche.

Les remarquables qualités qu'il avait dévoilées dans l'organisation de ces diverses manifestations artistiques, dans la préparation des études orchestrales et chorales, le désignèrent à l'attention de M. Carvalho, qui venait d'être nommé, en 1876, directeur de l'Opéra-Comique en remplacement de M. du Locle. Il l'attacha à ce théâtre comme chef d'orchestre. Mais, sur cette scène, Lamoureux n'était pas son maître ; il avait à suivre les indications qui lui étaient données par la direction. Il n'était, en un mot, qu'un sous-ordre. Son caractère ne pouvait se plier aux exigences d'un supérieur ; il fut forcé de donner sa démission.

[1] M. Arthur Pougin avait été un des premiers à concevoir l'organisation de ces fêtes en l'honneur de l'auteur de la *Dame blanche*. Ambroise Thomas avait composé la cantate *Hommage à Boïeldieu*.

Il ne fut pas plus heureux lorsqu'on l'appela, au cours de l'année 1877, à remplacer à l'Opéra, dans les fonctions de premier chef d'orchestre, M. Deldevez, qui prenait sa retraite. Après quelques mois d'essai, il se retira, accusant ainsi très fortement le trait distinctif de sa physionomie morale, indiqué par nous au début de cette étude, et qui consiste à ne pouvoir subir aucune domination.

Aussi, ne pensa-t-il plus qu'à créer une entreprise dont il aurait seul la direction, où il pourrait faire prévaloir ses idées et révéler plus complètement ses qualités de chef d'orchestre.

En 1881, il fonde au théâtre du Château-d'Eau la *Société des Nouveaux Concerts*, qu'il devait transporter plus tard au Cirque des Champs Élysées. Il veut, après Seghers, Pasdeloup et Colonne, entreprendre de mettre en lumière les belles pages des maîtres; il suit la voie ouverte par ses devanciers et complète l'œuvre de propagande en faveur de Richard Wagner, en s'évertuant à donner à l'exécution des compositions de ce maître l'interprétation fidèle, le fini, la perfection que Pasdeloup n'avait pu obtenir. Il a le bonheur de trouver une partie du public préparée à l'audition de ces grandes et merveilleuses pages: au lieu d'avoir à lutter, comme le fougueux fondateur des Concerts populaires, contre l'hostilité d'auditeurs déterminés à empêcher l'exécution, il n'eut qu'à cueillir les lauriers, lorsqu'il donna la belle interprétation des œuvres fragmentées du maître de Bayreuth.

Une remarque à faire c'est que, par suite du prix relativement élevé fixé par lui pour les différentes places à ses concerts, surtout lorsqu'il les transporta au Cirque

d'Été, Lamoureux s'adressa à un public un peu différent de celui qu'avait eu en vue Pasdeloup, lorsqu'il avait institué au Cirque d'Hiver les Concerts populaires, dans des conditions de bon marché, qui permettaient à l'amateur, à l'artiste le moins fortuné de les suivre et de pénétrer, par une étude régulière, dans les beautés de la musique symphonique. Pasdeloup avait surtout travaillé pour l'éducation musicale du pauvre, — Lamoureux pour celle du riche. Il est vrai que le premier des deux chefs d'orchestre ne fit pas fortune dans une entreprise qui, commencée en l'année 1861, ne dura pas moins de vingt-deux ans[1], tandis que le second, avec ses grandes qualités d'administrateur et le soin extrême apporté par lui dans l'exécution des œuvres, sut faire fructifier, dans une certaine mesure, la *Société des Nouveaux Concerts*.

Le premier concert du théâtre du Château-d'Eau eut lieu le 23 octobre 1881, vingt ans après la création des *Concerts populaires* par Pasdeloup. Les voyages que Charles Lamoureux avait faits en Allemagne, à Bayreuth notamment, l'avaient déjà intéressé vivement à l'œuvre magistral de Richard Wagner; l'étude des partitions n'avait fait qu'aviver son admiration. Il s'entoure bientôt de jeunes et savants compositeurs très inféodés au drame lyrique, tels que Chabrier, Vincent d'Indy... et, avec leur concours, il s'apprête à donner les exécutions aussi fidèles que possible des pages grandioses du maître de Bayreuth. Il fera pour Richard Wagner ce que Colonne entreprit

[1] Les concerts populaires organisés par Pasdeloup au Cirque d'Hiver commencèrent le 27 octobre 1861 et ne prirent fin qu'en 1883, quelques années avant sa mort, qui eut lieu en août 1887 à Fontainebleau, où il s'était retiré. Plusieurs essais infructueux furent tentés pour faire revivre les concerts populaires; leur temps était passé. Le public avait porté ses préférences sur les concerts Colonne et Lamoureux.

en faveur d'Hector Berlioz. Le nombre des œuvres fragmentées qu'il exécuta est trop considérable pour pouvoir être mentionnées ici : il suffira de rappeler les principales.

Les 12, 19, 26 février et 5 mars 1882, il donnait quatre auditions superbes du premier acte de *Lohengrin*. Les interprètes étaient M^mes Franck-Duvernoy et Gay et MM. Lhérie, Plançon, Heuschling et Auguez. Les 4 et 11 mars 1883 avait lieu le Festival-Wagner.

C'est au théâtre du Château-d'Eau que furent exécutés pour la première fois le *premier acte*, puis le *deuxième acte* de *Tristan et Yseult*. Le 2 mars 1884 avait lieu l'audition du premier acte. Charles Lamoureux jugea utile d'indiquer au public le motif qui l'avait amené à « prendre le taureau par les cornes » en mettant en lumière une des œuvres qui passe à juste titre pour être celle qui, représentant le plus complètement les idées théoriques du maître, se trouve, par son audacieuse nouveauté, la moins apte à être comprise, surtout au concert où elle est privée de l'illusion scénique. La notice explicative qu'il fit distribuer dans la salle, le jour de l'exécution, indiquera encore mieux que nous ne pourrions le faire le but poursuivi par le vaillant chef d'orchestre. Nous la citerons donc *in extenso* :

« Au moment de faire connaître en France l'une des œuvres les plus célèbres et les plus hardies de Richard Wagner, il ne sera pas inutile de donner aux habitués de mes concerts un aperçu des raisons qui m'ont déterminé à tenter cette entreprise.

« De l'aveu même de Richard Wagner, *Tristan et Yseult* est l'expression la plus fidèle et la plus vivante de ses idées théoriques.

« Malgré leur très haute valeur, les partitions du *Vaisseau fantôme*, de *Tannhœuser* et de *Lohengrin* ne sont, en effet, que les essais d'un génie ignorant encore sa prodigieuse audace. La part de la *convention* y est considérable et Wagner n'hésite pas à l'avouer. Dans *Tristan* son idéal s'est clairement dégagé, et l'art nouveau, dont il a été le fondateur et l'apôtre, s'y affirme avec une sincérité qui n'admet pas de transaction.

« Si la partition de *Tristan* nous apporte la forme dernière et définitive de l'art de Wagner, on peut dire que, d'un autre côté, c'est son œuvre la plus théâtrale [1].

« Tout ceci étant exposé sans réticences, on se demandera, comme je me le suis demandé moi-même, s'il n'est pas téméraire de faire entendre au concert une partition qui réclame si impérieusement l'illusion de la scène.

« Je répondrai tout d'abord que j'ai eu confiance dans l'esprit ouvert et tolérant de mes compatriotes. J'ai compté, je l'avoue, qu'ils arriveraient à suppléer par un effort de leur imagination à l'absence de l'illusion scénique. Cet effort, je tâcherai de le seconder, autant qu'il est en mon pouvoir, par un programme détaillé, sur lequel on pourra suivre, pas à pas, les mouvements de la scène. Je considère donc l'audition que je donne comme une sorte de répétition de la musique (abstraction faite du travail de la mise en scène), répétition à laquelle le public serait admis par une exception toute spéciale.

« Une deuxième raison, et celle-là à mes yeux est décisive, c'est que, dans l'état actuel de notre théâtre musical, on ne peut prévoir à quel moment les conceptions dramatiques de Wagner — je parle bien entendu de celles de la dernière manière — trouveront une interprétation digne d'elles, sur l'une de nos grandes scènes parisiennes. Il faut bien alors qu'on se risque à les donner au concert.

[1] « Si jamais tragédie, dit M. Édouard Schuré, fut écrite pour la scène, c'est *Tristan et Yseult*. Chaque geste y parle, chaque mot y agit. Tout y est plastique, ramassé en peu de paroles; mais d'autant plus puissante déborde dans la musique la vie torrentielle qui l'anime : verbe et mélodie se mêlent impétueusement dans le grand flot de l'harmonie, dans le fort courant de l'action. »

« C'est pour ces motifs que je me suis décidé à faire entendre le premier acte de *Tristan et Yseult* aux habitués de mes séances musicales. Si cet essai réussit, comme j'ai lieu de l'espérer, je me propose de poursuivre l'expérience et de faire connaître successivement les grandes compositions d'un maître, dont on a pu discuter les réformes audacieuses, mais dont tout le monde, aujourd'hui, s'accorde à reconnaître l'incontestable génie. »

Nous partageons entièrement l'opinion de Charles Lamoureux et nous estimons que les auditions au concert des œuvres de Richard Wagner, malgré leur côté imparfait, eu égard à leur séparation du cadre où elles devraient être enchâssées, ont eu pour résultat d'habituer le public à la phraséologie wagnérienne.

La preuve en est que l'on est arrivé à accepter des pages qui, autrefois, dans l'enceinte des Concerts populaires, avaient soulevé de terribles tempêtes et que l'audition du premier acte de *Tristan et Yseult* n'aurait pas été accueillie aussi favorablement au théâtre du Château-d'Eau, si les auditeurs n'y avaient été préparés par l'étude des premières pages du maître. C'est ainsi que nous verrons plus tard *Lohengrin* réussir soit à l'Éden, soit à l'Opéra, alors que *Tannhœuser* avait échoué, le 13 mars 1861, dans cette dernière enceinte, faute d'une initiation suffisante. Nous savons qu'on objectera, non sans raison, que la cabale avait joué un rôle important dans la chute de *Tannhœuser* à l'Opéra ; mais nous croyons aussi que, si le public musicien d'alors avait été mieux préparé à l'intelligence de cette belle œuvre, il aurait fini par imposer silence aux détracteurs de parti pris.

L'exécution du premier acte de *Tristan et Yseult* était un acte d'audace, qui fut couronné de succès. L'interprétation avait été excellente grâce à la vaillance

de l'orchestre et des chœurs, au talent de Mmes Montalba (Yseult), Boidin-Puisais (Brangaine), MM. Van Dyck (Tristan), Blauwaert (Kourvenal) et Georges Mauguière (un jeune matelot). L'accueil fait à cette belle tentative engagea Lamoureux à donner trois nouvelles auditions les 9, 16 et 23 mars 1884. On peut dire qu'elles consacrèrent en France, d'une manière encore plus éclatante, l'œuvre de Richard Wagner.

L'année suivante, le 8 février 1885, fut repris le premier acte de *Tristan et Yseult*; puis, les 1er et 8 mars 1885, eurent lieu les première et seconde auditions du deuxième acte du même drame, jusqu'à l'entrée du Roi Marke. (Interprètes : Mmes Montalba, Boidin-Puisais et M. Van Dyck.)

Le 14 février 1886, Mme Brunet-Lafleur et M. Van Dyck chantaient le premier acte de la *Valkyrie*, à l'exception de la scène deuxième avec Hunding ; cette audition fut suivie de plusieurs autres.

En dehors de ces pages principales, nous citerons les exécutions suivantes : Ouvertures de *Rienzi*, du *Vaisseau fantôme* des *Maîtres chanteurs*, de *Tannhœuser*, de *Faust*...; fragments des *Maîtres chanteurs*, chœur des fileuses du *Vaisseau fantôme*, marche et chœur des fiançailles de *Lohengrin*, préludes de *Parsifal* et de *Tristan et Yseult*, marche funèbre du *Crépuscule des Dieux*, *Grande marche de fête* composée pour la célébration du centenaire de l'indépendance des États-Unis, *Siegfried's Idyll*, fragments de *Lohengrin* avec Mme Brunet-Lafleur et M. Van Dyck, *Chevauchée des Valkyries* avec orchestre seul, l'Enchantement du Vendredi saint de *Parsifal*, les Murmures de la Forêt de *Siegfried*, etc...

Cette liste forcément incomplète suffit à prouver quels efforts fit Charles Lamoureux, dès la création de

la Société des nouveaux concerts, en 1881, au théâtre du Château-d'Eau, pour mettre en pleine lumière l'œuvre de Richard Wagner. Tout en faisant remonter à Pasdeloup la gloire d'avoir été le premier pionnier et d'avoir frayé la route à ses successeurs, il faut bien reconnaître que c'est à Charles Lamoureux qu'on doit, en France, la divulgation, dans des conditions absolument artistiques, des belles créations du maître de Bayreuth.

Entre temps, il venait se joindre à la phalange des néophytes qui se réunissaient au « *Petit-Bayreuth* », fondé vers 1884 et 1885 par un passionné de Richard Wagner, notre ami A. Lascoux, possesseur d'une des bibliothèques wagnériennes les plus complètes qui existent. C'était l'époque des voyages à la découverte à travers les œuvres de la dernière période, qu'on ne pouvait encore entendre en France. Les réunions avaient lieu soit chez le fondateur, soit chez Mme Pelouse en son bel hôtel de la rue de l'Université, soit à l'atelier du peintre Toché, le décorateur de Chenonceaux, soit encore à la salle de la Société d'encouragement pour l'industrie nationale, rue de Rennes, 44. Quels enthousiasmes et quelles joies lorsque le petit orchestre arrivait à mettre à peu près au point, à la séance du 31 mai 1885, des pages comme les premier, deuxième et troisième actes de *Parsifal*, arrangés par M. E. Humperdink, ou « Siegfried Idyll »....!

Lamoureux et Garcin s'étaient chargés des modestes parties d'altos; les timbales étaient tenues par Vincent d'Indy (excusez du peu, aurait dit Rossini), — les pianos par Luzzato, Grattery et L. Leroy, ancien secrétaire du Théâtre lyrique sous la direction Pasdeloup, ce fanatique wagnérien prématurément enlevé à l'affection de ses amis, — les violons par Boisseau, Laforge, H. Imbert,

Gatellier, David, etc..., — les altos par Warnecke, Witt, J. Garcin, Ch. Lamoureux, — les violoncelles par Biloir, A. Imbert, Jimenez, H. Becker et Burger — les contrebasses par Charpentier et Roubié, — la flûte par Donjon, — le hautbois par Triébert, — la clarinette par Turban, — le basson par Dihau, — les cors par Reine et Halary, — la trompette par Teste, — la harpe par Marie Colmer.

Ces séances si intéressantes du « *Petit-Bayreuth* » se prolongèrent jusqu'en 1887. Tour à tour y assistèrent nombre de personnalités artistiques : Mlle A. Holmès, MM. Carolus-Duran, Fantin Latour, de Liphart, Adolphe Jullien, A. Pigeon, Pasdeloup, Maître, Messager, E. Chabrier, de Baligand, Orville, Bouchez, etc...

Dans une des dernières séances, le 16 juin 1887, avaient lieu les exécutions du deuxième tableau du troisième acte de *Parsifal* (Amfortas : M. Perreau. — Parsifal : M. Cougoul), de la troisième scène du troisième acte (fragment) de *Tannhæuser* (M. Cougoul), — de la scène finale du *Crépuscule des Dieux* (Mme Hellman), — de la première scène (fragment) de l'*Or du Rhin*, — et du *Rêve*, mélodie pour violon avec orchestre, première esquisse de l'Hymne à la nuit (*Tristan et Yseult*, deuxième acte) exécutée par Maurin.

Le peintre de Liphart s'amusait à croquer à la plume la silhouette de plusieurs artistes : celle qu'il fit de Lamoureux et qui est restée entre les mains de Lascoux est des plus ressemblantes.

* * *

Ce fut en 1885, le 8 novembre, que Lamoureux transporta le siège de la Société des nouveaux concerts du théâtre du Château-d'Eau à l'Éden, — puis, le 30 octobre 1887, de l'Eden au Cirque d'Été. La vogue l'y suivit et les amateurs, appartenant à la classe riche, se montrèrent empressés à suivre les séances de musique symphonique.

Avant de remémorer les œuvres principales qui y furent données, nous parlerons d'une tentative qui est et sera peut-être le point culminant de la carrière artistique du musicien, dont nous avons entrepris d'esquisser la physionomie.

Charles Lamoureux s'était pris d'une profonde admiration pour l'œuvre de Richard Wagner; il en avait donné déjà des preuves incontestables en faisant interpréter dans les concerts dirigés par lui les fragments des plus belles créations du maître. Le but qu'il poursuivait était de communiquer son enthousiasme à ses compatriotes et de révéler au public français un art d'essence absolument supérieure. Mais les œuvres fragmentées exécutées jusqu'à ce jour par son orchestre lui paraissaient insuffisantes pour accuser le relief de ces œuvres grandioses, créées absolument pour la scène et dont la puissance (musique, poésie, peinture, mimique) ne pouvait arriver à son *summum* d'expension que dans le cadre imaginé par leur auteur.

Certes, il était impossible de songer à un théâtre machiné comme celui de Bayreuth; c'eût été l'idéal.

A défaut de ce temple de l'art musical, Lamoureux tourne ses vues vers l'Éden et, après avoir conclu les traités nécessaires avec les propriétaires, il se met courageusement à l'œuvre et prépare la mise en scène de

Lohengrin. Il se lance dans cette entreprise audacieuse avec ses propres ressources.

En dehors des difficultés inhérentes à la réunion des éléments artistiques devant concourir à l'exécution la plus parfaite d'un drame lyrique n'ayant que de faibles attaches avec les traditions de l'ancien opéra, il y avait à procéder à l'installation d'un théâtre encombré par un matériel absolument différent de celui dont la nécessité s'imposait. Rien n'arrêta le vaillant chef d'orchestre : il avait trouvé, il est vrai, pour l'aider dans une tâche aussi ardue, un jeune compositeur de premier ordre, un fervent adepte de la révolution opérée par Richard Wagner avec le drame musical, Vincent d'Indy. Il lui confia la direction des études chorales et de la musique de scène. On sait quel admirable parti l'auteur de la *Trilogie de Wallenstein* tira de ses choristes qui, dès le début, avaient été tellement désorientés qu'ils avaient déclaré impossible à chanter le chœur si mouvementé peignant le brouhaha et l'inquiétude de la foule à l'arrivée du cygne.

Depuis le 27 janvier 1887, Vincent d'Indy avait fait quarante-six répétitions de chœurs au foyer, six ensembles, vingt répétitions en scène au piano, cinq avec orchestre et deux répétitions générales.

Tout marchait donc à souhait et, le 20 avril, Lamoureux avait adressé au rédacteur en chef du *Figaro* une lettre expliquant les motifs qui l'avaient amené à s'abstenir de convier la presse à une répétition générale, lorsque survint sur la frontière franco-allemande l'incident de Pagny.

A l'époque où Lamoureux avait songé à monter *Lohengrin* à l'Éden, il ne pouvait prévoir que nos relations avec l'Allemagne deviendraient plus tendues. Ne

travaillant qu'au point de vue de l'art, il n'avait pas eu à se préoccuper de questions touchant à la politique. La malheureuse affaire Schnæbelé venait subitement arrêter tous ses travaux, compromettre peut-être l'avenir de son entreprise et engloutir les capitaux qu'il y avait consacrés. D'autre part, tous ceux qui, par un patriotisme mal entendu, par esprit de rancune ou de jalousie, avaient comploté la mise en interdiction de *Lohengrin* à l'Éden, se réjouissaient de cet échec.

Le 25 avril 1887, Charles Lamoureux, après avoir été mandé chez le président du Conseil, M. Goblet, se trouvait forcé d'annoncer à tous les journaux que, dans les circonstances actuelles, il avait décidé l'ajournement de la représentation de *Lohengrin*.

Cet ajournement ne fut que momentané. Les difficultés politiques qui s'étaient élevées du côté de l'Est ayant eu à bref délai un heureux dénouement, il n'y avait plus de motifs pour retarder la représentation d'une œuvre que tous les véritables artistes attendaient avec impatience.

Le 3 mai 1887, *Lohengrin* voyait, pour la première fois en France, les feux de la rampe. Ceux qui ont eu le bonheur d'assister à cette unique représentation ont remporté le souvenir ineffaçable d'une interprétation hors ligne [1], qui amena bien des conversions et qui fit dire à

[1] Les rôles étaient ainsi interprétés: M^{mes} Fidès-Devriès (Elsa); Duvivier (Ortrude); MM. Van-Dyck (Lohengrin); Blauwaert (Frédéric de Telramund); Couturier (le roi); Auguez (le héraut). Le grand succès fut pour M^{me} Fidès-Devriès, MM. Van-Dyck, Auguez, et pour l'orchestre et les chœurs. Dans le feuilleton du *Journal des Débats* en date du 8 mai 1887, Ernest Reyer écrivait: « De l'intérieur de la salle on n'entendait pas les sifflets des manifestants, mais il est bien possible que, de la rue, Messieurs les siffleurs aient entendu nos applaudissements. J'ai rarement vu pareil enthousiasme. »

un critique, paraphrasant le mot d'un prince spirituel et bon, *qui ne craignait pas la musique :* « Rien n'est changé en France ; il n'y a qu'un chef-d'œuvre de plus. »

Il y avait cependant ceci de changé, c'est que la tentative faite par Lamoureux devait porter plus tard ses fruits et qu'elle préludait à l'introduction des œuvres dramatiques de Richard Wagner sur la scène française, tant à Paris qu'en province.

Les manifestations ridicules et regrettables qui eurent lieu aux abords du théâtre de l'Éden le soir de la première représentation de *Lohengrin* déterminèrent Lamoureux à abandonner la partie. Voici la lettre qu'il adressa le 5 mai 1887 au rédacteur en chef du *Figaro :*

« J'ai l'honneur de vous informer que je renonce définitivement à donner des représentations de *Lohengrin*.

« Je n'ai pas à qualifier les manifestations qui se produisent, après l'accueil fait par la presse et le public à l'œuvre que, dans l'intérêt de l'art, j'ai fait représenter à mes risques et périls sur une scène française.

« C'est pour des raisons d'un ordre supérieur que je m'abstiens, avec la conscience d'avoir agi exclusivement en artiste et avec la certitude d'être approuvé par tous les honnêtes gens. »

N'insistons pas plus qu'il ne convient sur cette malheureuse affaire. Nous n'en tirerons qu'une conclusion : est-il admissible qu'une minorité fort bornée et composée de personnalités, dont les éléments seraient faciles à établir[1], puisse entraver la liberté d'une majorité intelli-

[1] Les individus arrêtés pour leurs manifestations bruyantes devant les portes de l'Eden, le 3 mai 1887, appartiennent presque tous à la classe des ouvriers !! Osaient-ils prétendre au monopole du patriotisme ? — Il serait curieux d'inspecter certains dossiers que nous connaissons et dans lesquels se trouvent diverses pièces jetant un jour tout particulier sur les menées et les critiques qui se sont produites.

gente, ayant le désir d'entendre, dans une salle absolument privée, une œuvre d'art de la plus grande beauté et ne pouvant qu'avoir une heureuse influence sur l'avenir musical ? — Si cette thèse était admise, ce serait la porte ouverte à tous les abus. On l'a bien vu plus tard. La police aurait dû, dès le premier jour, maintenir l'ordre dans la rue, comme elle le fit postérieurement, lors de la première représentation de *Lohengrin* à l'Opéra : les quelques énergumènes, dont une partie était soudoyée, se seraient retirés et Lamoureux aurait pu donner suite immédiatement à sa belle tentative. Mais il devait prendre sa revanche, plus tard, à l'Académie Nationale de musique.

Non content d'avoir tué son entreprise, on voulait ternir son honneur : on l'accusait d'avoir reçu de l'argent de provenance allemande, alors qu'il était absolument seul à supporter le poids du déficit résultant de la cessation brusque de sa tentative. Il n'eut qu'une ressource, celle de diriger des poursuites contre les journaux qui cherchèrent à le diffamer. Il expliqua lui-même cette situation dans une lettre adressée le 12 mai 1887 au rédacteur en chef de l'*Événement*.

Mais une manifestation éclatante, destinée à venger Lamoureux des perfides et sottes accusations portées contre lui, se préparait ; elle devait être encore pour le vaillant chef d'orchestre un témoignage de sympathie et d'encouragement.

Un banquet, qui lui fut offert le 16 mai 1887 dans les salons de l'Hôtel continental, réunissait l'élite des artistes et des personnalités s'intéressant à l'art musical. Il nous paraît utile de reproduire, au point de vue de l'histoire musicale, les discours qui furent prononcés ; ils indiquent très nettement la situation.

Édouard Schuré, l'auteur du *Drame musical*, de l'*Histoire du Lied*..., un des premiers et fervents admirateurs de Richard Wagner, après avoir remercié les maîtres éminents, les artistes et les membres de la presse qui étaient venus se joindre à la manifestation, a lu l'adresse rédigée en commun et qui était ainsi conçue :

« La représentation de *Lohengrin* du 3 mai 1887 a été une victoire éclatante. Ceux qui y ont applaudi vous envoient cette adresse comme une protestation et comme un hommage : protestation contre ceux qui ont empêché votre entreprise en la dénaturant ; hommage à celui qui, en nous révélant un chef-d'œuvre, a bien mérité de l'art.

« Les soussignés considèrent comme un devoir de vous féliciter hautement de votre action courageuse et désintéressée. Ils vous affirment leur sympathie dans l'épreuve présente. Ils seront avec vous quand vous reprendrez votre œuvre et sont sûrs de la victoire finale. »

Puis, d'une voix vibrante et avec la crânerie qui lui est propre, Ernest Reyer prononça les paroles suivantes :

« Mon cher Lamoureux,

« Nous vous devons à vous qui nous avez fait applaudir, entouré de tout le prestige d'une exécution incomparable, l'un des chefs-d'œuvre de la musique moderne, nous vous devons une des plus grandes joies, une des émotions les plus vives que nous ayons jamais ressenties. — Vous nous avez donné une fête musicale superbe, que l'on a improprement appelée « une fête sans lendemain ». Peut-être cette fête mémorable n'aura-t-elle son lendemain que dans un avenir plus ou moins éloigné ; mais elle l'aura, nous en sommes intimement convaincus.

« Et voilà pourquoi il ne faut pas que la détermination que vous avez prise soit irrévocable ; voilà pourquoi, au nom de

tous ceux qui sont ici et de tous ceux qui regretteront de ne pas y être venus, je vous adjure de ne pas laisser tomber ce bâton de commandement, que vous savez tenir d'une main si vaillante et si hardie. Les vrais artistes, les vrais amis de l'art, ceux qui ne nient ni le progrès ni la lumière, sont avec vous. Permettez-moi, mon cher Lamoureux, de mettre dans le toast que je vous porte un élan de reconnaissance, un témoignage de haute estime et de sincère amitié. »

Charles Lamoureux répondit en ces termes :

« Messieurs,

« Je suis très ému et très profondément touché du témoignage de sympathie que vous me donnez aujourd'hui.

« Je puiserai dans le souvenir que je garderai au fond du cœur une force consolatrice contre l'injustice et les événements qui m'accablent en ce moment et me forcent, momentanément, je l'espère, à renoncer à la lutte que je soutiens depuis plus de vingt ans pour le progrès de l'art.

« J'aurai aussi la consolation d'avoir pu rendre quelques services aux compositeurs français, et ceux d'entre eux dont j'ai eu le bonheur de soutenir la cause sauront affirmer qu'ils ont trouvé en moi un ami dévoué, sincère et désintéressé.

« Ai-je besoin de vous dire, messieurs, que j'aime ardemment ma patrie et que, comme vous, je la veux forte, intelligente et victorieuse ?

« Mais si Wagner, à une époque douloureuse, a blessé maladroitement et cruellement notre patriotisme, devons-nous fermer les yeux devant la flamme de son génie de poète et de musicien, ce génie qui est une gloire pour l'humanité ? Non, je ne le crois pas ; car je suis de ceux qui veulent le libre-échange du progrès et de la lumière, sans oublier, pour cela, les intérêts sacrés de la patrie.

« Je bois donc, Messieurs, à l'indépendance de l'art, à la liberté de ses manifestations et à la patrie. »

Enfin, Henri Bauer porta, au nom de la presse, le toast suivant :

« Messieurs,

« Je bois à Charles Lamoureux, patriote français, je bois à l'artiste croyant et vaillant qui, au prix d'un admirable effort, a voulu maintenir à Paris sa place de capitale de l'art et du monde intellectuel. N'est-ce pas le vrai patriotisme que de garder ce creuset où l'art de tous les peuples se refondait, se rajeunissait, se consacrait.

« N'est-ce pas du patriotisme que de nous restituer l'art des maîtres que nous aimons, de Glück, de Bach, de Beethoven, de Berlioz et de Wagner, dont conservent le culte tous les compositeurs français assis à cette table ?

« L'avenir n'est pas loin qui décidera où fut le patriotisme, entre celui qui essaya d'étendre la mission artistique de la France à travers le monde et ceux qui essayaient de l'enrayer, d'étouffer sous des menées obscurantistes l'œuvre musicale. »

Un beau groupe en bronze, œuvre du sculpteur Godebski, représentant Elsa et Lohengrin, fut offert, dans la même soirée, à Lamoureux.

Comme Bergerat, Ernest Reyer avait bien prophétisé. Ce n'était pas une fête sans lendemain que la représentation de *Lohengrin* à l'Éden : car cette superbe création devait être montée plus tard à l'Opéra, sous la direction du même chef d'orchestre. Mais, n'anticipons pas.

* * *

Nous avons déjà indiqué que Lamoureux transporta ses concerts du théâtre du Château-d'Eau d'abord à l'Éden (8 novembre 1885), — puis de l'Éden au Cirque d'Été (30 octobre 1887). Nous ne donnerons pas la nomencla-

ture des œuvres qu'il a fait exécuter dans ces nouveaux locaux et qui sont, en partie du reste, les répétitions de celles données par lui au Château-d'Eau. Il ne se contenta pas de continuer à propager les œuvres de Richard Wagner; mais il s'évertua à répandre les compositions des nouveaux venus dans la carrière. C'est ainsi que, s'il avait déjà révélé au public le talent très vigoureux d'Emmanuel Chabrier en exécutant sa première œuvre pour orchestre *España*, il exposa une des pages les plus marquantes parmi celles dues à la plume de Vincent d'Indy, la *Trilogie de Wallenstein* d'après Schiller. Il met également en vedette les noms de Gabriel Fauré, ce très personnel musicien, G. Marty, G. Charpentier et de tant d'autres. Non content de faire connaître des virtuoses nouveaux comme le beau contralto de Mlle Landi, il engagea plusieurs artistes étrangers, la célèbre Materna, l'admirable interprète des œuvres wagnériennes, — Lilli Lehmann et Kalisch. Ce fut à l'issue d'une des séances du Cirque d'Été (16 mars 1890) que les admirateurs du talent de Mme Materna, pour lui exprimer leur satisfaction et le désir de l'applaudir encore et à Paris et à Bayreuth, lui firent présent d'un charmant flacon en jaspe, monté en argent et enrichi de pierres fines, dont l'écrin portait, gravée en lettres d'or, cette légende: « A MADAME MATERNA. — Paris 1890. — *L'Arabie n'a rien de meilleur.* — *Parsifal* (premier acte) ». Charles Lamoureux, qui assistait à cette manifestation, disait à ceux qui l'entouraient: « Vous ne pouvez vous imaginer quelle charmante et admirable artiste est Madame Materna. Elle s'identifie si complètement au rôle qu'elle interprète, elle se passionne si vivement pour la musique de Wagner, que je l'ai vue souvent s'attendrir au point

de verser d'abondantes larmes, dans les moments les plus pathétiques. »

Lors de l'Exposition universelle de 1889, les différents orchestres des grands concerts de Paris furent appelés à donner des auditions officielles dans la salle des fêtes du Trocadéro. Celle organisée par Charles Lamoureux (23 mai 1889) ne fut pas la moins brillante. Les chœurs et l'orchestre se composaient de deux cents exécutants. — Les œuvres interprétées furent les suivantes : *Patrie*, ouverture de G. Bizet, — *Le Désert* (première partie) de F. David, — *Loreley*, légende symphonique (fragment) de P. et L. Hillemacher, — *Andante* de la symphonie en *ré* mineur de G. Fauré, — Duo de *Béatrice et Bénédict* de Berlioz, — Scène de la *Conjuration de Velléda*, de Ch. Lenepveu, — Le *Camp de Wallenstein* de V. d'Indy, — *Ève*, mystère (première partie) de Massenet, — *Matinée de Printemps* de G. Marty, — *Geneviève*, légende française de W. Chaumet, — *La Mer*, ode-symphonie de V. Joncières, — *España* de E. Chabrier.

En mai 1890, Charles Lamoureux épousait, en secondes noces, la cantatrice qui avait interprété avec tant de grâce et de talent, dans les concerts dirigés par lui, les belles pages des maîtres, Mme veuve Armand-Roux (Brunet-Lafleur).

Étendant l'idée qu'avait eue Pasdeloup de faire entendre son orchestre dans plusieurs villes de France, Charles Lamoureux résolut d'entreprendre avec sa vaillante phalange une tournée artistique à l'étranger, en Hollande et en Belgique. Au commencement de septembre 1890, il fit annoncer dans la presse que cette tournée aurait lieu, sous les auspices de l'impresario Schurman,

du 16 au 31 octobre 1890 à la Haye, Amsterdam, Rotterdam, Anvers, Gand, Liège et Bruxelles.

Cette expédition musicale en Néerlande et en Flandre fut un véritable triomphe. A Amsterdam, où existent cependant des phalanges instrumentales merveilleusement organisées et que nous avons pu apprécier, le succès fut prodigieux. Les cinq concerts, donnés dans la Venise du Nord, rapportèrent quarante-quatre mille francs et les trois autres à la Haye trente mille.

En Belgique, à Bruxelles notamment, l'enthousiasme ne fut pas moins grand. Toutefois, plusieurs *dilettanti* auraient désiré que Lamoureux fît une plus large place, dans ses programmes, à l'École française. On releva, d'autre part, d'une manière fort intelligente, à côté des qualités incontestables de précision et de fermeté dans le rythme, dues à une discipline rigoureuse, des défauts qui en sont la contre-partie, c'est-à-dire la sécheresse et la dureté, surtout dans les puissantes pages de Richard Wagner, où il aurait fallu plus de passion, de véhémence et d'*emballement* ![1]

Le coup de maître d'une direction un peu discréditée fut celui qui consista, de la part de MM. Ritt et Gailhard, à monter *in extremis Lohengrin* à l'Académie Nationale de musique. C'était, d'une part, terminer brillamment leur carrière et, d'autre part, ouvrir la voie, dans un sens plus large que par le passé, à leurs successeurs. Vianesi venait de quitter le bâton de chef d'orchestre ; il fallait lui trouver un successeur et on choisit le directeur des Nouveaux Concerts, en lui octroyant les

[1] Charles Lamoureux et son orchestre ont fait une nouvelle tournée artistique, en 1893, dans la région du Nord.

pouvoirs les plus illimités. Ce furent très probablement cette autorité, à lui concédée sans restrictions, et aussi le désir de continuer l'œuvre qu'il avait si bien commencée à l'Éden qui engagèrent Lamoureux à accepter les offres de la direction de l'Opéra. S'il n'obtint pas des exécutants et des choristes des résultats aussi satisfaisants que ceux atteints à l'Éden, il faut cependant constater que ses efforts aboutirent à un succès et que les représentations de *Lohengrin* à l'Opéra furent de celles qui peuvent compter parmi les plus belles de la direction Ritt et Gailhard. La première, après quelques atermoiements, eut lieu le 16 septembre 1891.

Le cadre de cette étude ne nous permet pas d'entrer dans de longs développements ; nous insisterons seulement sur quelques points.

Les mêmes folies, qui s'étaient produites aux portes de l'Éden, se renouvelèrent sur la place de l'Opéra. Dans la salle quelques énergumènes, dont un restera légendaire [1], cherchèrent à empêcher l'exécution. Mais, cette fois, les mesures de police étaient admirablement prises et toute velléité de manifestation fut réprimée si vigoureusement que les meneurs s'évanouirent comme par enchantement et que victoire resta au *Cygne*. La Presse fut très favorable à l'œuvre et les représentations de *Lohengrin* à l'Opéra furent assurées d'un succès durable.

En ce qui concerne l'exécution, Charles Lamoureux se refusa à maintenir dans l'opéra de Wagner les coupures qui avaient été un peu imposées au maître, depuis les premières représentations de Weimar. Nous pourrions

[1] Cet antiwagnérien, dont nous ne transmettrons pas le nom à la postérité, se leva au commencement du second acte pour prier M. Lamoureux de vouloir bien faire *chanter* la Marseillaise !

rappeler cependant que Wagner avait lui-même reconnu la nécessité de supprimer la seconde partie dans le récit du Chevalier au troisième acte. — « Je me suis souvent exécuté à moi-même ce récit, écrivait Wagner à Liszt, et je me suis convaincu que la seconde partie devait nécessairement produire du froid. Ce passage devra donc être supprimé dans la partition et le poème. » C'est du reste ce qui a été fait[1].

A Weimar, lorsque *Lohengrin* fut monté sous la direction de Liszt et du Kapellmeister Genast, la première représentation n'avait pas duré moins de cinq heures. Cette longueur avait effrayé R. Wagner lui-même et il écrivit immédiatement à Liszt pour lui expliquer que le ralentissement avait dû se produire dans les *récitatifs ;* et, à ce propos, il donne les indications les plus précises sur la façon de dire *son* récitatif : « Nulle part, dans la partition de *Lohengrin*, je n'ai écrit dans les parties de chant le mot « récitatif ». Les chanteurs ne doivent pas savoir qu'il y a des récitatifs. Je me suis, au contraire, efforcé de mesurer et de marquer l'expression parlée du langage avec tant de sûreté et une telle précision que le chanteur n'a plus qu'à *chanter les notes exactement dans le mouvement indiqué* pour trouver le ton juste du langage »

Wagner ajoute que, d'après ses calculs, « le premier acte ne doit pas durer beaucoup plus d'une heure, le second une heure un quart, le dernier un peu au delà d'une heure, de telle sorte qu'en y comprenant les entr'actes, la représentation commencée à *six heures* doit être terminée à *dix heures trois quarts.* »

[1] *Lohengrin*. La légende et le drame de R. Wagner par Maurice Kufferath. Pages 100 et 101.

Il assignait donc à son œuvre une durée de quatre heures trois quarts, soit bien près de *cinq heures*, ce qui est excessif.

A Paris, les représentations commencées à 8 heures finissent à minuit un quart et même minuit et demi, soit une durée de quatre heures et demie, encore bien trop longue.

Il est certes regrettable de faire des coupures, d'opérer des mutilations dans une œuvre absolument artistique, conçue dans un système d'homogénéité. Nous avons été toujours du nombre de ceux qui sont d'avis de ne rien retrancher ni ajouter dans les partitions des maîtres. Toutefois il faut bien reconnaître que le point par lequel péchent les œuvres de R. Wagner est la longueur. Il serait facile de citer certaines parties, quelques récits qui, par leur développement démesuré, nuisent à l'action ou à l'intérêt du drame, et fatiguent l'auditeur, quelque bien disposé qu'il soit. Wagner, nous l'avons vu, l'avait reconnu lui-même pour la deuxième partie dans le récit du chevalier, au troisième acte de *Lohengrin*. Mais, si des coupures devaient être faites, il serait nécessaire de procéder avec la plus vive intelligence, ce qui n'est pas malheureusement toujours le fait des arrangeurs ou plutôt des *dérangeurs*.

Cette durée excessive des opéras n'est pas particulière aux œuvres de Richard Wagner. Une des premières réformes à opérer par les compositeurs modernes, appelés à écrire des drames lyriques, consisterait à donner à ces derniers une proportion raisonnable. Tous y auraient profit : le compositeur, parce que son œuvre y gagnerait en concision ; — le public, parce qu'une grande fatigue lui serait épargnée et que, par suite, la somme de

jouissance serait plus grande ; — enfin le directeur même du théâtre, parce que ses frais généraux seraient diminués.

Selon nous, un drame lyrique ou un opéra (le nom ne fait rien à l'affaire) ne devrait pas, avec les entr'actes, avoir une durée de plus de *trois heures* au minimum et *trois heures et demie* au maximum. Commencée à *huit heures*, la représentation prendrait fin à *onze heures* ou *onze heures et demie*.

Cette concision que nous réclamons pour les œuvres théâtrales ne s'impose-t-elle pas dans les autres branches de l'art ?

N'oublions pas de mentionner le concours que Charles Lamoureux a prêté soit au Théâtre de l'Odéon, en dirigeant les parties musicales pour des œuvres telles qu'*Athalie*, l'*Arlésienne* etc..., soit à la Société des Grandes auditions de France.

Au début de l'année 1893, il a été appelé à diriger à Saint-Pétersbourg et à Moscou des concerts qui ont eu un vif succès et qui lui ont valu des ovations semblables à celles faites à Édouard Colonne lors de ses voyages en Russie.

Charles Lamoureux est chevalier de la Légion d'honneur.

* * *

Cette étude a-t-elle bien fait ressortir tous les traits de la physionomie morale et physique de notre modèle ? Nous ne le pensons pas. Si elle indique bien la vaillante ténacité, la volonté d'être maître, l'ambition de s'élever au premier rang, — si elle donne des renseignements assez détaillés sur ses entreprises, en tant que chef d'or-

chestre, elle laisse peut-être un peu dans l'ombre certaines particularités, certains tics qui sont là pour donner du piquant à la physionomie, comme un coup de pinceau un peu brillant, une touche de blanc, par exemple, viendra réveiller la figure de tel portrait à l'huile. « J'ai senti plus d'une fois » disait Sainte-Beuve « combien le caractère d'un homme est compliqué et avec quel soin on doit éviter, si l'on veut être vrai, de le simplifier par système. »

Cette pensée si juste de l'auteur des *Causeries du Lundi* ne doit jamais être perdue de vue par celui qui s'attache à peindre ses semblables. Il ne doit pas redouter de faire voir l'homme, l'artiste sous tous ses aspects, l'intérieur comme l'extérieur, la face comme le revers de la médaille. Les plus minimes détails ne sont pas indifférents. C'est à ce prix seulement qu'il fera un portrait *vrai et ressemblant*.

Notre profil a donc besoin de retouches et d'additions.

Si nous disions que Charles Lamoureux brille par l'aménité et la patience, nous nous éloignerions de la vérité. Dans tous les orchestres qu'il a été appelé à diriger, il a laissé la réputation d'un croque-mitaine. Nous n'irions pas jusqu'à lui appliquer l'opinion de Meyerbeer : « Pour être chef d'orchestre il faut être insolent...., voilà pourquoi je n'ai jamais pu être chef d'orchestre. » Mais, nous serions dans le vrai, en affirmant qu'il n'est pas toujours tendre pour les artistes qu'il commande ; il ne sait pas, à son pupitre, conserver la placidité et la sérénité voulues. Voyez même son attitude vis-à-vis du public, les jours de concert ; elle manque souvent de correction. Il impose silence en lançant un *chut* sec et perçant, et en foudroyant du regard l'interrupteur qui se permet la plus petite incartade, ou l'espiègle et calembouriste ouvreuse (alias

Willy), qui le lui rend bien par les traits qu'elle lui décoche comme une flèche du Parthe, d'abord dans *Art et critique* et, plus tard, dans l'*Écho de Paris*.

Sa mauvaise humeur ne s'exerce-t-elle pas également à l'égard des compositeurs, dont il est appelé à faire exécuter les œuvres? Certaine altercation violente avec Augusta Holmès, au milieu d'une répétition au Cirque d'Été, viendrait à l'appui de notre dire.

Autre particularité : il tient essentiellement à ce que ses projets, même les moins importants, ne soient pas divulgués. Aussi fulmine-t-il contre les indiscrets qui font connaître à l'avance les numéros des programmes de ses concerts. Il n'est pas plus ouvert avec les siens : sa fille, M⁽ᵐᵉ⁾ Chevillard, n'a appris que par la lecture du *Figaro* la nouvelle de la nomination de son père, comme chef d'orchestre à l'Opéra, à la fin de la direction Ritt et Gailhard.

Cette manière d'être n'est-elle pas indépendante de sa volonté et ne prendrait-elle pas sa source dans des idées de persécution qui le hantent, dans la méfiance qui en résulte pour tous ceux qui l'approchent, dans la crainte mal fondée de railleries à son égard? L'abord se ressent de cette disposition d'esprit; il est froid et inspire quelque inquiétude.

Aussi a-t-il dû être malheureux des caricatures qui ont été faites sur lui! Car le crayon satirique, s'étant emparé sur une large échelle de Richard Wagner, devait atteindre également celui qui, en France, a été un de ses plus fervents adeptes.

Toutefois, sous cet aspect un peu rébarbatif et glacial, il faudrait reconnaître un fond de gaîté, un peu de cette jovialité gauloise qu'Émile Bergerat a laissé entre-

voir dans l'article qu'il lui a consacré. Ne le montre-t-il pas, à un repas de noces chez Gillet, à la porte Maillot, semant l'allégresse par un toast où le symbole côtoyait la fantaisie, et ouvrant lui-même le bal par un quadrille. N'est-ce pas Lamoureux qui répondait un jour à M^{me} Materna, le proclamant grand chef d'orchestre : « Dites... *gros* chef d'orchestre ! »

Par amour de l'assimilation, il y aurait un rapprochement curieux à faire entre Lamoureux et Colonne : on trouverait, en effet, dans leur vie bien des points de ressemblance. Nés à Bordeaux, ils ont, dès le début, le même professeur de violon, M. Baudouin, — et, plus tard, au Conservatoire de Paris, M. Girard. Ils font partie, un moment, du même quatuor. Ils deviennent bientôt, tous les deux, les créateurs et directeurs des plus importants concerts symphoniques de Paris. En l'année 1873, Colonne fonde à l'Odéon, puis au Châtelet le *Concert National* ; à la même époque, Lamoureux organise au Cirque d'Été la *Société de l'Harmonie sacrée*. Ils épousent en secondes noces une cantatrice : Colonne, M^{lle} Vergin, — et Lamoureux, M^{me} Brunet-Lafleur.

Enfin, ils ont été appelés, l'un et l'autre, à diriger l'orchestre de l'Opéra.

Les qualités dominantes de Charles Lamoureux, comme chef d'orchestre, consistent dans une recherche absolue de la précision, de la correction et de la clarté obtenues par des répétitions nombreuses, poussées jusqu'aux limites les plus extrêmes. Il a inculqué à son orchestre une discipline pour ainsi dire militaire, qui constitue la plus grande originalité du magnifique ensemble instrumental dont il a la direction. Le quatuor, manœuvrant comme un seul homme, arrive à des effets sur-

prenants d'homogénéité, de sonorité et de nuances ; la famille des instruments à vent est peut-être la meilleure que nous connaissions : les bois ont une étonnante finesse et les cuivres un superbe éclat. Aussi, obtient-il, dans les œuvres où le lyrisme n'est pas la note dominante, des exécutions réellement parfaites. Mais, dans les pages de grande puissance dramatique, de large envergure, où il serait nécessaire d'enlever l'orchestre et de lui communiquer une passion débordante, on constate à regret la dureté et la sécheresse. La ponctuation est par trop fidèlement observée et, pour nous servir d'une expression vulgaire, le tout est trop bien ratissé. Ainsi interprétées, les grandes compositions lyriques, si remarquables par leur fougue, et les violents contrastes qu'elles accusent, laissent à l'auditeur des impressions ternes et grises. On voudrait un peu moins de calcul et un peu plus d'emballement.

Peut-être, le bâton de commandement manque-t-il de souplesse ?

Ces réserves faites, nous reconnaîtrons que l'orchestre des Nouveaux Concerts est, après celui du Conservatoire de Paris, et avec celui de l'Association artistique dirigé par Ed. Colonne, un des plus remarquables qui existe en Europe.

FAUST

SCÈNES DU POÈME DE GOETHE

MISES EN MUSIQUE

PAR

ROBERT SCHUMANN

FAUST

PAR

ROBERT SCHUMANN

De tous les musiciens qui ont osé aborder la traduction musicale de *Faust*, Robert Schumann est celui qui, en raison même de son tempérament et de sa prédilection pour les pages mystiques de la seconde partie, a surpassé ses rivaux et a été bien près d'atteindre l'idéal rêvé par Gœthe.

Le grand poète allemand s'est élevé au-dessus de lui-même ; il a vu bien au delà de la nature humaine dans ce drame plus qu'humain et dans cette sorte d'épopée symbolique que l'on nomme le premier et le second *Faust*. « Voilà une de ces œuvres, a dit M. H. Taine, où l'artiste se dépasse lui-même. Emporté par le sujet, il oublie son public, s'enfonce jusque dans les territoires inexplorés de son art ; il trouve, par delà le monde vulgaire, des alliances, des contrastes, des réussites étranges au delà de toute vraisemblance et de toute mesure. »

Mme de Staël, dans ses belles études sur l'Allemagne, a donné cette conclusion éloquente sur *Faust* : « Quand un génie tel que celui de Gœthe s'affranchit de toutes les entraves, la foule de ses pensées est si grande que de toutes parts elles dépassent et renversent les bornes de l'art. »

Gœthe, en effet, s'est placé sur des hauteurs sublimes pour contempler en même temps ce qu'il appelle le *macrocosme* et le *microcosme* (littéralement le grand et le petit monde). Il a fait là une œuvre dans laquelle les personnifications abstraites tiennent une grande place. *Marguerite* (*Gretchen*), elle, est réellement vivante ; son action est limitée dans le drame qui aboutit à elle, mais qu'elle ne remplit pas tout entier, il s'en faut. C'est ce qu'ont parfaitement compris H. Berlioz et, mieux encore, R. Schumann, en donnant une place relativement restreinte au rôle de Marguerite dans l'ensemble musical créé par eux[1]. Avec quel tact Schumann s'en est tenu à cette première floraison à peine entr'ouverte de l'amour dans la scène du jardin, hors de laquelle il s'abstient de rappeler *Faust et Marguerite* en présence ! En outre et, à juste titre, l'un et l'autre ont repoussé la forme de l'opéra avec ses conventions et ses adjonctions qui modifient toujours le sens du texte, pour adopter celle vraiment rationnelle du poème symphonique et choral. Ils ont cherché ainsi à

[1] « Schumann, a dit Léonce Mesnard, dans son excellente étude sur le Maître de Zwickau, a presque laissé dans l'ombre le personnage de Méphistophélès qui lui apparaissait nécessairement dès qu'il abordait Faust ; il lui a assigné à tout le moins une place restreinte où il figure non pas tant comme l'Esprit du mal incarné qu'à titre de porte-malheur, de messager funèbre chargé de prononcer, à côté de Marguerite, trop bien préparée par le remords à l'entendre, à côté de Faust, trop distrait par ses hautes et fécondes entreprises, l'ironique, le sévère oracle qui équivaut à une sentence de mort. »

suivre Gœthe sur les sommets où sa fantaisie puissante s'est élevée : aussi resteront-ils, chacun à leur manière et suivant leur tempérament, les véritables traducteurs d'une partie de son *Faust*.

Hector Berlioz, avec sa nature impétueuse, fantasque, shakespearienne, a pris dans le poème allemand les scènes qui convenaient à sa puissante et nerveuse fantaisie, et qui avaient exercé, de longue date, une séduction irrésistible sur son esprit. Dans le scénario de sa *Damnation de Faust*, il s'éloigne souvent de l'œuvre primitive ; l'idée principale de Gœthe n'est pas son objectif. Sa traduction musicale, elle aussi, se ressent plutôt de sa passion pour Shakespeare que de son admiration pour Gœthe. Des pages telles que la Marche sur le thème hongrois de Rakocsy, la scène de la taverne d'Auerbach, révèlent un tempérament qui s'épanouit plutôt au dehors qu'en dedans et dans lequel on sent vibrer surtout la fougue inhérente à la race française[1].

Dans ses Mémoires, dans son Avant-propos, Berlioz déclare hautement qu'il n'a cherché ni à traduire ni à imiter *Faust*, mais seulement à s'en inspirer et à en extraire la substance musicale qui y est contenue. Il s'excuse également d'avoir osé toucher à un chef-d'œuvre, en y apportant de nombreux changements. Certes, il faut lui savoir gré d'avoir fait à ce sujet, son *mea culpa ;* mais

[1] « Berlioz ne me connaît pas ; mais moi je le connais et si j'attends quelque chose de quelqu'un c'est de lui ; à la condition toutefois qu'il ne continue pas à traiter la poésie comme il l'a fait dans son « *Faust* » ; car il ne peut faire un pas de plus dans une telle voie sans tomber dans le plein ridicule. Si un musicien a besoin d'un poète, c'est Berlioz. Et son erreur c'est que ce poète, fût-il Shakespeare ou Gœthe, il l'accommode toujours selon son caprice musical... »

RICHARD WAGNER, Lettre à F. Liszt, 8 septembre 1852.

nous devons cependant, nous plaçant à un point de vue des plus élevés, avouer que l'excuse qu'il donne pour avoir fait circuler la plus libre fantaisie à travers l'œuvre du poète allemand ne nous satisfait pas pleinement. Il était libre de prendre dans *Faust* les pages qui l'intéressaient le plus vivement, d'y introduire des sujets épisodiques, puisque sa merveilleuse inspiration l'a amené à produire, à côté du chef-d'œuvre de Gœthe, un autre chef-d'œuvre. Mais il n'avait pas à déclarer « qu'il était absolument impossible de mettre en musique le poème de Gœthe, sans lui faire subir une foule de modifications ».

Robert Schumann a prouvé victorieusement le contraire. Dans les parties qu'il a traduites musicalement, le maître de Zwickau a suivi pas à pas le texte original. C'était, il faut en convenir, le moyen le plus sûr pour faire ressortir les merveilleuses beautés de la poésie et en rendre aussi exactement que possible le sens intime.

* * *

Profondément rêveur et sentimental, Robert Schumann devait se passionner pour l'œuvre de Gœthe, surtout pour le second *Faust*, où le mysticisme règne en maître. De bonne heure, à vingt-trois ans et non à treize, comme l'ont indiqué par erreur certains commentateurs, il avait songé à la traduction musicale de *Faust*. C'est, en effet, à la fin de l'*année 1844* qu'il quitta Leipzig pour aller résider à Dresde, dans le but de rétablir sa santé fortement ébranlée à la suite des nombreux travaux auxquels il s'était livré. Il attribuait lui-même l'état maladif et inquiétant dans lequel il se trouvait à l'excès de fatigue

qu'il avait éprouvé en se livrant, *pour la première fois*, à la composition des *Scènes de Faust*, dont il avait écrit, en 1844, l'épilogue pour soli, chœur et orchestre. Cet épilogue n'aurait jamais été édité, mais il a été exécuté plusieurs fois à Leipzig, à Dresde et à Weimar.

Il ne cessa, par la suite, de revenir à ce gigantesque travail, dont il était fortement épris. Dans une lettre adressée de Dresde, le 20 juin 1848, à Carl Reinecke, il lui annonce qu'il a fait jouer pour la première fois, en petit comité, le finale de *Faust* avec orchestre et il ajoute : « Je croyais ne pouvoir arriver à terminer la composition de ce morceau, surtout le chœur final; il m'a cependant pleinement satisfait. Je voudrais le faire exécuter l'hiver prochain à Leipzig ; — peut-être y serez-vous ? »

Du 14 juillet à la fin d'août 1849, il écrivit quatre scènes de *Faust* pour orchestre. Cette année 1849 fut peut-être la plus productive de la vie du compositeur et cette prodigieuse fécondité pourrait être attribuée à la cause suivante : il fut forcé, à la suite des événements politiques, de quitter Dresde, en mai 1849, pour se réfugier à Kreischa, petit bourg voisin, où il trouva le loisir voulu pour se livrer à ses merveilleuses inspirations. Fait à noter : c'est dans cette période que la poésie de Gœthe le hanta surtout, puisqu'il écrivit, du 18 au 22 juin 1849, quatre *Mélodies de Mignon*, extraites du *Wilhelm Meister* de Gœthe, — puis, les 2 et 3 juillet de la même année, le superbe *Requiem de Mignon*[1].

Nous voyons ensuite qu'à l'occasion du centenaire de Gœthe on donna à Dresde, le 28 août 1849, un festival

[1] « Quand on connaît la Bible, Shakespeare et *Gœthe*, disait Robert Schumann, et qu'on s'est bien pénétré de leurs maximes, cela est suffisant. »

dans lequel furent exécutés avec le plus vif succès et en même temps que la *Nuit de Walpurgis* de Mendelssohn, les morceaux composés jusqu'à cette époque par Schumann sur *Faust*; une audition en fut donnée également, le lendemain 29 août 1849, à Leipzig [1].

En avril 1850, Schumann termina la musique des deux dernières scènes de *Faust*. Il avait alors réuni les divers épisodes, choisis par lui, tels qu'ils se succèdent dans l'ordre de la tragédie : 1° Scène du jardin — 2° Marguerite devant l'image des sept douleurs, — 3° Scène de l'église, — 4° Lever du soleil, Ariel, et réveil de Faust, — 5° Minuit; les quatre sorcières, — 6° Mort de Faust.

Ces tableaux forment la première et la seconde partie de la partition. A quelle époque précise écrivit-il la troisième partie, c'est-à-dire la plus belle ? Il n'est pas douteux que les dernières scènes ont été composées les premières [2].

Ce fut en 1853 qu'il mit la main à la grande ouverture, merveilleuse introduction à cet ensemble, qui restera un des chefs-d'œuvre de l'art musical. Il écrivait, à la fin de cette même année, à un jeune officier, grand

[1] Le succès fut beaucoup moins vif à Leipzig et Schumann écrivait à ce sujet :

« Des rapports m'ont été transmis sur l'impression produite à Leipzig par mes scènes de *Faust*. Une partie des auditeurs a été séduite, l'autre a été très réservée. — Je m'y attendais. Peut-être s'offrira-t-il cet hiver une occasion pour la reprise de l'œuvre et il serait possible que j'y ajoutasse d'autres scènes. »

[2] D'après les recherches les plus récentes, voici quel serait l'ordre exact dans lequel auraient été composées les diverses *Scènes de Faust* : en 1844 Nos 1, 2, 3 et 7 de la troisième partie, — en 1848, Nos 4, 5 et 6 de la troisième partie, — en 1849 la première partie et le N° 4 de la deuxième, — en 1850 les Nos 5 et 6 de la deuxième partie, — en 1853 l'ouverture.

amateur de musique, M. Strackerjan : « J'ai beaucoup travaillé dans ces derniers temps. J'ai écrit une ouverture de *Faust*, couronnement de l'édifice d'une suite de scènes tirées de la tragédie. » Cette indication est précieuse, puisqu'elle nous laisse entendre que les trois parties dont se compose la partition étaient entièrement achevées en 1853.

Robert Schumann avait pensé à faire un opéra de *Faust*; on trouve en effet le titre de ce drame inscrit sur son livre de projets. Il s'arrêta au sujet de *Geneviève* et, malgré le peu de succès qu'obtint cette belle œuvre, il songea encore à une nouvelle composition de Gœthe, *Hermann et Dorothée*. Il témoigna, à plusieurs reprises, le désir d'écrire un nouvel opéra sur ce sujet, notamment dans des lettres adressées le 21 novembre et 8 décembre 1851 à Maurice Horn, l'auteur du *Pèlerinage de la Rose*. Dans celle du 8 décembre, il dit : « Je n'ai pu encore rassembler mes idées au sujet d'*Hermann et Dorothée*. Mais, réfléchissez donc, je vous prie, si vous pourriez traiter le sujet de façon à ce qu'il remplisse une soirée de théâtre, ce dont je doute..... Je veux que ce soit un grand opéra et vous êtes certainement de mon avis. Musique et poésie devront être écrites d'un style simple, naïf et champêtre. »

En ce qui concerne *Faust*, nous estimons que Robert Schumann fit sagement en renonçant à faire un opéra de cette grande épopée, qui, en raison même de sa conception hardie et surnaturelle, nous semble repousser le cadre de la scène, et dont la haute et sublime fantaisie s'épanouit plus librement et d'une manière plus artistique, dans l'acception la plus haute du mot, sous la forme d'une œuvre lyrique ou oratorio romantique pour soli, chœur et orchestre.

Un subtil esprit, entre tous, un critique des plus compétents, avec lequel nous voudrions toujours être d'accord, M. René de Récy, ne partage pas entièrement notre avis sur le mérite de la traduction musicale de *Faust* par Robert Schumann [1]. Il reconnaît que le compositeur a suivi pas à pas le texte et respecté les vers, qu'il a senti *plus profondément qu'un autre* la merveilleuse beauté du dénouement ; mais il n'ose dire qu'il a rendu la grandiose mise en scène de l'œuvre, la poésie tout entière. Nous lui répondrons :

Si, dans le poème de Gœthe, on perçoit, à côté de toutes les audaces, un esprit toujours pondéré, qui calcule ses effets et rêve toujours « le divin équilibre », on découvre, sans aucun doute, dans la partition de Schumann, un esprit rêveur, idéaliste, plus apte à interpréter les poésies passionnées et troublantes d'Henri Heine ou de Lord Byron que celles de l'Olympien de Weimar. Gœthe était un classique et Schumann un lyrique. Beethoven, qui avait pensé souvent à mettre *Faust* en musique, possédait peut-être les qualités adéquates, de nature à nous donner une traduction, dans laquelle le développement de la pensée du poète aurait été plus fortement, sinon plus poétiquement rendu. Mais Beethoven n'a pu réaliser son projet et nous devons nous estimer heureux d'avoir possédé un génie comme Schumann pour faire vibrer les cordes de la lyre.

Ces réserves faites, il ne faut pas perdre de vue que le compositeur n'a pas eu l'intention de traduire dans son entier l'œuvre de Gœthe ; il a seulement détaché du poème, pour les mettre en musique, les scènes qui con-

[1] *Revue bleue.* — Numéro du 7 mars 1891.

venaient le mieux à son tempérament; c'est ainsi que la troisième partie, toute de mysticisme, est de beaucoup la plus belle. On peut dire qu'elle est la résultante de l'esprit qui a toujours animé Robert Schumann, du milieu intellectuel dans lequel il a vécu.

Nous verrons, en analysant la partition, si le musicien n'a pas été un traducteur merveilleux du poète et si les arguments de notre confrère, M. René de Récy, ne sont pas un peu spécieux, s'ils ne faiblissent pas devant la beauté de l'œuvre.

Avouons sincèrement qu'il ne nous a pas enlevé « nos chères illusions ».

*　*　*

La première partie des scènes de *Faust* de R. Schumann[1] est fort peu développée; elle ne contient que trente-sept pages, alors que la seconde en renferme quatre-vingt-deux et la dernière cent soixante-dix-huit. Voici, du reste, les scènes empruntées par le musicien au poème de Gœthe, en ce qui concerne la première partie :

Ouverture.

N° 1.

| *Scène du jardin* Duo | Ainsi tu m'avais reconnu *Du kanntest mich o Kleiner* | Faust. Marguerite. |

N° 2.

| Marguerite devant l'image de la Mère des sept douleurs Prière | O vierge, ô pauvre mère *Ach neige, du Schmerzensreiche* | Marguerite. |

N° 3.

| *Scène de l'église* Soli et chœur | En ton enfance pure *Wie anders, Gretchen, war dir's* | Le mauvais esprit. Marguerite. Le chœur. |

[1] Les *Scènes de Faust* avec texte allemand et traduction française par R. Bussine ont été éditées par la maison Durand, Schœnewerk & Cⁱᵉ.

Écrite au déclin de la vie de Schumann, l'ouverture est, comme celle de *Manfred*, une préface au drame romantique, dans laquelle s'agitent tour à tour les sensations les plus diverses, passant de la véhémence extrême à l'accalmie momentanée. Ne prélevant aucune des idées musicales que renferme la partition, elle s'éloigne, en ce sens, des ouvertures placées par Weber et Richard Wagner en tête de leurs drames lyriques, et dans lesquelles apparaissent, par anticipation, les thèmes principaux de l'œuvre. Mais elle porte la marque de l'essence même du génie de Schumann et fait pressentir admirablement le sens général d'une création où Gœthe et, à la suite, son illustre traducteur ont, à travers des alternatives d'ombre et de lumière, abouti à un grandiose hosanna de l'éternel amour féminin !

Le début est d'un mouvement solennel et lent ; le motif sombre, soutenu par les trémolos, n'est que le germe de la phrase musicale, qui apparaît au *più mosso* et dont voici la contexture :

A cette phrase très énergique, d'un rythme saisissant et des plus intéressantes dans ses développements, s'enchaîne une seconde idée, pleine de charme, à la forme caressante, avec mélange de trait liés en doubles croches et en triolets :

Ce sont les deux thèmes qui, tour à tour présentés, forment l'ensemble de cette magistrale ouverture, dont la conclusion en majeur rappelle peut-être au début tel hosanna de la troisième partie.

On s'est plu, non sans raison, à placer en première ligne la seconde et la troisième partie des *Scènes de Faust* de Robert Schumann. Ce sont sans nul doute les pages les plus merveilleuses de la partition ; mais on a un peu trop négligé de nous révéler les beautés contenues dans la première partie que le compositeur n'avait pas eu le temps de rendre plus complète.

Rien de plus frais, de plus séduisant que la *Scène du jardin*, dans laquelle se manifeste l'âme pure de Marguerite, à laquelle s'unit celle de Faust, subjugué par le doux parfum qui se dégage de cette fleur non encore épanouie. Comme la phrase haletante de l'orchestre, soutenue par les accompagnements en triolets, donne bien tout d'abord le sens intime de cette scène d'amour et enveloppe d'un réseau léger le dialogue des deux amants ! Comme ce dialogue lui-même est habilement mené et quel attrait légèrement voilé émane de la traduction musicale, serrant de près le texte du poète ! Timides sont les premières paroles échangées entre Faust demandant son pardon et Marguerite avouant son trouble : bientôt la

douce mélodie prend corps et devient plus caressante dans la révélation du naïf amour de la jeune fille. Quel charme dans l'épisode de l'effeuillage de la marguerite, se terminant par ce cri du cœur :

il m'ai-me!

suivi de cette adorable phrase de Faust, d'un sentiment si profond :

Oui mon en - fant, crois en la dou-ce fleur

Et, en présence de cet amour immense, triomphant qui surprend Marguerite et la terrasse pour ainsi dire, arrive cette interruption en mineur : « Mon Dieu, j'ai peur », qui peint bien l'agitation de son âme. — Puis, après un trait de basson amenant l'interruption de Méphistophélès et celle de Marthe, la trame mélodique s'éteint sur cette tendre réponse de Marguerite

Bien-tôt... oui j'es-pè - re!

L'orchestre fait entendre encore quelques notes *pianissimo* et s'efface comme la lumière du jour.

Toute cette scène si vivante n'est-elle pas la traduction poétique la plus vraie, la plus exempte de miévrerie du *Jardin de Marthe ?*

Remarquons, sans arrêter l'attention du lecteur plus qu'il ne convient, que Schumann, à l'exemple de Spohr, a écrit le rôle de Faust pour voix de baryton. En adoptant ce timbre vocal, les deux compositeurs ont voulu, sans nul doute, donner au rôle de Faust un caractère plus viril. Mozart avait eu la même pensée en créant le rôle de Don Juan.

Plein d'admiration pour le talent de Schubert, le maître de Zwickau n'a-t-il pas été attiré spécialement, comme son émule, vers cette scène du premier *Faust* : Marguerite devant l'image de la Mère des Sept douleurs ? Ce qu'il y a de certain c'est que les deux compositeurs ont trouvé, pour exprimer la douleur de cette *suppliante*, des accents pleins d'onction qui deviennent plus expressifs et pathétiques, à mesure que la coupable exhale plus vivement sa plainte et se prosterne aux pieds de la Vierge, en la conjurant de la sauver. Schumann n'a point donné un caractère religieux à la prière de Marguerite ; c'est le gémissement de la pécheresse succombant sous le poids du remords, qui, après avoir offert à la Mère des Sept douleurs des fleurs qu'elle arrose de ses larmes et s'être agenouillée devant son image, espère trouver en elle un soulagement à ses maux. La mélodie, accompagnée dès le début par les altos, le hautbois et la clarinette, est d'une douloureuse tristesse ; elle commence dans un mouvement lent, pour s'accentuer et prendre son libre essor sur les mots :

> « Partout où je me traîne
> Partout me suit ma peine.

L'accompagnement et le chant se précipitent avec une charmante progression : quelle page étonnante de

couleur! Au changement de mouvement de quatre temps en six-quatre, le chant s'épanouit doucement jusqu'à ce cri de désespoir : « Ah, sauve-moi, protège-moi ». Puis, lentement et pianissimo s'achève la conclusion poignante sur cette phrase soutenue par les trémolos de l'orchestre, dans laquelle Marguerite affaissée murmure un dernier appel à la Vierge.

O Vier - ge ô Sain-te mè-re

Voici maintenant Marguerite à l'église où l'on célèbre le service des morts; elle est couverte d'un long voile. Derrière elle se tient le Mauvais Esprit qui l'empêchera de prier et de trouver la consolation qu'elle pouvait espérer dans l'unique refuge qui lui restait.

„*Le Mauvais Esprit.* Te souviens-tu, Marguerite, de ce temps où tu venais ici te prosterner devant l'autel? Tu étais alors pleine d'innocence, tu balbutiais timidement les psaumes, et Dieu régnait dans ton cœur. Marguerite, qu'as-tu fait? Que de crimes tu as commis! Viens-tu prier pour l'âme de ta mère, dont la mort pèse sur ta tête? Sur le seuil de ta porte, vois-tu quel est ce sang? C'est celui de ton frère; et ne sens-tu pas s'agiter dans ton sein une créature infortunée qui te présage de nouvelles douleurs?

„*Marguerite.* Malheur! malheur! Comment échapper aux pensées qui naissent dans mon âme et se soulèvent contre moi!

„*Le chœur* : *Dies iræ, dies illa*
　　　　　　Solvet sæclum in favilla.

„*Le Mauvais Esprit*. Le courroux céleste te menace, Marguerite ; les trompettes de la résurrection retentissent : les tombeaux s'ébranlent et ton cœur va se réveiller pour sentir les flammes éternelles.

„*Marguerite*. Ah ! si je pouvais m'éloigner d'ici ! les sons de cet orgue m'empêchent de respirer et les chants des prêtres font pénétrer dans mon âme une émotion qui la déchire.

„*Le chœur* : *Judex ergo cum sedebit*
Quidquid latet apparebit
Nil inultum remanebit.

„*Marguerite*. On dirait que ces murs se rapprochent pour m'étouffer ; la voûte du temple m'oppresse : de l'air ! de l'air !

„*Le Mauvais Esprit*. Cache-toi ; le crime et la honte te poursuivent. Tu demandes de l'air et de la lumière, misérable ! qu'en espères-tu ?

„*Le chœur* : *Quid sum miser tunc dicturus ?*
Quem patronum rogaturus,
Cum vix justus sit securus ?

„*Le Mauvais Esprit*. Les saints détournent leur visage de ta présence ; ils rougiraient de tendre leurs mains vers toi.

„*Le chœur* : *Quid sum miser tunc dicturus ?*
„Marguerite crie au secours et s'évanouit."

Quelle scène ! Et comme le compositeur a su rendre les angoisses de cette malheureuse qui ne peut s'isoler dans la prière, accablée par les menaces de l'Esprit du mal et succombant sous le poids des accords du plus fou-

droyant des *Dies iræ*. Schumann n'a pas craint de donner un assez long développement à cette scène de l'église. Les imprécations de Satan, accompagnées par les accords vigoureux et les trémolos de l'orchestre, les phrases entrecoupées de Marguerite voulant échapper à ses terreurs et implorant la grâce divine, les terribles sonorités du *Dies iræ*, tout cet ensemble constitue une page des plus dramatiques, qui est l'interprétation, dans sa plénitude, de la pensée de Gœthe.

* * *

DEUXIÈME PARTIE

N° 4. Lever du soleil. — N° 5. Minuit. — N° 6. Mort de Faust.

Contraste frappant entre le drame précédent et la scène, toute d'apaisement, par laquelle s'ouvre la deuxième partie ! Faust, étendu sur le gazon émaillé de fleurs, dans la contrée la plus charmante, sous l'influence de la fatigue, de l'inquiétude, cherche le sommeil. Les ombres de la nuit envahissent insensiblement le paysage et les sylphes voltigent çà et là, légers, empressés autour du Docteur. Les accords voilés de la harpe se font entendre et les murmures de l'orchestre évoquent l'écho du monde surnaturel, le balancement de ces esprits invisibles flottant au milieu de la nuit étoilée ; les phrases les plus caressantes célèbrent les splendeurs de la nature que Schumann, suivant l'exemple de Gœthe, a chantées avec enthousiasme. Comme l'air circule et quel décor magique ! On subit l'enchantement de cette scène ravissante, ouvrant la plus merveilleuse des perspectives sur la féerie. Et, lorsqu'après une délicate rentrée de l'orchestre, la voix d'Ariel se fait entendre, engageant les Elfes légers à bercer l'âme souffrante de Faust, l'enchantement est complet ; l'âme ressent une impression de repos, de paix. Le chant d'Ariel est affectueux, soutenu par ces accompagnements bien particuliers au génie de Schumann. Notons surtout la jolie phrase mélodique :

Baignez son front dans les eaux du Lé-thé.

Pianissimo et dans un mouvement un peu plus animé les Elfes célèbrent les douceurs, les splendeurs de la nuit, l'heure du mystère, la blanche étoile brillant au firmament, la voûte céleste resplendissant sous le scintillement des diamants qui l'illuminent. Leur chant s'accentue et devient presque triomphal lorsqu'au changement de mesure ($^6/_8$), ils rappellent que :

> « Les vallées sont plus vertes
> Sous la fraîcheur de la nuit. »

C'est un véritable hymne à la nature en repos. La phrase musicale s'étage par progressions successives sur les vers :

> « Les moissons dans les vallées
> Cèdent au baiser du vent. »

Mais le jour va paraître et toute la théorie légère s'écrie : « Ah !... voyez..... C'est le jour nouveau ». Les trompettes sonnent. Quelle aube éblouissante ! Quel cri strident est celui d'Ariel annonçant le réveil de la nature ! L'orchestre, avec ses trémolos, introduits avec une certaine discrétion dans les œuvres de Schumann, et l'appel des trompettes, s'épanouit avec une ampleur magistrale. Puis, dans une phrase courte, qui a toute la grâce d'un lied printanier, Ariel engage les Sylphes à se glisser doucement dans la fleur à peine éclose, couverte de rosée et à fuir la lumière du jour bruyant.

C'est toujours à la nature que revient sans cesse le panthéiste Gœthe ; son âme est en communion constante avec elle. En véritable fils de Rousseau[1], le culte qu'il

[1] Gœthe écrivait de Naples, le 17 mars 1787 : « Je pense souvent à Rousseau, à ses plaintes, à son hypocondrie, et je comprends qu'une aussi belle organisation ait été si misérablement tourmentée. Si je ne me sentais un tel amour pour toutes les choses de la nature, si je ne voyais, au milieu de la confusion apparente, tant d'observations s'assimiler et se classer, moi-même souvent je me croirais fou. »

professe est celui de la création, l'amour poussé jusqu'au fanatisme des grandes puissances primordiales. Il personnifie bien à lui seul l'esprit d'outre-Rhin, que le poète Henri Heine dépeignait ainsi : « Le panthéisme est la religion occulte de l'Allemagne ».

Après avoir calmé l'âme inquiète de Faust, il le met, à son réveil, en présence de toutes les beautés de l'aube étalant ses divines colorations à l'horizon. Le soleil commence à éclairer la cîme des montagnes. « Salut, nouveau matin ! » s'écrie Faust. Et l'orchestre de Schumann, dans lequel les altos et les violoncelles jouent les rôles principaux, suit la pensée du poète et la souligne. Sur les mots : « O splendeurs ! » les trémolos, mêlés aux appels des instruments à vent, et avec une progression dans les basses, soutiennent la voix de Faust annonçant le lever du soleil, et en célébrant les beautés dans un véritable cantique d'action de grâces. Mais les rayons trop vifs l'aveuglent; il en détourne les yeux éblouis. Repris de ses angoisses, de ses désespérances, il se demande si cette lumière est l'amour ou la haine. Schumann a su revêtir d'un profond sentiment de tristesse la pensée du poète, et, sur cette phrase : « *Telle est la vie brillante ou désolée* », il amène une suspension que prolonge de longs accords indiqués *pianissimo* pour terminer par un appel brillant au soleil de flamme.

Voilà Minuit (Mitternacht) ! Quatre vieilles femmes vêtues de gris s'avancent vers le Palais, où Faust, chargé d'années et de gloire, ne rêve plus maintenant qu'aux grands problèmes économiques. Les quatre fantômes sont la Détresse, la Dette, le Souci, la Nécessité. La nuit est noire; les nuages filent à l'horizon et les étoiles disparaissent. Schumann a donné à cette scène un caractère

des plus lugubres. Sur un dessin d'orchestre à 6/8, dans la forme du scherzo qu'affectionna Mendelssohn et, où apparaissent des tenues d'intruments à vent auxquelles répondent en triolets *staccati* les archets, les voix des quatre spectres se font successivement entendre ; c'est une sorte de glas funèbre qui fait pressentir la mort prochaine de Faust :

Le souci, seul, peut pénétrer dans la demeure du riche et se glisse par le trou de la serrure.

Quels sont ces spectres maudits, s'écrie Faust dans l'intérieur de son palais ? Quelles sont ces funèbres visions ? Il déplore, trop tard hélas, de s'être livré à la magie ; il se croit seul..... La porte grince et personne n'entre. Il tremble, le savant docteur..... « *Qui donc est là ?* ».... « *La question provoque le oui* » répond le Souci. Robert Schumann a suivi, encore ici, presque pas à pas le texte de Goethe et a su lui donner musicalement la couleur juste. Sur les mots : *Qui donc est là ? Quelqu'un vient-il d'entrer ? Qui donc est là ?* », de longues tenues d'accord s'éteignent pianissimo. On sent l'effroi dont est pénétré Faust. Après la phrase du Souci, pleine d'un sentiment de tristesse, éclate cette fière et triomphante réponse de Faust :

« Schumann », écrivait Léonce Mesnard, « fait percevoir, dans ce passage, avec la gravité et l'élévation qu'on pouvait souhaiter, cet état d'un noble esprit parvenu à l'achèvement de sa maturité morale, en rompant avec toute illusion et en prenant pleine possession de soi-même. »

Mais le Souci poursuit sa complainte, à laquelle viennent se joindre quelques notes de hautbois. — « *Assez, s'écrie Faust ; ta fâcheuse litanie troublerait la raison..... Sois maudit, Spectre qui torture à loisir l'espèce humaine..... Je brave ton pouvoir* ». — Hélas ! il l'éprouve sur l'heure la puissance du Souci qui, en se retirant, l'aveugle en soufflant sur lui. A noter la légèreté du trait final de l'orchestre de Schumann, suite de triolets vifs, légers, sorte de murmure rendant l'impression du souffle rapide qui enlève la vue à Faust.

« L'infirmité qui vient d'atteindre Faust, a dit excellemment Blaze de Bury, loin d'étouffer son activité, l'aiguillonne et la provoque. La lumière qui rayonnait au-dehors va se concentrer désormais tout entière au-dedans de lui-même. Aveugle, il poursuivra ses projets créateurs avec plus d'instance, de force, de résultat, et son application ne courra plus la chance de se laisser distraire par

le spectacle varié des phénomènes extérieurs. Dans l'obscurité des yeux, l'âme y verra plus clair. »

Cette pensée, qui est de la plus grande justesse rappelle le beau vers de Victor Hugo :

« *Quand l'œil du corps s'éteint, l'œil de l'esprit s'allume.* »

Lorsque l'on a étudié de près les êtres privés de la lumière dès leur enfance, on les voit s'appliquer bien davantage que les jeunes voyants à leurs travaux : c'est que, séparés pour ainsi dire de l'extérieur, ils ne sont nullement détournés de leurs occupations ; le travail devient même pour eux la plus charmante des récréations.

Et Blaze de Bury continue : « Ici apparaît l'idée toute chrétienne de la vie nouvelle (*vita nuova*). Faust, après avoir passé par tous les degrés de bonheur terrestre, reconnaît dans sa vieillesse, comme Salomon, que tout est vanité. Les souffrances, les peines (les quatre femmes) sont des acheminements vers une existence supérieure ; le Souci (par son salut éternel) le rend aveugle, afin que, mort à la terre, il tende à de plus hautes destinées et se tourne vers l'Éternel dont il pressent l'approche, grâce à cette force intuitive qui le pénètre et sert d'intermédiaire à son apothéose finale. »

Dans la partition de Schumann des accompagnements syncopés donnent l'idée de la recherche au milieu de l'obscurité et c'est lentement, solennellement que Faust est pris d'une angoisse momentanée, d'un désespoir profond, mais pour réagir presque aussitôt. Le mouvement s'accentue ; il s'enthousiasme de radieuses visions. La phrase musicale devient un cri de triomphe ; les trompettes se font entendre : « Allons, debout, travail aux mille bras !..... Je veux créer merveille sur merveille.....

mon œuvre est belle ! » Et l'orchestre achève dans un tutti vigoureux cette merveilleuse péroraison que traverse un souffle de haute envolée.

— La « grande cour du Palais » tel est le titre de la scène, dans laquelle Gœthe a mis fin à la vie terrestre de son héros. Schumann en a fait la scène VI de sa partition, la conclusion de sa deuxième partie, sous la dénomination de « Mort de Faust ».

Devant le grand vestibule du palais, Méphistophélès appelle à lui les *Lemures*, spectres familiers, sorte de revenants auxquels l'antiquité donnait l'apparence de squelettes et qui, au moyen âge, formaient les Esprits de l'air. Avec quelques appels de trompettes et de trombones, soutenus par des triolets d'un mouvement rapide, Schumann évoque ces fantômes, et il a voulu que les parties d'alto et de ténor fussent chantées par des voix d'enfants, afin que le contraste fût plus frappant et la sonorité des timbres plus étrange. Le chœur des *Lemures*, creusant avec des gestes bizarres, sur l'ordre de Méphistophélès, la fosse destinée à contenir la dépouille mortelle de Faust, est une sorte de complainte, empreinte de tristesse, soutenue à l'orchestre par un accompagnement imitatif. L'apparition de Faust, sur les degrés de son palais, cherchant à se guider entre les piliers de la porte, est d'un effet saisissant; le compositeur, en employant la sonorité mystérieuse et un peu féerique des cors, a donné à cette page une impression de grandeur qui ne fait que s'accroître jusqu'au moment où Faust tombera entre les bras des spectres qui le coucheront sur le sol. Bercé par les illusions, malgré l'ironie implacable de Méphistophélès, il entend avec transport le cliquetis des bêches. C'est la multitude qui travaille pour lui; son

œuvre doit grandir en paix..... Il appelle à lui Méphistophélès, son serviteur, qui rit à part de ses chimères : « Je veux fonder un brillant empire, dessécher les marais pestilentiels, ouvrir les espaces à des myriades pour qu'on y vienne habiter, non dans la sécurité sans doute, mais dans la libre activité de l'existence. Des campagnes vertes, fécondes !..... Celui-là seul est digne de la liberté comme de la vie qui sait chaque jour se la conquérir. De la sorte, au milieu des dangers qui l'environnent, ici l'enfant, l'homme, le vieillard passent vaillamment leurs années. Que ne puis-je voir une activité semblable exister sur un sol libre, au sein d'un peuple libre ! Alors je dirais au moment : Attarde-toi, tu es si beau ! La trace de mes jours terrestres ne peut s'engloutir dans l'Œone. — Dans le pressentiment d'une telle félicité sublime, je goûte maintenant l'heure ineffable !![1] »

Et, sur ces mots, il tombe de toute sa hauteur sur le bord de la fosse qui va l'engloutir.

La scène est grandiose.

Cet enthousiasme de Faust, avant sa mort, et ce réveil d'activité ne se retrouvent-ils pas dans Gœthe lui-même, au déclin de sa vie, reconstituant la bibliothèque d'Iéna, abattant les murailles, s'emparant de terrains nouveaux, embellissant les environs de la ville, comblant les fossés, élevant un observatoire, participant à la construction du palais de Weimar, créant la célèbre école de dessin, qui servit de modèle à celles d'Iéna et d'Eisenach, donnant, en un mot, une vive impulsion à l'activité de tous ?

[1] Dans cet extrait, nous avons suivi non la traduction française de la partition de Schumann, mais celle de l'œuvre de Gœthe par H. Blaze de Bury.

Ce rayonnement de Faust au moment de sa mort, cette exaltation mystique n'est-ce pas également une sorte de sécurité puisée dans l'espoir de l'au-delà, ou encore une volupté du martyre qui se lit dans la figure de *Jésus lié à la colonne,* dû au pinceau de Sodoma et figurant au musée de Sienne ?

Consommatum est! L'aiguille a marqué minuit. L'horloge s'arrête..... Tout est fini. L'âme de Faust s'est envolée !

Schumann prolonge par de longs et doux accords les quelques mesures du chœur si empreintes d'un sentiment funèbre.

* * *

TROISIÈME PARTIE.

Voici la clef de voûte de l'édifice! Dans l'interprétation de cette dernière partie du *Faust* de Gœthe, toute de mysticisme, qui vous conduit de rêve en rêve, de ciel en ciel, Schumann se révèle un interprète merveilleux. Disciple enthousiaste de Jean Paul, qui lui avait inculqué, à l'aurore de la vie, sa sensibilité outrée, son lyrisme échevelé, ses pensées flottantes et que « le son musical charmait et touchait indépendamment de tout dessin rythmique ou mélodique »[1], le maître de Zwickau, en suivant le vol hardi de Gœthe vers l'empyrée, se complaisait dans une sorte de contemplation théologique, dans cette mysticité qui l'avait séduit, dans ce milieu intellectuel, supra-terrestre où il avait presque toujours vécu. Il possédait cette volupté de songe qui enlève les initiés au monde extérieur pour les mettre en quelque sorte en communication avec les esprits invisibles[2]. Aussi devait-il se passionner pour cette seconde partie du *Faust*, ne songer d'abord qu'à elle, en faire l'œuvre de toute sa vie et lui donner la place prépondérante[3]. Disons enfin et

[1] Firmery, Jean-Paul Richter.

[2] Enclin à la mélancolie par suite d'un état maladif qui devait aboutir à la perte de la raison, dans les dernières années de sa vie, il croyait entendre des harmonies, des voix qui lui dictaient un thème musical.

[3] La troisième partie des *Scènes de Faust* de Schumann ne contient pas moins, à elle seule, de 128 pages de la partition, alors que les deux premières parties n'en ont que 119.

une fois de plus que, si Robert Schumann nous a donné, au point de vue musical, une si fidèle et poétique traduction de l'œuvre de Gœthe, c'est qu'aussi bien que le poète de Francfort, il a été un des représentants les plus autorisés de la grande famille allemande et que tous les deux se retrouvent dans un trait commun : l'amour de la nature et le culte de la poésie mêlée à celui de la philosophie.

Comme Gœthe, Schumann a donc entrevu Faust au dela du tombeau. La scène se passe dans les régions idéales et éthérées, où les anges, flottant dans une atmosphère supérieure, transporteront la partie immortelle de Faust, qui sera accueillie par la pécheresse nommée autrefois *Gretchen*. C'est une ascension vers le *Féminin Éternel*, qui nous attire au ciel[1].

Le début est admirable. Au milieu des montagnes, des rochers, des forêts, dans une profonde solitude vivent de pieux anachorètes dispersés dans les crevasses des rochers. Toute cette nature sauvage s'animera à leur voix. « On prêtera l'oreille aux grandes voix de la solitude, recueillies par Robert Schumann dans le prélude instrumental qui est suivi du chœur de saints anachorètes, à ces voix dont les rumeurs indéterminées se mêleront à ce chœur lui-même, sous la forme de sourds battements d'orchestre. Tout l'effet de ce court et austère prologue consiste en une succession de notes tour à tour portées l'une vers l'autre, soit en franchissant les larges intervalles de la sixte et de l'octave, soit pour se toucher à

[1] La partie immortelle de Faust, avant d'atteindre le ciel, où il sera reçu grâce à l'intercession de l'Éternel Féminin, traversera toutes les phases de purification. Aussi ne peut-on aborder cette dernière partie du *Faust* de Gœthe, sans penser aussitôt à la divine Comédie de Dante.

travers un faible intervalle de seconde. En l'absence de tout lien mélodique, elles ont l'air d'être suspendues et de ne reposer sur rien. Le mouvement alternatif de contraction et de dilatation qui règle leur marche est tout-à-fait comparable au mouvement incertain du regard lorsque, porté au loin ou ramené au plus près parmi de vastes espaces muets, il ne trouve pas un endroit qui l'attire ou l'engage à se fixer[1]. »

Ce merveilleux chœur « Le vent dans la forêt », d'une si majestueuse douceur, d'un contour si gracieux, accompagné par des batteries en triolets doit être exécuté lentement, comme l'indique du reste la partition. La nature n'est-elle pas présente dans ce splendide décor musical ? Quelle atmosphère de mysticité dans ce tableau de saints anachorètes chantant, dans la solitude, les douceurs d'une vie patriarcale et honorant le mystère sacré de leur retraite.

Le chant passionné du « Pater extaticus », qui se relie au chœur précédent, est délicieusement accompagné par le violoncelle solo, dont les traits en croches liées enlacent pour ainsi dire la mélodie divine, qui fait songer aux plus beaux *Lieder* du maître. C'est une page d'une brûlante extase, dans laquelle il faut signaler la progression ascendante, principalement dans la phrase en majeur, se répétant par deux fois:

[1] Léonce Mesnard, *Étude sur Robert Schumann*, p. 41 et 42.

Quel cantique rempli de plus d'enthousiasme que celui du « *Pater profundus* » (Région profonde), qui aspire à saisir la grandeur de celui, dont la présence se révèle partout. Quel charme dans ce chant « Le sol frémit » et quel joli soupir du hautbois repris immédiatement par la voix : « Mon âme obscure en sa détresse » !

Existe-t-il un chant plus vaporeux, dans sa brièveté, que celui du « *Pater seraphicus* » se liant au chœur des enfants bienheureux : « Père, dis-nous où nous sommes ? » Et nous voici en plein ciel ! Léonce Mesnard, auquel il faut souvent revenir lorsque l'on étudie les œuvres de Robert

Schumann ou de Johannès Brahms, a très justement écrit au sujet de cette succession des enfants bienheureux, des anges novices et des anges accomplis qui représentent, tous les degrés de la nature céleste : « Vienne le moment où, sur les traces de l'auteur de *Faust*, Schumann fera monter ces petits, ces humbles, de la bouche desquels Dieu reçoit ses meilleures louanges, tout près du Créateur des mondes, ou bien les associera à l'adoration de l'*Éternel féminin*, — avec quelle fraîcheur d'accents la pureté préservée de l'enfance se distinguera de la pureté reconquise des âmes tendrement repentantes dans le *Chœur mystique*. Et comme, parmi ces ravissements célestes, se glisse un reflet idéal de cette aimable timidité de l'enfant, si avide de pardon que, le recevant, il n'ose y croire[1]. » La première partie du chœur des enfants bienheureux a toute la grâce naïve d'un Noël, que relève un sentiment bien romantique.

Le chœur des anges, planant dans les plus hautes sphères et portant la partie immortelle de Faust, est, lui, un merveilleux hosanna, célébrant la délivrance du héros et sa bienvenue dans l'empyrée. Puis survient ce délicieux épisode, d'une fraîcheur printanière « *De ces roses effeuillées* », chanté par le soprano solo et repris par le chœur. C'est une page digne d'être comparée aux plus beaux Lieder, émanant de la plume de Robert Schumann. Remarquez quelle légèreté donne au thème principal, à la divine mélodie, l'accompagnement à contre-temps, et comme ce thème, coupé par le *tutti*, se représente toujours avec grâce !

[1] Léonce Mesnard, *Étude sur Robert Schumann*, p. 18 et 19.

L'épisode des « *Roses effeuillées*[1] » ne reporte-t-il pas le souvenir à la pléiade des peintres de l'école mystique, dont Fra Angelico fut le chef, surtout à Sandro Botticelli[2], ce disciple de Savonarole, — à ses œuvres toutes empreintes d'une poésie mélancolique qui « chante au fond de l'âme et longtemps y résonne en doux et mélodieux accords ». Sans parler de cette œuvre de grâce, de cette fleur de rêve, l'*Allégorie du Printemps*, une des pages parmi les plus belles et les plus suggestives du maître, à l'Académie des beaux-arts de Florence, voyez au musée du Louvre, dans la salle réservée aux primitifs de l'Italie, l'adorable vierge entourée de l'enfant Jésus et de saint Jean. Comme la mysticité se révèle dans les doux et naïfs regards des deux enfants, dans les lignes si pures du visage! C'est dans un nimbe d'or et de roses que s'estompe l'angélique figure de la Vierge, avec les yeux baissés, presque clos, ses beaux cheveux blonds à peine dissimulés sous une gaze blanche, d'une transparence aérienne. En plaçant cette scène divine dans un jardin fleuri de roses qui font cortège à la « *Mater gloriosa* », Botticelli a encore ajouté une note plus troublante à cette œuvre, la genèse même de l'art toscan.

Et ces enfants bienheureux ne font-ils pas songer à ce bel enfant du tableau de Ghirlandajo, également au musée du Louvre[3]? Quelle intensité d'expression dans la tête de cet adolescent aux boucles blondes tombant

[1] C'est sous une pluie de roses que les anges, voulant ravir l'âme de Faust à l'enfer, ensevelissent Méphistophélès et la troupe des démons.

[2] Filipepi (Alessandro) dit Sandro *Botticelli* (1447-1515), École florentine.

[3] Portrait d'un vieillard et d'un enfant. Ghirlandajo (1449-1494), École florentine.

sur les épaules et coiffée d'une petite toque rouge! Élevant son regard vers le saint personnage, dont la figure souriante et pleine d'affection semble l'encourager, ne semble-t-il pas prononcer les mots mis par Gœthe dans la bouche des enfants bienheureux : « Dis, père, où sommes-nous » ?

Ainsi que la poésie de Gœthe, la musique de Robert Schumann s'élève d'ascension en ascension. Véritable inspiration du génie est ce chœur des anges novices (*Die jüngern Engel*); le mélange du rythme ternaire dans la partie de chant et du rythme binaire à l'orchestre laisse une impression étrange d'impalpable, de voilé comme la vapeur du nuage enveloppant la troupe agile des enfants bienheureux, qui s'envole dans le liquide azur de l'air. Et sur ce chœur se greffe une courte phrase pleine d'amour divin.

Quelle douceur et quelle grâce attendrie dans le chœur des anges accueillant l'âme de Faust, rappelant dans la conclusion « *Qu'il soit le bienvenu* » la contexture du ravissant motif « *De ces roses effeuillées* » !

L'Hosanna qui le suit est, au contraire, un éclatant et majestueux chant de victoire, possédant la carrure des pages magistrales de Bach ou de Hændel. Le ciel s'est entr'ouvert; les légions célestes exultent.

De toute beauté est l'invocation du Dr Marianus « *O ciel immense* », suivie d'un cantique d'une pureté absolument idéale, adressée à la Vierge:

> « *Toi qui règnes par l'amour*
> *O maîtresse du monde.* »

Le dessin des harpes et les jolies notes du hautbois qui tantôt répond à la voix, tantôt l'accompagne discrètement, sont de véritables perles, sorties de l'écrin de Schumann. Dans toutes ces pages, le grand musicien a vaincu les difficultés qui pouvaient résulter de l'interprétation du texte et a su éviter la monotonie par les contrastes les plus frappants.

A la voix du Dr Marianus viennent se joindre le chœur des pénitentes, et les voix suppliantes de la grande pécheresse, la femme Samaritaine et Marie Égyptienne. C'est une longue phrase, composée de notes égales en valeur, qui monte et descend et ne prend fin qu'au moment où une pénitente, celle qui fut autrefois Marguerite, se prosterne devant la « *Mater gloriosa* » planant dans l'atmosphère, pour proclamer le retour de celui qu'elle aima sur la terre. La mélodie est courte ; mais elle est pleine de tendresse épanouie et rappelle telles pages gracieuses du *Paradis et la Péri*. Le chœur la reprend, du reste, immédiatement, mais en valeurs diminuées ; puis, dans un mouvement plus vif, la voix de Marguerite se fait entendre, accompagnée par la voix d'alto et les dessins en croches liées et exécutés pianissimo par l'orchestre.

A cette dernière et touchante intervention de Marguerite la Mère des cieux fait entendre cette parole consolatrice :

« *Monte toujours plus haut vers la sphère divine*
Il te suivra, s'il te devine. »

La musique est aussi sobre que le texte et deux notes, *mi* et *fa* naturel, suffisent à Robert Schumann pour établir le contraste voulu entre cette voix glorieuse planant au plus haut de l'empyrée et celles des suppliantes.

Le Dr Marianus adresse une dernière invocation à la Vierge.

Aussitôt commence ce chœur mystique, l'apothéose de l'œuvre! Pages admirables dans le style fugué, à travers lesquelles passe le grand souffle de Bach et de Beethoven[1]. Comme tout s'enchaîne logiquement, merveilleusement! Les voix débutant pianissimo, avec des tenues de trombones, s'étagent successivement et se réunissent, en passant par un *crescendo* habilement ménagé, dans un embrasement général. Puis, comme dans les œuvres religieuses des deux grands maîtres, précurseurs de Robert Schumann, le quatuor intervient pour jeter sa note douce et idéale. Le chœur reprend bientôt dans une forme plus moderne et dans un mouvement vif pour chanter la gloire de la Femme éternelle, de la reine, de la vierge d'amour

Le Féminin éternel
Nous attire au ciel. »

Puis tout s'éteint graduellement et doucement dans une sorte de symphonie mystérieuse et murmurante.

« L'exécutant d'une symphonie musicale ignore ce que sa main et sa voix produisent sur celui qui l'écoute [2] ».

[1] Robert Schumann s'est tellement enthousiasmé pour cette partie mystique et étrange du *Faust* de Gœthe qu'il en a donné deux versions. Le second texte est plus développé que le premier.

[2] Giacomo Leopardi. Poésies : *Aspasie*.

Il en est de même de toute œuvre d'art qui porte en soi une vertu souvent ignorée de son créateur. Gœthe, en chantant la gloire divine, pouvait-il prévoir qu'il transmettrait à un illustre traducteur, Robert Schumann, cette céleste étincelle, cette flamme intérieure, nécessaires pour conduire la pauvre âme de Faust de ciel en ciel et pour glorifier l'*Éternel Féminin* avec ces harmonies qui semblent nous transporter dans la région du rêve, en des Élysées ignorés.

* * *

Il faudrait citer, dans leur entier, les belles pages qu'un poète, un philosophe de haute envergure, M. E. Schuré, a consacrées, dans le *Drame musical*, au *Faust* de Gœthe.

Nous en détacherons le fragment suivant, qui sera la conclusion la plus éloquente que nous puissions imaginer de notre étude sur la partition de R. Schumann et sur la réunion nécessaire de la poésie et de la musique impliquée par le second *Faust* :

« La poésie est revenue, avec Shakespeare, à la mimique vivante et persuasive ; avec le *Faust* de Gœthe elle revient aussi à la musique, ou du moins elle y touche. Quoique l'ensemble du poème se maintienne dans la langue du drame parlé, l'appel pressant de la poésie à la musique n'est nulle part plus sensible qu'ici. Comment nous représenter sans musique l'évocation de l'Esprit de la Terre, la matinée de Pâques et tant d'autres scènes ? Si la seconde partie de la tragédie se dérobe à la mise

en scène, c'est que la musique seule la rendrait possible. Seule, elle pourrait faire sortir de l'abîme l'image rayonnante d'Hélène et faire résonner la lyre et la voix d'Euphorion. Le même fait que nous avons noté à propos de la tragédie d'Eschyle et de Sophocle revient s'imposer à nous: dès que le drame s'élève aux plus hautes sphères, il réclame la musique et demeure incomplet sans elle.

« Si cette vérité nous frappe à chaque instant dans le premier et le second *Faust*, elle éclate avec force à la conclusion du poème. Après la mort de son héros, Goethe sentait le besoin de nous donner la substance idéale de sa vie en une image grandiose et de nous emporter, pour conclure, aux régions les plus pures de la pensée et du sentiment. C'est pour cela qu'il fait descendre le ciel sur les cimes de la terre et nous représente la transfiguration de Faust parmi les saints et les anachorètes campés dans des gorges montagneuses qui avoisinent l'éternel azur..... Ici nous n'approchons plus seulement de la musique, nous y voguons à pleines voiles. Dans ces rythmes fluides, dans ces extases débordantes, ces ivresses d'amour et de sacrifice, nous sentons déjà les élancements de la mélodie et les effluves de la symphonie

« Là, dans cette région sublime, où Faust est accueilli par l'âme transfigurée de Marguerite, où les splendeurs mêmes du monde visible s'évanouissent et ne semblent plus que des symboles passagers, là où l'*Éternel Féminin* flotte au-dessus des dernières cimes sous la figure rayonnante de la *Mater gloriosa* et attire les âmes en haut par la force de l'amour, — là aussi règne le souffle tout puissant de la musique. »

Si M. Édouard Schuré avait eu connaissance de la partition de Robert Schumann, au moment où il écrivit son beau *Drame musical*, nul doute qu'il n'eût fait revivre dans une auréole de gloire le compositeur génial qui avait eu l'audace de se porter le médiateur heureux de cet accord entre les deux grandes muses!

LE REQUIEM ALLEMAND

DE

JOHANNÈS BRAHMS

LE REQUIEM ALLEMAND

DE

JOHANNÈS BRAHMS

Mars 1891.

Lorsqu'on passe en revue l'œuvre magistral de Johannès Brahms, les symphonies puissantes, les lieder si profondément sentis avec les ingénieux accompagnements du clavier, les beaux sextuors, quintettes, quatuors, trios, marqués d'une griffe si personnelle, la cantate de *Rinaldo*, merveilleuse traduction de la poésie de Gœthe, les chœurs religieux ou profanes, revêtus d'un coloris étrange, sévère, le *Requiem allemand*, enfin, qui mit le sceau à sa réputation de l'autre côté du Rhin, — quand on étudie l'homme, fuyant le mirage trompeur des applaudissements mondains, presque bourru pour les importuns qui voudraient franchir la porte de son temple, ne vivant que pour l'art, loin du bruit, loin de la foule, poursuivant avec acharnement le but élevé qu'il a toujours eu en perspective, — quand on voit l'artiste qu'il est, actif, laborieux, plein d'admiration et de respect pour les Olympiens qui l'ont précédé dans la

carrière, fervent disciple du vieux *cantor* de l'église Saint-Thomas de Leipzig, maître de son métier comme l'étaient les plus grands maîtres du passé, ne laissant échapper de sa plume que des œuvres mûrement élaborées, puisant ses inspirations aux sources mêmes de la Nature, — quand on admire sa belle tête, si puissamment intelligente, — on ne peut que penser à celui qui fut le Michel-Ange de la *Symphonie*, à Beethoven et aussi au chantre du *Paradis et la Péri*, de *Faust*, à cette splendide organisation qui fut Robert Schumann.

On s'explique alors les paroles prophétiques du maître de Zwickau : « Il est venu cet élu, au berceau duquel les grâces et les héros semblent avoir veillé. Son nom est *Johannès Brahms*; il vient de Hambourg... Au piano, il nous découvrit de merveilleuses régions, nous faisant pénétrer avec lui dans le monde de l'Idéal. Son jeu empreint de génie changeait le piano en un orchestre de voix douloureuses et triomphantes. C'étaient des sonates où perçait la symphonie, des lieder dont la poésie se révélait.. des pièces pour piano, unissant un caractère démoniaque à la forme la plus séduisante, puis des sonates pour piano et violon, des quatuors pour instruments à cordes et chacune de ces créations, si différente l'une de l'autre qu'elles paraissaient s'échapper d'autant de sources différentes...... Quand il inclinera sa baguette magique vers de grandes œuvres, quand l'orchestre et les chœurs lui prêteront leurs puissantes voix, plus d'un secret du monde de l'Idéal nous sera révélé.... »

* * *

Avant d'aborder le *Requiem allemand*, Johannès Brahms avait déjà fait plusieurs essais dans le genre religieux. C'est ainsi qu'il avait composé le petit *Ave Maria* (op. 12) pour voix de femmes, le *Chant des Morts* (op. 18) pour chœur et instruments à vent, les *Marienlieder* (op. 22), le 23e *Psaume* (op. 27), pour voix de femmes à trois parties avec accom-

pagnement d'orgue, les *Motets* (op. 29) pour chœur à cinq parties sans accompagnement, le *Geistliche Lied* de P. Flemming (op. 30) et enfin les *Chœurs religieux* pour voix de femmes.

Dans toutes ces œuvres, le maître de Hambourg a su allier les formes les plus sévères au charme qui se dégage des ressources de l'harmonie moderne. Il y a imprimé une note très personnelle, très suggestive; il était préparé à ces travaux semi-religieux par les études empreintes de gravité auxquelles il s'était livré avec passion dès la prime jeunesse et qui devaient le conduire au but le plus élevé de l'art musical. Il est utile d'ajouter que la plupart de ces compositions n'ont pas été conçues par l'auteur dans le but d'être exécutées à l'église. Quelques-unes, notamment les *Marienlieder*, ne sont qu'une traduction aussi fidèle que possible du texte, de ces antiques chansons pieuses, qui font songer aux madones de Memling, de Van Eyck; elles en donnent le sens intime, dégagé de tout caractère liturgique.

« Le *Requiem allemand*, a très justement dit le regretté Léonce Mesnard, dans sa belle étude sur Johannès Brahms [1] n'est pas franchement sécularisé comme les compositions du même ordre, développées ou fort abrégées, qui portent le nom de Schumann; il n'a pas non plus reçu l'empreinte liturgique que portent, expressément quoique diversement marquée, les chefs-d'œuvre de Mozart, de Berlioz, de Verdi. Tout à fait religieuse par le choix des textes qu'elle adopte pour les traduire, l'œuvre est traitée avec la liberté relative impliquée par le fait même d'un choix qui réunit ces textes, recueillis çà et là dans l'Écriture. Au lieu d'une nouvelle interprétation musicale du sombre office catholique, c'est comme un harmonieux rituel formé d'élévations consolantes et de méditations chrétiennes sur ce triple sujet, la Vie, la Mort, l'Éternité. Les chants qui se

[1] *Essais de critique musicale.* — Hector Berlioz, Johannès Brahms, — librairie Fischbacher, 33, rue de Seine.

transmettent ce thème et ses variantes avec un recueillement grave, mais nullement uniforme, paraîtront, en général, appartenir au genre tempéré, si on les compare à ces alternatives, à ces ripostes du pour ou du contre, soutenues à outrance par Berlioz ou par Verdi ».

*
* *

Le *Requiem* de J. Brahms a été composé non sur des paroles latines, mais sur des paroles allemandes, d'où son nom de *Requiem allemand.*

Ce n'est plus le sombre *Dies iræ* des offices catholiques qui a inspiré tour à tour les maîtres, qu'ils se nomment Mozart, Cherubini, R. Schumann, Berlioz, F. Kiel, Verdi. Tous, bien que de tendances ou d'écoles absolument opposées, ont serré de près le texte liturgique.

L'œuvre de Brahms est bien différente. Par suite du choix fait par lui, dans les Saintes Écritures, d'épisodes se rapportant à la Vie, la Mort et l'Éternité, il a été forcément amené à faire passer à travers cette composition semi-religieuse un souffle romantique et printanier, évoquant le souvenir de ses plus beaux lieders. A côté de pensées empreintes de tristesse s'épanouissent des hymnes d'espérance, de triomphe. Brahms a tiré le plus heureux parti de ces contrastes.

N° 1. Chœur. — Dès l'entrée en matière, après une courte introduction de l'orchestre où dominent les altos et violoncelles, sorte de plainte douloureuse, le chœur, dans un mouvement d'*andantino*, fait espérer doucement à ceux qui souffrent la consolation de Dieu. Pleine de tristesse et en même temps d'espérance est la phrase caressante qui s'arrête par instants, pour donner brièvement la parole aux instruments, notamment au hautbois. Puis se développe plus longuement le second motif en mineur sur les paroles: « Ceux qui sèment avec larmes moissonneront avec allégresse », et dans lequel se retrouvent, avec la phrase de l'introduction orchestrale, ces

harmonies préférées par Brahms, remplies d'un sentiment profond. La mélodie, soutenue un moment par les accompagnements en triolets, sorte de pulsation de l'orchestre, s'épanouit adorablement sur les mots : « avec allégresse moissonneront ». Après une interruption du chœur, pendant laquelle les violoncelles font entendre à nouveau le motif de l'introduction, les voix s'éteignent mélodieusement et pianissimo : « Bien heureux, bien heureux ». Enfin le premier chœur reparaît pour s'achever dans une courte et belle apothéose, avec l'intervention des harpes. Dans cette première partie, il est à remarquer que l'auteur a supprimé totalement les violons pour ne laisser apparaître, comme instruments à cordes, que les violoncelles et altos, et donner ainsi à l'ensemble de la trame musicale un caractère plus grave et plus solennel.

N° 2. Chœur. — Le petit prélude orchestral en mode de marche à 3/4, et exécuté *mezza voce*, est d'une sonorité grave et caressante tout à la fois, avec l'emploi presque constant des contrebasses en pédale et l'intervention des timbales. Il rappelle beaucoup telle ou telle page très caractéristique de Brahms, surtout dans les traits en trois croches liées des violons et des altos : c'est pour ainsi dire la signature, le monogramme du maître. Elle se développe gravement cette belle marche, pendant que le chœur, dans un superbe lamento, exprime cette triste et sombre idée : « Car toute chair est comme l'herbe et toute gloire humaine est comme l'humble fleur de l'herbe ».

La seconde partie (Lettre C), d'un mouvement plus animé « Soyez patients mes bien aimés » contraste vivement avec la précédente ; toutes deux forment une antithèse très marquée de la félicité et de la douleur. C'est un frais *lied*, dans le style d'un Noël plein de naïveté, comme Brahms en a laissé si souvent et si heureusement échapper de sa plume. Voilà une note, toute particulière, s'éloignant absolument, aussi bien par la forme

que par le fond, du caractère liturgique, propre au *Requiem*, sur les paroles latines. Quel délicieux accompagnement que celui dans lequel l'auteur a su rendre par de légers staccati (flûtes et harpes) l'effet résultant du texte, indiquant que le laboureur doit patienter jusqu'à ce qu'il ait reçu *la pluie du matin*[1] ! Et quelle adorable conclusion sur ces paroles pianissimo du chœur : « Il patiente » avec les quelques notes finales du cor, cet instrument si cher à Brahms.

Après la reprise de la marche et du premier motif choral l'orchestre et les chœurs attaquent une phrase large et grandiose, « Mais la parole reste dans l'éternité » qui se lie de suite au beau chœur final en forme de fugue : « Ils viendront les rachetés », dans lequel les instruments répondent par des accords vigoureusement accentués aux masses chorales. Remarquons le charme, la douceur qui se dégagent, à deux reprises différentes, et après les chants de triomphe, de la traduction musicale des mots « ... reposera sur eux », — et enfin la belle péroraison, où les voix, après un grand éclat, s'éteignent, accompagnées pianissimo par de ravissants traits des cordes, en gammes descendantes et montantes, soutenus par les trombones.

N° 3 — *Baryton solo et chœur*. — Le solo que chante le baryton « Dieu enseigne-moi » est d'un style sévère et triste ; il donne très exactement l'impression du néant des choses d'ici-bas, des vanités terrestres. Le chœur reprend et accentue l'humble prière. Puis, dans une phrase plus mouvementée, plus énergique, qui est redite immédiatement par le chœur, le solo s'écrie : « Père, devant toi s'anéantissent mes jours ». Notons l'effet troublant qui se dégage après le crescendo, et l'arrêt subit de l'ensemble des voix s'éteignant sur les mots « Un rien ».

Tout ce qui suit est très dramatique, jusqu'à la courte et adorable phrase en majeur « J'espère en toi seul », dans laquelle

[1] Ce morceau pourrait être comparé au beau Lied de J. Brahms : *A la pluie* (op. 50).

les voix entrent successivement pianissimo, avec une phrase liée de neuf noires groupées trois par trois, pour aboutir à cette majestueuse et terrible fugue, où la pédale sur la note *ré* résonne et bourdonne sans interruption, pendant que les masses chorales se développent fortissimo, soutenues par les traits en croches largement détachés des instruments à cordes. C'est une page unique en son genre et qui produit un effet des plus saisissants, lorsque l'orchestre et les chœurs forment une armée nombreuse et compacte.

N° 4 — Chœur. — C'est encore dans le style tendre et gracieux du lied, ne s'éloignant pas toutefois de la gravité qui règne dans l'ensemble de l'œuvre, que Brahms a traduit ces pensées plus consolantes : « Bien douces sont tes demeures, ô Dieu d'Israël ». Le charme qui enveloppe l'auditeur est encore augmenté par la richesse de l'orchestration, par cette mélodie touchante des violons (Lettre A) et ces pizzicati des violoncelles, que l'auteur a employés souvent et avec le plus heureux résultat dans le cours du *Requiem*. La phrase caressante des voix en croches liées deux à deux sur les mots « en te louant à jamais » est une sorte d'association du legato employé pour la mélodie et du staccato réservé à l'accompagnement.

N° 5. — Soprano, solo et chœur. — Délicieux sont les violons en sourdine, avec les petites phrases que se renvoient le hautbois, la flûte et la clarinette. Sur cette trame gracieuse et légère s'enlève le solo de soprano, reproduisant à peu près la mélodie de l'orchestre : « Vous qu'afflige la douleur espérez... » La voix semble venir de la voûte céleste pour annoncer les consolations futures ; et le chœur répond *mezza voce* : « Je vous consolerai comme une mère ». Toutes ces pages sont d'une couleur douce et légère, — une fresque de Bernardino Luini ; c'est un murmure délicieux qui s'évanouit peu à peu et idéalement sur les paroles du soprano, soutenu par les masses chorales : « Vers vous je reviendrai... je reviendrai ».

N° 6. — *Baryton solo et chœur.* — Voici le point culminant de la partition, la clef de voûte de l'édifice. Après une entrée du chœur, pleine de tristesse, sorte de lamentation ou psalmodie qu'accentuent les violons en sourdine, ainsi que les violoncelles et contrebasses en *pizzicati* « Nous n'avons ici de durable cité », le baryton solo annonce la résurrection dans un style large et solennel ; les voix, répondant *pianissimo*, s'élèvent par des gradations successives jusqu'à cette explosion grandiose : « Les trompettes retentiront ». C'est un déchaînement monstrueux des chœurs et de l'orchestre, « où s'agitent et se tordent à l'appel des sons, le tumultueux effarement, la terreur suprême qui condamnent à ne pouvoir se fuir elles-mêmes des âmes éperdues », et où la Vie accuse hautement son triomphe sur la Mort. La fugue qui suit, bien que très mouvementée, pâlit à côté de ce formidable chœur qui porte l'émotion à son comble.

N° 7. — *Chœur.* — « Gloire à ceux qui meurent dans le Seigneur » chantent les voix accompagnées par l'orchestre, dont le trait persistant et consistant en une suite de notes liées deux à deux est une des formules préférées de J. Brahms et qui rappellerait le vieux et sublime Maître, qu'il a si profondément étudié, Jean-Sébastien Bach ! Puis, ce chœur s'apaise un instant pour murmurer : « Oui, l'Esprit dit qu'ils reposent de leurs souffrances », et, alors, se dessine en majeur cette délicieuse phrase chorale qui met si merveilleusement en relief le dessin des instruments à cordes en douze croches liées par groupes de six. Enfin, comme apothéose finale, retentit pour la dernière fois le beau motif du premier chœur de la partition, soutenu par les sons voilés de la harpe.

L'œuvre s'achève ainsi dans un sentiment d'espérance, de paix et de pardon, qui donne bien la synthèse de la conception du Maître.

Les trois premiers morceaux du *Requiem allemand* (op. 45) furent exécutés à Vienne, en 1867, sous la direction de Herbeck.

L'œuvre entière (à l'exception du chœur n° 5 — « Vous qu'afflige la douleur ») fut jouée, le 10 avril 1868, dans la Cathédrale de Brême. Le retentissement qu'eut cette œuvre magistrale la répandit rapidement en Allemagne et en Suisse, où elle fut exécutée souvent, notamment dans la belle Cathédrale de Bâle.

C'est pendant un séjour à Bonn, au cours de l'été de 1868, que J. Brahms s'occupa du *Requiem allemand*, qui fut édité chez J. Rieter-Biedermann, à Winterthur (Suisse), puis à Berlin.

En France, la première audition du *Requiem allemand*, fut donnée aux Concerts populaires, sous la direction de Pasdeloup; mais l'exécution fut si faible, que l'œuvre ne fut pas comprise et passa inaperçue.

En montant le *Requiem allemand* et en l'exécutant le 24 mars 1891 à la Chapelle du Palais de Versailles, la Société l'*Euterpe*, a poursuivi noblement la mission qu'elle s'est imposée. Bien que les chœurs fussent en nombre restreint et que l'orchestre, auquel avait été adjoint le grand orgue pour remplacer les instruments à vent, fût réduit au double quatuor, l'œuvre, qui avait été étudiée consciencieusement de longue date, sous l'intelligente direction de M. Duteil d'Ozanne, est venue en pleine lumière.

LETTRES INÉDITES

DE

GEORGES BIZET

LETTRES A PAUL LACOMBE

AVANT-PROPOS

ans la consciencieuse étude qu'il a faite sur *Georges Bizet et son œuvre*, M. Charles Pigot a donné nombre d'extraits de lettres de l'auteur de *Carmen*. La brochure qu'a publiée M. Edmond Galabert et qui a pour titre: *Georges Bizet, Souvenirs et Correspondance*, a permis également aux admirateurs du jeune maître, enlevé dans la force de l'âge, de connaître ses pensées sur l'art, qui avait pris toute sa vie.

Voici qu'aujourd'hui un heureux hasard a mis entre nos mains vingt-deux lettres échangées entre Georges Bizet et le compositeur Paul Lacombe. C'est une correspondance intime, dans laquelle Bizet, tout en donnant au jeune musicien des conseils qu'il avait sollicités, livre tous ses secrets, se montrant pour ainsi dire *à nu:* L'amitié, qui s'était établie rapidement entre deux âmes faites pour se comprendre, avait donné naissance à des confidences, à des effusions, qui mettent en pleine lumière les adorations de l'auteur de *Carmen* pour la divine muse, comme elles laissent entrevoir ses antipathies.

Ce qui se dégage, au point de vue artistique, de la lecture de ces lettres, c'est un éclectisme qui, malgré l'admiration très marquée de G. Bizet pour l'École allemande, ne le porte pas d'une manière irrésistible vers la réforme wagnérienne et lui permet de se laisser séduire par le côté sensuel de la musique italienne. — S'il place Beethoven au sommet de l'échelle musicale, il laisse un peu Wagner à l'écart. — Lorsqu'il en parle, c'est surtout pour dénigrer l'homme.

Ainsi celui, auquel les critiques de la première heure reprochaient étourdiment ses tendances wagnériennes, ne professait pour les œuvres du maître de Bayreuth qu'une admiration restreinte. Toute sa vie, il avait eu à réagir contre cette appellation de « farouche Wagnérien » qui lui avait été décochée, on ne sait trop vraiment pourquoi. Car aucune de ses œuvres n'accuse de tendances wagnériennes. — Qui sait si ce reproche constant qui lui fut adressé, bien à tort dès le principe, de s'être inféodé à la *musique de l'avenir*, ne l'amena pas, sans qu'il s'en rendît compte lui-même, à éprouver une sorte de répulsion pour le grand compositeur, dont il reconnaissait dans une certaine mesure les facultés géniales, mais qu'il détestait comme homme privé !

Il ne séparait pas assez l'homme de l'artiste.

Georges Bizet avait, au reste, fort peu pénétré dans les arcanes de la musique wagnérienne ; il devait même à peine connaître les œuvres de la dernière manière. Lorsqu'il avait assisté à l'interprétation de *Rienzi* au Théâtre-Lyrique, sous la direction de Pasdeloup, il avait été frappé de la grandeur de certaines parties de cet opéra et, malgré quelques critiques assez vives, il résumait son impression dans ces lignes : « Une œuvre étonnante, *vivant* prodigieusement; une grandeur, un souffle olympien ! [1] » Qu'aurait pensé plus tard l'auteur de

[1] Lettre adressée le 1ᵉʳ avril 1869 à M. E. Galabert et publié par ce dernier dans une brochure publiée sous ce titre : *Georges Bizet, Souvenirs et Correspondance*.

Carmen, s'il lui avait été permis d'assister à l'éclosion de ces chefs-d'œuvre : l'*Anneau du Nibelung*, *Parsifal*, etc., dans le temple élevé à Bayreuth ? Mais ce ne fut qu'en l'année 1876 que fut terminée la construction du théâtre de Wagner et qu'eut lieu, dans cette même année, la représentation de l'*Anneau du Nibelung*. Or Georges Bizet avait été enlevé prématurément l'année précédente, le 3 juin 1875 !

Admirateur des premières œuvres de Verdi, où se reflètent les qualités comme les défauts du maître italien, il l'abandonne lorsqu'il cherche, à partir de *Don Carlos*, non pas positivement à se rapprocher de l'École wagnérienne, comme le dit Bizet, mais à modifier sa manière, en opérant ce mouvement *en avant*, qui est le fait des grands et véritables artistes. Et cette transformation s'accentua dans *Aïda* et *Otello*.

Après la première représentation de *Don Carlos*, il écrit à son ami : « Verdi n'est plus italien ; *il veut faire du Wagner*.... il a abandonné la sauce et n'a pas levé le lièvre. — Cela n'a ni queue ni tête... Il veut faire du style et ne fait que de la prétention, etc... » C'est une opinion toute contraire à celle qu'émit E. Reyer, dans son article du 26 avril 1876, lorsqu'il rendit compte de l'exécution d'*Aïda* au Théâtre-Italien. Il s'exprimait ainsi : « N'est-ce pas un fait fort intéressant que cette transformation s'opérant tout à coup dans le style, dans la manière d'un compositeur qui, ayant atteint aux dernières limites de la popularité, pouvait se croire arrivé à l'apogée de la gloire ? Je n'irai pas jusqu'à dire que M. Verdi ait été touché de la grâce... Mais les tendances qu'il avait manifestées dans *Don Carlos* et qu'il a montrées dans *Aïda* d'une façon beaucoup plus évidente, n'en constituent pas moins un hommage rendu au mouvement musical contemporain et un effort sérieux vers un progrès, vers un idéal entrevu. »

Nous partageons entièrement l'avis de l'illustre auteur de *Sigurd* et nous estimons qu'en renonçant aux concessions faites au goût d'un public ignorant et introduites par lui dans ses premiers opéras, Verdi n'a pas abdiqué sa personnalité et

que ses dernières œuvres, y compris *Otello*, n'ont rien à voir avec les drames lyriques de Richard Wagner.

Georges Bizet n'a-t-il pas agi de même, lorsqu'il abandonna, après les *Pêcheurs de Perles* et la *Jolie fille de Perth*, les sentiers battus pour entrer dans une voie nouvelle ? Fallait-il l'accuser pour cela, comme l'ont fait légèrement les critiques de la première heure, d'appartenir à l'École wagnérienne ?

C'est lui-même qui nous édifiera sur ce point dans une lettre qu'il adressait à certain critique d'art, après l'exécution de la *Jolie fille de Perth* :

« Non, monsieur, pas plus que vous, je ne crois aux faux dieux et je vous le prouverai. J'ai fait *cette fois encore* des concessions *que je regrette*, je l'avoue. J'aurais bien des choses à dire pour ma défense..... devinez-les ! *L'école des flonflons, des roulades, du mensonge, est morte, bien morte !* Enterrons-la sans larmes, sans regret, sans émotion et... *en avant !* »

Son amour pour le côté sensuel de la musique italienne, dont il nous fait la confidence, s'atténuera donc, dans une certaine mesure, lorsqu'il abordera des œuvres plus sérieuses, et marquant un pas en avant. Avec sa nature si pétrie d'intelligence et si bien douée au point de vue artistique, il comprendra que les vieux moules se sont brisés et il sera un des premiers à entrevoir la vive lumière qui se lève à l'horizon. Il aura frayé la route à ses contemporains, en s'élançant audacieusement à la recherche de la vérité dans l'art dramatique, sans pour cela s'être mis à la remorque de personne, surtout de Richard Wagner.

Carmen et l'*Arlésienne* sont là pour le prouver.

Il pourra certes chercher encore « à s'égarer dans les mauvais lieux artistiques » ; mais il n'en rapportera pas de déplorables habitudes.

L'École des roulades, des flonflons aura bien disparu !

— La majeure partie des lettres que nous publions n'était pas datée. Il a été facile de préciser quelques dates, en prenant

pour base les faits, les exécutions de certaines œuvres indiqués dans la correspondance. C'est ainsi que dans la première de ces lettres il accuse 28 ans; il est donc hors de doute qu'elle fut écrite en 1866, puisque Georges Bizet est né en 1838[1]. Il y avait peut-être un écueil à publier, dans leur entier, ces souvenirs épistolaires, dans lesquels, à travers maintes anecdotes et appréciations sur l'art et sur ses plus illustres interprètes, l'auteur donne des détails un peu techniques, ayant trait presqu'exclusivement aux œuvres d'un compositeur. Mais, après réflexion, nous avons pensé qu'il serait intéressant de connaître de quelle manière Georges Bizet professait, et quelles tendances il cherchait à inculquer à ses élèves; — c'est même là un point spécial qu'éclaire d'un jour tout nouveau cette correspondance intime.

Dans la spiritualité de cette physionomie sympathique, douce et énergique tout à la fois, que nous avons connue, dans la franchise et l'acuité de ces yeux s'abritant derrière le lorgnon, dans le front puissant recouvert en partie par une luxuriante chevelure, dans l'ovale un peu court de la figure encadrée d'une barbe d'un blond ardent et mouvementée, ne retrouvons-nous pas cette nature primesautière, nerveuse, chaleureuse, pleine d'élan et d'audace qui se livre si entièrement dans les lettres qu'on va lire?

<div style="text-align:right">Hugues Imbert.</div>

[1] Bizet fut inscrit à l'État civil avec les prénoms de: *Alexandre-César-Léopold*. Mais il reçut de son parrain celui de *Georges*, qu'il a conservé toute sa vie. Il naquit le 25 octobre 1838 à Paris et mourut le 3 juin 1875 à Bougival.

Première Lettre.

1866.

Monsieur,

J'ai reçu votre lettre et votre envoi —
Et d'abord, monsieur, à qui dois-je le plaisir d'entrer en relation avec vous ?.....

J'ai 28 ans. — Mon bagage musical est assez mince. Un opéra très discuté, attaqué, défendu..... en somme une chute honorable, brillante, si vous permettez cette expression, mais enfin une chute. Quelques mélodies... sept ou huit morceaux de piano... des fragments symphoniques exécutés à Paris... et c'est tout. Dans quelques mois, un grand ouvrage..., mais ceci est la peau de l'ours... n'en parlons pas. — Les artistes et le monde parisien me connaissent..... au total 4 ou 5.000 personnes que nous nommons ici: Tout Paris !... Mais je suis parfaitement ignoré en province... Mes *Pêcheurs de perles* vous seraient-ils tombés sous la main et y auriez-vous puisé la confiance dont vous m'honorez ? Ce serait bien flatteur pour moi..., mais j'en doute. Dites-moi donc le nom de notre intermédiaire, afin que je puisse le remercier chaleureusement.

J'accepte en principe votre proposition. — Mais, avant de commencer, il faut que je sache ce que vous voulez faire. Si j'en crois les remarquables échantillons que vous m'adressez, vous désirez pousser jusqu'au bout l'étude de votre art. — En vérité, vous le pouvez. — Vous avez du style, vous écrivez à merveille. — Vous savez vos maîtres, notamment Mendelssohn, Schumann, Chopin, que vous semblez chérir d'une tendresse peut-être un peu exclusive..., mais ce n'est certes pas moi qui aurai le courage de vous reprocher cette préférence... Ou vous avez fait toutes vos études de contre-point et de fugue, ou vous êtes *spécialement extraordinairement* organisé.

Votre *Marche funèbre* est excellente. C'est, à mon avis, le meilleur morceau de votre envoi. L'idée y est plus nette, plus clairement exprimée que dans les autres pièces... Dans tout cela, rien de commun, rien de lâché. C'est très intéressant!... J'ai lu et relu vos romances sans paroles avec un vif plaisir. Le chant est moins dans vos habitudes, ce me semble. Résumons-nous ; je vous demande une lettre détaillée.

Votre âge, — le temps employé par vous à vos études musicales, — la nature de ces études. — Où en êtes-vous ?... Je ne vous demande pas *où voulez-vous aller ?* — Vous me répondriez *partout* et vous auriez raison. — Avez-vous fait de l'orchestre ?... Avez-vous fait du quatuor, de la symphonie, de la scène lyrique, de l'opéra et de l'oratorio ?... La composition idéale est difficile à traiter par correspondance. — Il faut se voir, s'entendre, discuter, se connaître pour travailler avec fruit. Mais le contre-point, la fugue, l'instrumentation peuvent se traiter par lettres avec un réel succès. Je l'ai expérimenté. — Vous laissez une marge considérable et, là, je mets en regard de votre texte les observations, les modifications nécessaires... Qu'en pensez-vous ? J'attends maintenant votre réponse... Mettez-moi au courant de votre passé artistique, du présent et même de l'avenir que vous vous proposez.

Quant aux conditions, monsieur, je ne sais que vous répondre... Je n'aime pas beaucoup traiter ce chapitre. Si j'avais quelque fortune, je serais heureux de vous consacrer quelques-uns de mes loisirs... Je me considèrerais comme parfaitement payé par les progrès que je pourrais vous aider à faire... Malheureusement je n'ai pas de loisirs !... Des leçons, des travaux énormes pour plusieurs éditeurs, des relations trop étendues... tout cela dévore ma vie. Je suis donc obligé d'accepter non le prix de mes conseils, mais le prix des instants que je vous consacrerai. Je fais payer mes leçons 20 francs. — En moyenne, mon temps vaut pour moi 15 francs l'heure. — Voulez-vous baser notre arrangement sur cette donnée ?... D'après la quantité de travail que vous m'enverrez, nous pour-

rons établir une moyenne générale... Cela vous convient-il ainsi? ou mieux, voulez-vous ne rien décider à cet égard?... et faire ce que vous jugerez convenable ?

Je le veux bien, moi !

L'important est que nous n'en parlions plus... Car ces détails me sont particulièrement désagréables.

J'attends donc votre réponse, monsieur; donnez-moi force détails.

Et croyez-moi, je vous prie, monsieur, dès aujourd'hui votre parfaitement dévoué confrère.

<div style="text-align:right">Georges Bizet,
32, rue Fontaine-Saint-Georges.</div>

Deuxième Lettre.

<div style="text-align:right">11 mars 1867.</div>

Cher Monsieur,

Merci. Votre lettre m'a causé un véritable plaisir. Si quelque chose peut consoler de l'indifférence d'un public blasé et distrait, c'est à coup sûr l'approbation, la sympathie des hommes de goût et d'intelligence qui, comme vous, consacrent le meilleur de leur existence au culte de l'art le plus élevé. — Nous parlons tous deux la même langue, langue étrangère, hélas ! à la plupart de ceux qui se croient artistes. — Nos idées sont les mêmes en principe. Seulement, la différence de nos situations amènera quelquefois entre nous de légers dissentiments. — Je suis éclectique. — J'ai vécu trois ans en Italie et je me suis fait non aux honteux procédés musicaux du pays, mais bien au tempérament de quelques-uns de ses compositeurs. — De plus, ma nature sensuelle se laisse empoigner par cette musique facile, paresseuse, amoureuse, lascive et passionnée tout à la

fois. — Je suis allemand de conviction, de cœur et d'âme..., mais je m'égare quelquefois dans les mauvais lieux artistiques... Et, je vous l'avoue tout bas, j'y trouve un plaisir infini. En un mot, j'aime la musique italienne comme on aime une courtisane; mais il faut qu'elle soit charmante !... Et, lorsque nous aurons cité les deux tiers de *Norma*, quatre morceaux des *Puritains*, et trois de la *Somnambule*, deux actes de *Rigoletto*, un acte du *Trouvère* et presque la moitié de la *Traviata*, ajoutons *Don Pasquale* et — nous jetterons le reste où vous voudrez. — Quant à Rossini, il a son *Guillaume Tell*... son soleil, — le *Comte Ory*, le *Barbier*, un acte d'*Otello*, ses satellites; avec cela il se fera pardonner l'horrible *Sémiramis* et tous ses autres péchés !... Je tenais à vous faire cette petite confession, afin que mes conseils aient pour vous toute leur signification. — Comme vous, je mets *Beethoven* au-dessus des plus grands, des plus fameux. La symphonie avec chœurs est pour moi le point culminant de notre art. *Dante, Michel-Ange, Shakespeare, Homère, Beethoven, Moïse !*..... Ni Mozart, avec sa forme divine, ni Weber, avec sa puissante, sa colossale originalité, ni Meyerbeer avec son foudroyant génie dramatique, ne peuvent, selon moi, disputer la palme au *Titan*, au *Prométhée* de la musique. C'est écrasant !... Vous voyez que nous nous entendrons toujours.

Maintenant, j'arrive à vous et à vos deux morceaux:

Trio. — Page 1. Le début est un peu sec; votre *ut* ♯ abandonné par les cordes sera d'un effet disgracieux avec l'*ut* ♮ au piano. Je vous conseille ceci:

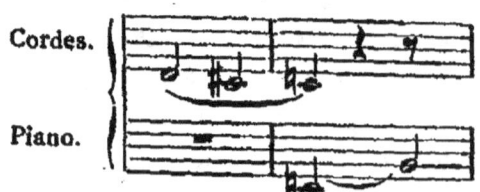

c'est bien là, ce me semble, ce que vous voulez.

Si vous teniez absolument à séparer l'*ut* ♯ de l'*ut* ♮, il faudrait écrire ainsi :

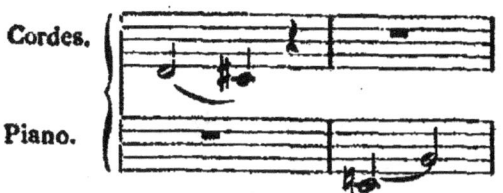

mais, je préfère de beaucoup le premier exemple.

Votre phrase se relève de suite ; la chute en *la* mineur est heureuse. Page 2, deuxième ligne, mesure six.

Le *si* ♭ du violon sur le *si* ♮ du piano me peine légèrement... Ce qui suit est excellent ; votre

du piano me plaît infiniment. C'est hardi, neuf et bien pensé. Décidément, vous aimez Schumann. Page 3 : votre morceau se relève définitivement. Je regrette beaucoup la mollesse de votre début... La période en triolets est excellente. Tout le développement de la page 4 me va complètement. — Le trait première ligne page 5 *très bon*, — mes éloges les plus sincères pour toute cette page. — Pages 6 et 7 bravo ! La page 8 est encore meilleure. Le point capital de votre morceau est pour moi la page 11 que je trouve très belle. — Votre progression sur la pédale *ré* est excellente, c'est ému. — C'est maître cela ! Tout le reste va de soi et je n'ai plus d'observations à vous faire jusqu'à la coda qui me semble tourner court. Je joins au paquet un plan de coda qui n'est peut-être pas fameux, mais qui vous donnera la *mesure* de ce qu'il faut, je crois, ajouter.

Je me résume. — Si votre première idée était, comme inspiration, à la hauteur des développements, votre morceau serait *très beau*. Tel qu'il est, il est fort remarquable. Je suis désireux

de connaître la suite de votre trio. — Soyez difficile ; votre premier morceau oblige.

J'ai été parfaitement sincère pour le trio, je le serai pour la rêverie.

Eh! bien, je n'aime pas beaucoup cela !... Vous ne m'en voulez pas, j'espère. Je vous dois la vérité et je vous la dirai toujours et quand même. Je connais de vous des choses qui me rendent très difficile. — En art, pas d'indulgence !

Je n'ai pas de critique de détail à vous faire sur cette pièce. Quand je vous aurai signalé une petite réminiscence du septuor des *Troyens*, à la dernière page

je n'aurai plus qu'à vous parler de l'œuvre en général.

C'est mou, terne! L'idée est courte. Ce n'est pas assez exquis en poésie pour le ton rêveur que vous abordez. Il y a sans doute dans tout cela une certaine langueur, un certain charme, mais pas assez. — Évidemment, ce n'est pas mal, mais vous devez, vous pouvez faire mieux. — Croyez-moi. Mon jugement vous paraîtra sévère... Attendez quelque temps. Laissez dormir la chose, et, quand vous la reverrez après l'avoir presque oubliée, vous serez de mon avis. Vous trouverez cela un peu *bulle de savon!*... J'ai toujours remarqué que les compositions les moins bien venues sont toujours les plus chéries au moment de l'éclosion. Je crains les choses qui sentent l'improvisation. — Voyez Beethoven : prenez les œuvres les plus vagues, les plus éthérées, c'est toujours *voulu*, toujours *tenu*. Il rêve et, pourtant, son idée a un corps. On peut la saisir... Un seul homme a su faire de la musique quasi-improvisée, ou du moins paraissant telle, c'est *Chopin*... C'est une charmante personnalité, étrange, inimitable et qui n'est pas à imiter. — En résumé, avant de condamner l'opinion que je

formule sur votre morceau, faites-moi le plaisir de le mettre deux ou trois mois dans vos cartons. Après le repos, examinez et jugez... vous verrez juste.

Je veux vous parler aussi touchant l'avenir que vous vous proposez. — Ne pensez pas au théâtre, soit, vous sentez, vous savez ce que vous devez faire. — Mais vous bannir de la symphonie, vous n'en avez pas le droit. Il faut faire de la symphonie. — Vous la ferez bien, je vous en réponds. Soyez ambitieux et je le serai pour vous. — Je reviendrai à la charge, je vous en préviens.

Je laisse ma lettre ouverte. Je vais dîner et me rendre à *Don Carlos*[1]... Je vous enverrai des nouvelles.

. .

Deux heures du matin.

Deux mots seulement. Je suis abruti, éreinté. Verdi n'est plus italien; il veut faire du Wagner... il a abandonné la sauce et n'a pas levé le lièvre. Cela n'a ni queue ni tête... Il n'a plus ses défauts, mais aussi plus une seule de ses qualités... Il veut faire du style et ne fait que de la prétention... C'est assommant... four complet, absolu. L'exposition prolongera peut-être l'agonie; mais c'est une bataille perdue. Le public surtout est furieux. Les artistes lui pardonneront peut-être une tentative malheureuse qui prouve, après tout, en faveur de son goût et de sa loyauté artistique. Mais le bon public était venu pour s'amuser... et je crois qu'on ne l'y repincera pas... La presse sera mauvaise.

A bientôt et croyez toujours aux sentiments affectueux de votre mille fois dévoué et affectionné

GEORGES BIZET.

[1] La première représentation de *Don Carlos* eut lieu à l'opéra de Paris le 11 mars 1867.

Ah ! merci pour votre photographie. Je ne vous retourne pas la mienne; je ne l'ai pas. Je ne me suis fait portraiturer qu'une fois, sur la demande de la princesse Mathilde, qui tenait absolument à collectionner les têtes de ses invités du dimanche, et mes amis m'ont volé toutes les épreuves.

<div style="text-align: right;">A bientôt.</div>

Troisième Lettre.

Bravo ! Ce n'est pas une leçon que je vous adresse aujourd'hui. Mais bien une analyse critique de votre sonate. (Première sonate pour piano et violon.)

Le premier morceau est bien.

L'*Andante* est *très beau*.

L'*Intermezzo* est un morceau *complet*, DIGNE D'UN MAÎTRE ; je suis convaincu que ce morceau orchestré prendrait sa place parmi les meilleures pièces de ce genre. Vous êtes un symphoniste. Croyez-moi et courage.

Le final est audacieux, chaleureux au possible. J'y trouverai quelques taches que je vous signalerai.

Premier morceau. — J'aime beaucoup votre première idée ; elle est malheureusement un peu courte et vous répétez quatre fois de suite la tête de votre motif (deux fois en *la* mineur et deux fois en *ut*). N'essayez pas de rien changer. — C'est bon, malgré ma légère critique. — Excellent développement. — Les deux dernières lignes de la page 3, bravo ! — La deuxième idée me séduit moins que la première. — Cela manque un peu d'originalité. Je veux louer cependant les quatre mesures en *mi* qui sont une très heureuse rentrée. — Vous rentrez bien dans l'*agitato*. — J'aime infiniment la fin de votre première reprise. Tout le travail de la deuxième me paraît complètement réussi.

— La rentrée du motif sur

est une trouvaille.

J'aime beaucoup la coda. — Cependant, je regrette que vous n'ayez pas terminé dans le *Chaud*. — Je ne veux pas vous faire d'observations bourgeoises quant à l'*effet*... Mais je crois qu'une péroraison absolument agitée et vigoureuse serait plus à sa place. . . .

Je puis me tromper . . . il y a là une de ces nuances délicates dont l'auteur est généralement le meilleur juge. — Si vous n'êtes pas de mon avis, après réflexion, je retire ma critique.

Andante. — Nous voici en plein Beethoven! pas de réminiscences cependant. — Votre belle idée vous appartient. Soyez en fier. Ces grosses notes graves se posant sur le dernier temps m'ont fait penser à l'andante de la grande sonate en *fa* mineur de Beethoven. — J'ai joué vingt fois ce morceau, — et, chaque fois, je l'ai trouvé plus élevé, plus pur... Je ne veux pas exagérer mes éloges. Pourtant je dois vous avouer qu'un passage de cet andante me semble d'une grande beauté !... Je veux parler de la rentrée en *la* ♭ (page 17) par le ⁶/₄ d'ut ♭ et l'altération du sol. — Le

qui succède à cette magnifique mesure est d'un charme inexprimable. — Voilà de l'inspiration !... Mettez le nom que vous voudrez là-dessus... et ça ne bougera pas d'une semelle. — J'arrive au contre-sujet du violon sur le motif

page 18. — C'est beau, tellement que votre accompagnement un peu fouillé, un peu cherché ne soutient pas la comparaison. — Voulez-vous un conseil? Ne répétez pas deux fois chaque période du motif. — Faites entendre l'idée entière au piano pendant que le violon se développe sur le contre-sujet, qui est des plus inspirés, — et enchaînez avec la coda. — J'ai essayé souvent les deux versions. Celle que je vous indique est, je crois, de beaucoup préférable. La fin est belle jusqu'à la dernière note !

Intermezzo. — Ici, pas une critique, je vous le répète. — C'est parfait. — C'est délicieux ! Mon ami Guiraud, l'auteur de *Sylvie*[1], un très grand musicien, auquel je me suis permis de montrer ce Scherzo, en a été aussi enchanté que moi. — Je ne vous cite rien ; tout est intéressant. — Quel délicieux effet produirait une clarinette faisant entendre

pendant que les violons murmureraient le

Ce serait exquis. Je vous en supplie, — mettez-vous à la symphonie. — Est-ce l'orchestre qui vous effraie ? Quelle folie !... Vous savez orchestrer, je vous en réponds ! *Vous n'avez pas le droit de ne pas faire de la symphonie.* Il faut un peu d'ambition, que diable !... Je ne veux pas que vous écriviez toute votre vie pour Carcassonne. — Tenez ; orchestrez votre andante et votre intermezzo. Je les montrerai à Pasdeloup. — Ou je me trompe fort, ou il sera empoigné. Nous avons ici les concerts de l'Athénée... Allons... à l'œuvre !

[1] *Sylvie* est un opéra-comique en un acte qu'Ernest Guiraud composa à Rome, à l'époque où il était à la villa Médicis.

Avez-vous remarqué que Mozart, Haydn et même Beethoven ratent trois finals sur quatre? Je ne puis rien ouïr de plus agréable que le vôtre, qui se soutient très crânement après vos trois premiers morceaux. C'est fiévreux, agité, dramatique et clair.

— La phrase

est remplie d'une vive douleur. — C'est ému, bien inspiré. J'aime bien le

bien que cela ne s'harmonise pas avec le reste. — Cette petite excursion Verdissienne m'a un peu surpris, — mais c'est bien. La chute surtout est très heureuse. — Le développement marche bien; j'aime vos quatre entrées chromatiques. C'est fameusement écrit. La dernière ligne de la page 32 me plaît beaucoup. C'est neuf d'harmonie. — Plus rien à dire jusqu'à la dernière page. Ici, vous avez une mesure de trop; cela me choque. Je ne puis me tromper sur ces sortes de choses. — Tenez: dédoublons la mesure:

Vous finissez en l'air. C'est boiteux. J'ai besoin de :

Essayez. — Vous allez être de mon avis. J'en suis sûr.

Maintenant, je vous en prie. — Faisons de l'orchestre. Comme composition idéale, je puis remplir vis-à-vis de vous le rôle de critique, de confrère sincère. Je puis vous donner mon impression, des conseils comme vous pourriez m'en donner à l'occasion. — Mais être votre *professeur*...! Vous n'en avez pas besoin. — Ce mot-là ne doit pas se prononcer entre nous, pas plus que celui d'*élève !* Pour l'instrumentation, j'espère vous être plus utile... Quand vous viendrez à Paris, je vous mettrai en relations avec quelques musiciens : *Gounod, Reyer, Saint-Saëns, Guiraud*, le *prince Polignac*, etc... et vous serez là avec vos pairs. Personne en ce moment ne fait mieux que votre andante et votre intermezzo. — A la symphonie ! A la symphonie !... Il le faut. — J'ai reçu la visite de votre charmant ami. J'espère le revoir bientôt et passer une soirée avec lui. — J'ai bien tardé à vous écrire ; c'est votre faute. Je tenais à bien connaître, à bien étudier votre sonate.

Il est 3 heures du matin. — Je vais vous quitter. — Encore une fois, mille félicitations et mille témoignages de ma bien affectueuse confraternité.

<div style="text-align:right">Georges Bizet.</div>

Ah ! J'oubliais de vous parler de la feuille détachée qui accompagne votre envoi. C'est un nouveau plan de deuxième reprise pour le premier morceau... J'aime mieux l'autre.

Quatrième Lettre.

.... avril 1867.

1º *Modification du deuxième motif du premier morceau de la sonate pour piano et violon.*

Pour bien juger le changement, il faudrait entendre le morceau complet. Cependant, je crois que ce deuxième motif, tout en étant par lui-même supérieur au premier, sera d'un moins bon effet dans l'ensemble du morceau. Un défaut est toujours difficile à corriger dans une œuvre bien venue. Bref, je conclus à la conservation du premier motif.

2º *Harmonie du motif de l'andante.*

Les deux versions sont excellentes. Peut-être préféré-je l'ancienne. Mais vous êtes le seul juge compétent. — Pourtant, la triple appogiature donne beaucoup d'accent à la phrase.

3º *Deuxième idée du final.*

Oh! ici pas d'hésitation. Laissez votre forme Verdi. Ne châtiez pas votre idée. Laissez le défaut. — Votre changement amollit tout le morceau. J'aime mieux un peu moins de pureté dans la forme et plus d'élan dans la pensée. Donc, conservez la première idée.

4º *Andante du trio.*

C'est un joli morceau, un peu mou, un peu mendelssohnien. — Mendelssohn, entre autres défauts, traite quelquefois ses andantes symphoniques en romances sans paroles. — Vous n'avez pas évité cet écueil!... L'idée est très agréable. Finissez

le morceau; il vaut la peine d'être achevé. Mais, à l'avenir, évitez cette mollesse. L'élégance, le goût sont d'excellentes qualités à condition de n'exclure ni la netteté ni la fermeté. Le développement est bon et la rentrée est charmante. C'est *bien*, mais ce n'est pas très bien.

5° *A Elvire.*

Je comprends le succès de cette pièce ; j'y trouve de fort bonnes choses ; et, cependant, je n'en suis pas absolument satisfait. La première idée a un parfum 1830 ou même 1829, qui ne me pince qu'à moitié. C'est du Loïsa Puget, plus le talent.

Cette forme :

me rappelle un horrible chant patriotique qui courait les rues en 1848. Le souvenir de cette révolution inutile, ridicule et bête me rend peut-être injuste pour votre mélodie, qui, je le répète, renferme de bonnes choses. Il y a de l'amour et de la chaleur dans la phrase refrain et, n'était la forme romance, j'en serais complètement satisfait. Cette forme est moins bonne encore lorsque vous faites le si ♭♭. — Le développement et la rentrée (deuxième strophe) sont réussis. C'est chaud et l'idée refrain rentre à merveille. — Même éloge pour la troisième strophe. — La dernière page est excellente. C'est bien pensé, bien exécuté. En somme, et sans être enthousiaste de cette mélodie, j'y trouve la touche du musicien, du penseur intelligent. C'est mieux que les quatre-vingt-dix-neuf centièmes des mélodies à succès.

6° Chœur.

Le début a de la grandeur; votre brusque voyage en *re* majeur me chagrine un peu. L'idée en *ut* est bonne. Le développement en *sol* à bouche fermée est un peu *longuet*. L'allegro suivant, bien. — Bonne phrase à la Meyerbeer...

La coda en $6/8$ me paraît bien syllabique. Il faudra en modérer le mouvement, pour en rendre l'exécution possible.

Les sociétés chorales de Bruxelles, d'Anvers et de Liège exécuteraient facilement cette péroraison. Mais les exécutions véritablement *miraculeuses* sont trop exceptionnelles pour servir de base d'opération. — La fin extrême est trop élevée pour les premiers ténors. Les trois grandes sociétés belges se jouent de ces difficultés. Mais, je vous le répète, ces exceptions, tout à fait extraordinaires, *inimaginables* même pour ceux qui n'ont pas entendu ces admirables et vaillants chanteurs, ne font que confirmer la règle.

En somme, ce chœur est bon et vous fait honneur.

Pourquoi n'est-il pas meilleur ?

Pourquoi n'est-il pas très beau ?

Parce que vous ne vous êtes pas assez élevé. — Vous m'avez rendu exigeant; vous êtes un *grand musicien* et vous devez faire mieux encore.

J'attends avec impatience vos premiers travaux d'orchestre. Vous allez marcher à pas de géant. C'est si amusant l'orchestre ! Jusqu'à présent, vous avez dessiné ; vous avez exécuté des grisailles, réalisant vos effets d'ombre et de lumière avec des valeurs différentes, mais dans le même ton. Maintenant, vous allez peindre. — Faites votre palette... et à l'œuvre ! Si vous avez un *coloris* riche et séduisant, avec vos qualités de forme et de *couleur*, la route sera longue et belle à parcourir. — Allons, courage et à bientôt.

Votre confrère et ami dévoué

GEORGES BIZET.

P. S. Le *Roméo* de Gounod va à moitié ; il ne passera que dans les derniers jours du mois[1].

Je vais flâner et déloger. Je ne *veux* arriver au plus tôt que fin *novembre*. Je crains les chaleurs et je me défie du public cosmopolite qui va nous envahir.

Cinquième Lettre.

Cher Monsieur,

J'ai été absent quatre jours. C'est ce qui vous explique le retard involontaire de ma réponse. — Je ne suis pas encore à la campagne. — En tout cas, mon habitation d'été n'étant qu'à une demi-heure de Paris, je ne serai pas privé du plaisir de vous voir, — d'autant plus que mes répétitions me forceront sans doute de venir tous les jours à Paris.

J'ai annoté votre envoi. — En général, vous écrivez trop les instruments à vent comme le quatuor. Le timbre de chacun des instruments en bois étant particulier, il n'est pas bon de les employer en *corps,* si ce n'est pour des effets particuliers. Les cordes, au contraire, ne sont qu'un immense instrument, parfaitement homogène. — C'est la base de l'orchestre symphonique. — Et, plus je vais, plus je suis convaincu qu'il ne faut user des bois et des cuivres qu'avec circonspection. Il faut employer deux flûtes, deux hautbois, deux clarinettes, deux ou quatre bassons et quatre cors. Il est impossible de bien orchestrer en ne disposant que d'un seul instrument de chaque espèce. En effet, une rentrée en tierces, par exemple, sera bien meilleure, exécutée par deux clarinettes ou deux hautbois, que par une clarinette ou un hautbois.

[1] La première représentation de *Roméo et Juliette* eut lieu le 27 avril 1867. — La lettre de Georges Bizet est donc datée des premiers jours d'avril 1867.

Avez-vous le traité d'instrumentation de Berlioz ? Si non, faites-en l'acquisition au plus vite. — C'est un admirable ouvrage, le *Vade mecum* de tout compositeur écrivant pour l'orchestre. — C'est parfaitement complet. — Les exemples y abondent. — C'est indispensable !

Vous employez le cor comme un instrument ordinaire. C'est un grand tort. — Le timbre spécial de cet instrument, la grande difficulté qu'il éprouve à faire entendre certains sons bouchés le rendent impossible comme instrument d'harmonie. Je vous envoie un exemple tiré de votre joli allegretto de symphonie.

En somme, c'est bien. — Soyez simple; *ne mettez que ce que vous entendez*; — pas autre chose, — ne chargez pas ; — il y en a toujours trop !

L'exercice que vous vous proposez serait bon, s'il était fait d'après une *réduction* bien complète. Autrement, vous ne pouvez deviner les détails que vous ne voyez pas. — Prenez une bonne réduction à quatre mains... Tenez..., par exemple..., un andante de symphonie de Beethoven par Czerny. — Mais, un morceau ne peut bien être orchestré que par l'auteur...... ou il faut être bien fort; sans compter qu'on peut faire bien et autrement. Le meilleur est de vous orchestrer vous-même. Lisez les symphonies de Beethoven ; lisez et travaillez Berlioz.

Le petit morceau en *si* mineur est très bon. J'aime beaucoup le fragment de ballet, — et c'est bien instrumenté.

Mille choses bien aimables et bien affectueuses et croyez-moi toujours votre mille fois dévoué

GEORGES BIZET.

Sixième Lettre.

———

Décembre 1867.

Cher Monsienr,

Je tiens, avant tout, à vous remercier de tout cœur de votre dédicace. Je serai heureux de voir mon nom attaché à votre excellente sonate. C'est pour moi plus qu'un honneur, c'est une marque d'estime et de sympathie d'un excellent musicien, d'un galant homme pour lequel je professe, je vous assure, une vive et chaude amitié. — Donc, une chaude poignée de mains pour votre bonne pensée et mille fois merci.

Je viens de lire votre envoi : Votre andante de *Trio* est de l'art et votre andante de sonate — c'est un morceau de maître. — Je vous dois la vérité ou du moins ce que je crois la vérité. — Si l'idée première de ce morceau était absolument originale, si elle n'attestait pas l'influence de Beethoven et de Schumann, — ce serait *absolument* de premier ordre. — Cette critique (est-ce bien une critique ?) est celle qu'on peut faire des meilleures choses de notre temps. — Vous aurez plus d'une fois l'occasion de me la retourner — (du moins, je l'espère, sans modestie). — Gounod a écrit deux symphonies et, dans les huit morceaux qui les composent, il n'y a rien qui vaille votre andante. — Votre intermezzo est fort bon ; mais je le place au-dessous de l'andante. — Je préfère de beaucoup celui de la sonate. — Celui-là est original. — L'idée de celui qui nous occupe est moins trouvée. — Du reste, le morceau est charmant, intéressant, bien conduit. — Rien à dire dans le détail. — J'aime beaucoup mieux le majeur que le mineur et je parie que vous êtes de mon avis. — Je reviens à l'andante pour vous signaler votre superbe rentrée. — Cela, c'est du Beethoven du

bon cru. — L'idée rentre avec une puissance remarquable. — C'est empoignant. — Vous m'avez ému. — Merci. — Il n'y a pas une note à changer dans tout le morceau ; la coda est charmante, — et avant — la phrase en sol sous la double tenue *ré* est excellente. — Bravo !

Votre première reprise de Symphonie me plaît beaucoup, — excepté la seconde idée, — c'est trop court, c'est essoufflé ! Et gare la Rosalie ! Si vous êtes courageux, vous chercherez quelque chose de plus saillant et vous pourrez alors faire un excellent morceau. — Je ne vous conseille pas d'indiquer la *reprise*. — A mon avis, la reprise a vieilli — et la plupart des symphonies de Beethoven et de Mendelssohn (et bien entendu Mozart) gagneraient à être exécutées sans reprises. — C'est bien orchestré, peut-être un peu trop trombonisé ; mais il faudrait entendre ; je n'ai pas d'opinion faite à cet égard. Vous trouverez sur votre manuscrit plusieurs remarques qui sont utiles, je crois. — Vous écrivez très bien le quatuor. — C'est tout !

Je vais recommencer mes répétitions [1]. — Je ne sais si ma distribution ne sera pas modifiée. — Mes collaborateurs veulent à toute force Madame Carvalho. — Ils ont raison, — mais c'est bien dur pour M^{lle} Devriès. — Je vous dis cela sous le sceau du secret. — Si vous voulez savoir le fond de ma pensée, j'espère que cela ne se fera pas. — J'y perdrai 10,000 francs, dit-on, c'est possible ! Mais... et Dieu sait si une différence de 10,000 francs est quelque chose pour moi ! Enfin tout sera décidé cette semaine ! (Tout ceci absolument entre nous.)

[1] Les répétitions de la *Jolie Fille de Perth* ! Le rôle de Catherine Glover qu'avait dû créer M^{lle} Nilsson, avait été donné à M^{lle} Jane Devriès. — Il avait été question de le reprendre pour le donner à Madame Carvalho. — Ceci n'eut pas de suite et ce fut M^{lle} Jane Devriès qui créa le rôle. — La première représentation de la *Jolie Fille de Perth* eut lieu le 18 décembre 1867. — La lettre de Georges Bizet, que nous publions, doit donc être datée du mois de décembre 1867.

J'ai envoyé promener l'Athénée ! Mais ils sont venus pleurer chez moi et je leur ai bâclé le premier acte[1]. — *Legouix* s'est chargé du second, *Jonas* du troisième, et *Delibes* du quatrième. — Le secret est assez bien gardé ; mais une femme vient de le découvrir, tout est perdu. Je nierai, du reste, effrontément. J'ai envie de siffler le premier acte, — sans compter que le public s'en acquittera bien sans moi ! J'ai été totalement refait et enfoncé. — On m'a reproché mon manque de parole, on a pleuré et j'ai *donné* mon premier acte. — Cela ne me rapportera pas un rouge liard. — Décidément, je ne fais pas de progrès en affaires.

Allons, à bientôt. — Je vous tiendrai au courant de ma *Jolie Fille !*

En attendant, croyez à la sympathie la plus vive de votre dévoué confrère et ami

GEORGES BIZET.

Septième Lettre.

Cher ami,

Que direz-vous donc, lorsque vous aurez vu Rome et Naples ?

Quel pays !

Vivre en Italie, même sans musique, quel rêve !

Gounod va partir pour Rome, afin d'entrer dans les ordres !.....

Il est absolument fou !... Ses *dernières* compositions sont navrantes !

[1] Il s'agit d'une pièce-bouffe (*Malbrough s'en va-t-en guerre*) commandée par Busnach, nouveau directeur de l'Athénée, à MM. G. Bizet, Legouix, Jonas et Delibes. — Georges Bizet n'avait accepté cette commande qu'avec le plus vif regret...

Au diable la musique catholique !

Pasdeloup va jouer ma symphonie. — Du moins, il le dit et fait copier les parties d'orchestre.

Ce que vous avez lu des Italiens est vrai : M. Bagier m'a commandé un ouvrage. — Mais cela a raté, — le poème ne m'allait pas. — J'ai lâché.

On me fait mon poème pour l'Opéra. — C'est long, long ! Quels raseurs que ces auteurs et directeurs !

J'ai lu votre concerto avec le plus vif intérêt.

Le début est très beau. La seconde phrase est peut-être moins trouvée ; mais elle est délicieusement amenée. En somme tout le solo marche à merveille. — Quant au second pour le juger, je voudrais le voir encore... Cela est bon en soi ; mais je ne me rends pas bien compte de l'effet. — C'est peut-être un peu long d'arpéges. — Mais, je vous le répète, je ne puis vous donner qu'une appréciation vague, tant que le morceau n'est pas terminé.

Comme détail, je crois qu'il manque une mesure, à la fin du premier solo... J'ai indiqué l'endroit au crayon.

Autre chose :

A la première entrée du piano, il y a comme une réminiscence de la grande sonate à Kreutzer de Beethoven.

A la fin de la page 9, deux dernières mesures, réminiscence assez accentuée du premier concerto de Chopin.

Voyez cela ; c'est un peu vif.

En somme, votre concerto marche à merveille. — A quand le trio ?

Je suis embêté !

Le grand lama de l'Opéra me fait relancer par tous mes amis. — Il veut que je fasse la *Coupe du Roi de Thulé*... Il insiste avec rage ! —

Ça m'embête !... quel fichu métier !

Si je pouvais en essayer un autre !...

A vous, cher, mille fois. — Écrivez plus souvent à votre ami

GEORGES BIZET.

Huitième Lettre.

Le Vésinet, *26 août 1868*.

Mon cher ami,

Vous êtes un vrai musicien !... Et c'est mal à vous de venir me troubler dans ma solitude par des portraits érotiques... Vous êtes un affreux gredin... Moi qui depuis plus de trois jours ne songeais plus à la femme !...

Je suis plein d'indulgence pour ce genre de crimes... et pour cause... mais allez à Capoue !...

Il faut travailler... Quand on a ce que vous avez dans le ventre, il ne faut pas tout dépenser de la même manière.

Le voyage va vous remettre. — Et après... à la besogne (...Excusez ce papier à lettres... Tout ce qu'on achète au Vésinet est du même tonneau).

Ces Allemands ne sont plus que des Prussiens et l'article dont vous me citez des extraits est tout simplement idiot !

Je suis absolument de votre avis sur la nouvelle partition de Wagner. — Du génie, certes ! Mais quel poseur ! Quel raseur ! Quel goujat ! Il a publié dans le *Guide musical* de Bruxelles des articles avec lesquels j'aimerais à lui torcher la figure. — Selon

lui, le *Faust* de Gounod est de la musique de cocottes !...[1] « La
« Prusse, dit-il, est destinée à détruire la France politiquement.
« — La Bavière, son prince à la tête, la détruira intellectuelle-
ment. » — Ce républicain de carton m'amuserait beaucoup, s'il
ne me dégoûtait pas. — Ce monsieur, qui acceptait en 1847
150,000 marcs du roi de Saxe pour faire monter un de ses opéras,
était le premier à tirer des coups de fusil sur le même roi de
Saxe en 1848. — Assez !

J'ai été très malade... trois angines !

On fait en ce moment deux opéras sur lesquels j'ai l'œil
très ouvert. — Un des deux intéresse beaucoup Perrin — et
d'ici à quelques mois j'aurai probablement un ouvrage en train.
— Mais que c'est long !

J'orchestre ma symphonie. — Tout en me promenant, j'ai
composé le premier acte du *Roi de Thulé*. — Mais je suis décidé
à ne pas concourir.

Je vous enverrai trois morceaux de piano, dont un, intitulé :
Variations chromatiques, vous intéressera, je crois.

Gounod est malade... il ne peut plus travailler, — mais il
communie à force et commente saint Augustin !

Je deviens, moi, de plus en plus misanthrope. — Les indif-
férents me deviennent odieux — et je ne peux plus supporter
que le commerce des hommes qui, comme vous, ont dans la
tête et dans le cœur des idées et des sentiments qui s'accordent
avec les miens !

Soyez moins rare, écrivez-moi d'Italie. — Vos lettres me
font toujours plus que du plaisir.

A bientôt donc, j'espère, et à vous de tout cœur, de toute
amitié.

GEORGES BIZET.

[1] Georges Bizet rééditait une légende absolument fausse. M. Maurice
Kufferath, dans un article du « Guide musical » en date du 29 octobre
1893, a péremptoirement prouvé que jamais Wagner n'avait avancé que
le *Faust* de Gounod fût une musique de cocottes !

Neuvième Lettre.

1869 ?

Mon cher ami,

Je viens de passer six semaines dans les tapissiers, serruriers, menuisiers, etc... Enfin me voici installé. — Depuis treize mois, je n'ai pas composé une note de musique et je m'en trouve à merveille. — Quel dommage d'être obligé de sortir de ce charmant far-niente ! — A la vérité, j'ai beaucoup travaillé depuis trois mois ; j'ai eu l'aplomb de me charger de *Noé*, opéra posthume d'Halévy. — Halévy a laissé trois actes *à peu près faits* ; mais il a fallu *tout* instrumenter..., presque tout deviner — et j'ai à composer un quatrième acte assez court — et j'espère avoir fini le 30 novembre, ainsi que l'exige mon traité avec le Théâtre lyrique. — Pasdeloup est enthousiasmé de cette œuvre et je crois qu'il a raison... Mais, moi, je suis peu enthousiasmé des chanteurs de son théâtre et j'empêcherai l'ouvrage de passer, grâce à une *clause* relative à la distribution et qui me laisse absolument maître de la situation.

Je suis fixé ; je vais faire un *Calendal*. Avez-vous lu *Calendal* de Mistral ? Je crois avoir mis la main sur un bon poème. — Il y a longtemps que j'y songe. — Je ne sais si le *public* sera de mon avis. — Mais, il y a là une partition à faire et je vais le tenter.

. .
.

Quand viendrez-vous à Paris ? Vous savez que vous trouverez 22, rue de Douai un bon ami ou plutôt deux amis.

Hélas ! Il faut se remettre au travail. — *Lire, rêver, observer, apprendre*, voilà mon affaire. — Mais produire ! !

Enfin...

A vous de tout cœur.

GEORGES BIZET.

Dixième Lettre.

...1869.

Mon cher ami,

Mille fois merci pour votre lettre si charmante, si affectueuse. — Je suis très heureux que vous ayez emporté de Paris un peu de courage.

Saint-Saëns, qui a lu votre sonate, me charge de vous adresser les compliments les plus sincères.

Gounod m'a reparlé de votre œuvre dans les termes les plus chaleureux.

Je verrai prochainement Thomas et Delaborde, et j'aurai, je n'en doute pas, de bonnes et agréables choses à vous communiquer.

Il y a peu de critiques en état d'entendre et encore moins de lire une sonate. Gasperini mort, il ne reste plus que Johannès Weber 10 ou 11 rue Saint-Lazare (du *Temps*), auquel vous puissiez vous adresser pour un ouvrage de cette nature. — C'est triste ; mais c'est ainsi !

J'ai envoyé votre sonate à Reyer ; il en parlera dans les *Débats* et je vous enverrai l'article.

Je suis allé hier au ministère à votre intention. Adressez au ministre de la Maison de l'empereur une lettre conçue à peu près en ces termes :

Monsieur le Ministre,

Désirant prendre part au concours du Théâtre impérial de l'Opéra, je viens prier Votre Excellence de vouloir bien me confier un exemplaire de la *Coupe et les lèvres*. Daignez agréer etc...

Votre adresse.

Envoyez-moi cette lettre, je la porterai moi-même au ministère et je prierai ces messieurs de vous envoyer de suite le poëme en question.

J'ai complètement lâché Noé[1] et j'ai bien fait, je crois. —

L'exécution (à Bruxelles) de ma pauvre *Jolie Fille* a été monstrueuse. — Malgré cela, *succès* très sérieux. J'ai reçu nombre de lettres très encourageantes. — Presse excellente, etc...

Allons, travaillez, travaillez, faites le concours de l'Opéra. — Vous devez être un grand musicien, — à l'œuvre donc et courage.

Croyez, mon cher ami, aux sentiments les plus dévoués, les plus affectueux de votre ami,

Georges Bizet.

Onzième Lettre.

Mars 1871.

Cher ami,

Paris débloqué, j'ai dû me rendre à Bordeaux pour affaires de famille. En rentrant, je trouve un paquet de lettres datées de septembre, octobre, novembre, décembre, janvier et février. En ouvrant la vôtre, j'éprouve une vive joie et cette joie se manifeste par une bêtise incroyable : je tiens votre lettre de la main droite, et de la main gauche je jette l'enveloppe au feu. Or,

[1] *Noé*, opéra biblique en trois actes et quatre tableaux de M. de Saint-Georges, avait été mis en musique par Halévy, maître de G. Bizet. — Mais la partition était loin d'être terminée, et, par amitié pour son maître, G. Bizet avait entrepris le travail ingrat de l'achever. — Interrompu à plusieurs reprises, ce labeur prit fin à la fin de l'année 1869. — Mais des difficultés de toute sorte empêchèrent la représentation de l'œuvre au Théâtre Lyrique. — Depuis, à Pâques 1885, *Noé* a été joué avec succès sur le théâtre grand-ducal de Carlsruhe, sous la direction de Félix Mottl.

votre lettre n'étant pas datée, il m'est absolument impossible, même après dix lectures consécutives, de savoir si vous l'avez écrite avant ou après le siège. Éclaircissez ce point, je vous prie.

Ce n'est pas ici le lieu de parler du gredin du 2 Décembre, ni des idiots du 4 Septembre. Nous voilà sortis vivants et bien portants, ma femme et moi[1], de toutes ces stupides horreurs; nous sommes donc parmi les heureux.

J'ai en ce moment un ouvrage à terminer et un autre à faire presque complètement. Dès que Sardou sera rentré à Paris, je vais le tourmenter pour qu'il termine un quatrième acte qu'il veut changer presque entièrement. Une fois ce point réglé, je songerai à choisir une retraite pour l'été. J'ai très envie d'aller dans le Midi, et il se pourrait que j'allasse vous dire un petit bonjour. Je veux avoir mes deux opéras prêts pour l'hiver prochain. Si les théâtres marchent, je m'en tirerai; si non, je ne sais à quel genre d'industrie je pourrai me livrer pour vivre. — A ce propos, donnez-moi donc quelques renseignements sur vos contrées. Y a-t-il des bois dans l'Aude? Les bois me sont ordonnés pour Geneviève. J'aurais voulu m'installer dans un port de mer. Mais le tempérament de ma femme s'y oppose absolument.

Et vous, avez-vous travaillé?...

Comment prend-on chez vous la situation de petite Pologne que nous font les événements, ou plutôt que nous ont faite notre stupidité et notre immoralité?...

Nous attendons ici l'entrée des Allemands!

Triste! triste!

A vous, cher ami, de tout cœur et mille souvenirs de Geneviève.

GEORGES BIZET.

[1] Georges Bizet avait épousé, le 3 juin 1869, la fille de son maître, M^{lle} Geneviève Halévy.

Douzième Lettre.

20 juin 1871.

Cher ami,

Merci ! J'ai quitté Paris lorsque le rôle des honnêtes gens était fini dans cette bagarre.

Sortirons-nous de cette situation ?... Serons-nous républicains, communards, légitimistes, ultramontains ou Prussiens ?...

J'espère, mais je crains.

Paris essaie de reprendre sa physionomie ordinaire ; mais c'est difficile.

Perrin, Du Locle et de *Leuven* n'ont pu encore rouvrir nos pauvres théâtres lyriques. — Ils sont arrêtés par des difficultés sans nombre et de toute nature. Pasdeloup, qui, comme Guzman, ne connaît point d'obstacles, a rouvert hier les Concerts populaires. — Il divise ses programmes en deux parties : musique classique et musique moderne. Il a fait exécuter hier du *Gounod*, du *Massenet*, etc... Il redira ma symphonie un de ces jours. Beaucoup de gens sont pleins de bonne volonté et ne seront pas au-dessous des efforts qu'il faut faire pour relever ce pays politiquement, littérairement et artistiquement. Mais la grande masse est sotte, vaniteuse et les terribles leçons que nous venons de recevoir seront, je le crains, inutiles en grande partie. — En somme, le Français se console en disant : « Bah ! si nous avions été 500,000, la campagne se serait terminée à Berlin et non à Paris ! »

Quant aux ruines que nous lègue la Commune, on trouve que « *cela fait bien !* »

Je vais passer l'été au Vésinet. J'y suis près de Sardou et bien placé pour terminer ma *Griselidis*.

Ma *Clarisse Harlowe* avance aussi et vous, vous remettez-vous au travail ?

Quand vous verrai-je?

En attendant, mille amitiés de votre tout dévoué

<div style="text-align:right">GEORGES BIZET.</div>

Ma femme vous envoie ses meilleurs souvenirs.

Treizième Lettre.

Cher ami,

Les premiers morceaux de l'andante me paraissent bien instrumentés. J'y vois deux ou trois points douteux. Mais j'aime mieux ne vous en pas parler, car j'aurais besoin de l'audition pour avoir une opinion nette sur ces deux ou trois passages.

Quant au final, avec la franchise qui est de rigueur entre vous et moi, je le trouve trop inférieur à ce qui précède et surtout trop inférieur à vous-même. L'idée première est un trait quelconque, — et le morceau, quoique bien conduit et fort bien fait, est au-dessous de ce que l'on est en droit d'attendre de l'auteur du trio, de la sonate pour piano et violon, et des quatre Morceaux qui me sourient de plus en plus. — Il ne faut qu'un moment... qui viendra, soyez-en sûr.

Mille amitiés de votre

<div style="text-align:right">GEORGES BIZET.</div>

Quatorzième Lettre.

Mon cher ami,

Votre premier morceau est excellent. — La première idée est robuste, rythmée. — La deuxième est charmante et la rentrée qui l'amène, ravissante. C'est bien écrit pour l'instrument et intéressant d'orchestre.

On pourrait critiquer les premières mesures du motif de l'andante ; il y a là quelque chose d'un peu mou. — Mais le morceau est si bien fait, si intéressant que je vous conseille de le laisser tel qu'il est. Je crois qu'à l'orchestre vous obtiendrez un excellent effet. Donc, les deux premiers morceaux sont complètement réussis.

Votre final est à refaire ; du moins, je le crois. La première idée meilleure que la seconde me semble insuffisante. Il n'y a pas d'effet pour l'exécutant et l'orchestre sera forcément peu amusant. L'entrée (motif du deuxième morceau) est bonne Vous ferez bien de le conserver. — Vous trouverez facilement j'en suis sûr, un meilleur final ; il serait fâcheux de laisser inachevée ou incomplète une œuvre de cette valeur. Croyez-moi et ne soyez pas paresseux.

Offenbach vient de faire ici trois fours remarquables. Est-ce la fin ?... ou simplement un moment de lassitude ?... Nous verrons.

Je vous renverrai demain votre concerto.

Vous devriez vous mettre à l'orchestre.

Si vous veniez passer un mois à Paris, cela suffirait pour mettre tout en train.

Je suis fatigué en ce moment. J'ai beaucoup de leçons qui me servent à préparer l'entrée d'un baby !.....

On commence à me tourmenter à l'Opéra-Comique. — Je suis indécis et mou !... Je vois si peu de chanteurs !

A bientôt et mille amitiés de votre tout dévoué

GEORGES BIZET.

Ma femme vous envoie ses meilleurs compliments.

Quinzième Lettre.

Mai 1872.

Merci. — Votre approbation m'est précieuse ; car je vous crois incapable de manquer de sincérité.

J'ai aussi de bonnes félicitations à vous adresser : votre musique a été fort bien accueillie à la Société Nationale et, malgré votre éloignement, nous aurons désormais le plaisir de vous entendre. Je n'ai pu assister aux dernières auditions de la Société ; *Djamileh* et la fatigue m'ont privé de ces intéressantes séances. Mais tous mes amis m'ont parlé de la bonne impression que leur ont produite les morceaux que vous leur avez envoyés.

J'attends un *baby* dans deux ou trois semaines. Ma femme va à merveille et tout nous présage un heureux résultat.

Djamileh n'est pas un succès, dans le sens ordinaire du mot. — M^me Prelly[1] a été au-dessous du médiocre et la pièce est trop en dehors des habitudes de l'Opéra-Comique. Pourtant on fait des recettes raisonnables et le public écoute avec un intérêt évident. La presse a été excellente. — Les grands journaux ont loué la partition et les *Lundistes mélodistes*, tout en blâmant mes tendances wagnériennes (?), m'ont traité si sérieusement et si courtoisement que je n'ai pu m'attrister de leurs critiques. — Quoiqu'il arrive, je suis content d'être rentré dans la voie que je n'aurais jamais dû quitter et dont je ne sortirai jamais[2]. — De Leuven et Du Locle m'ont commandé trois actes. Meilhac et Halévy seront mes collaborateurs. Ils vont me faire une chose *gaie* que je traiterai aussi *serré* que

[1] M^me Prelly était une femme du monde d'une radieuse beauté, mais douée d'une voix médiocre, que la scène avait tentée. Une partie de l'insuccès de *Djamileh* fut due à l'insuffisance de cette artiste.

[2] La première représentation de *Djamileh* eut lieu le 22 mai 1872.

possible. — La tâche est difficile ; mais j'espère en sortir. — On paraît décidé à me demander quelque chose à l'Opéra. — Les portes sont ouvertes ; il a fallu dix ans pour en arriver là.

J'ai des projets d'oratorios, de symphonies, etc., etc... — Et vous, travaillez-vous ? Il faut produire, le temps passe et il ne faut pas *claquer* sans avoir donné ce qu'il y a en nous.

Mille fois merci encore et à vous de tout cœur.

GEORGES BIZET.

Seizième Lettre.

Novembre 1872.

Mon cher ami,

Je suis à giffler !

Depuis quinze jours, j'aurais dû vous écrire pour vous féliciter ! Vos quatre Duos sont ravissants. Le 2, le 3, le 4, tout cela est exquis. Mais le n° 1 est une *grande chose*. C'est d'une personnalité saisissante et d'un charme ! La lecture de ce beau morceau a été pour moi une véritable joie.

Poursuivez et travaillez davantage, *vous le devez.*

Mille amitiés de votre

GEORGES BIZET.

On a joué l'*Arlésienne* dimanche chez Pasdeloup. Bis et gros effet ![1]

[1] La première audition de l'*Arlésienne* aux Concerts populaires eut lieu le 10 novembre 1872. — Elle avait été donnée, précédemment le 1er octobre 1872, au théâtre du Vaudeville.

Dix-septième Lettre.

Mon cher ami,

Voici une lettre de Gounod, qui vous concerne. Gardez-la, allez voir Gounod. — Portez-lui votre sonate, — allez-y.

Encore adieu — et à vous mille fois de tout mon cœur.

<div style="text-align: right;">GEORGES BIZET.</div>

Gounod demeure 17, rue de la Rochefoucauld.

Dix-huitième Lettre.

<div style="text-align: right;">1873 ?</div>

Mon cher ami,

Je voulais vous donner des nouvelles de Delaborde et c'est ce qui a retardé ma réponse et mes remerciements. — Delaborde est absent, en Angleterre, je crois ?... et l'on ne peut me dire la date de son retour. Si j'ai quelque chose de nouveau à ce sujet, je m'empresserai de vous en informer.

J'ai été enchanté de vos quatre morceaux. La première idylle et la chromatique surtout m'ont ravi. Mon opinion sur votre trio est toujours la même. Pourtant cette nouvelle lecture m'a donné encore une impression meilleure que la première.

Je suis heureux de vous voir travailler; il faut que tous les producteurs de bonne musique redoublent de zèle pour lutter contre l'envahissement toujours croissant de cet infernal Offenbach!... L'animal, non content de son *Roi Carotte* à la Gaîté, va nous gratifier d'un *Fantasio* à l'Opéra-Comique. — De plus, il a racheté à Heugel son *Barkouf*, a fait déposer le long de cette ordure de nouvelles paroles et a revendu le tout

12,000 francs à Heugel. Les *Bouffes-Parisiens* auront la primeur de cette malpropreté. — L'hiver sera pauvre en nouveautés. — Les directeurs de l'Opéra-Comique m'ont déclaré qu'il leur était impossible de monter cette année ma *Griselidis* (Sardou), vu la grande dépense que nécessite cet ouvrage. — Ils m'ont offert, en compensation, une *Namouna* en un acte (qui sera mise en deux actes). — J'ai fini ou à peu près. — J'attends une distribution.

Je travaille à *Clarisse Harlowe*. — Pasdeloup rejouera, cet hiver, ma symphonie et probablement aussi mes petites suites d'orchestre en cinq morceaux. — Ces morceaux, qui sont de simples esquisses, sont accompagnés de cinq autres. Durand (Flaxland) m'a acheté le recueil qui sera intitulé : *Jeux d'enfants !...*

Dix morceaux à quatre mains.

N° 1. *Les Chevaux de bois.* Scherzo.
» 2. *La Poupée.* Berceuse.
» 3. *La Toupie d'Allemagne.* Impromptu.
» 4. *L'Escarpolette.* Rêverie.
» 5. *Le Volant.*
» 6. *Les Soldats de Plomb* Marche.
» 7. *Colin-Maillard.* Fantaisie.
» 8. *Saute-Mouton.* Caprice.
» 9. *Petit Mari — Petite Femme.* Duo.
» 10. *Le Bal.* Galop.

La suite d'orchestre est composée des n°ˢ 1, 2, 3, 9 et 10, dont j'ai supprimé les titres trop enfantins[1].

[1] Le recueil définitif se composait de douze pièces (L'Escarpolette. — La Toupie. — La Poupée. — Les Chevaux de Bois. — Le Volant. — Trompette et Tambour. — Les Bulles de Savon. — Les Quatre Coins. — Colin-Maillard. — Saute-Mouton. — Petit Mari, Petite Femme. — Le Bal). — Les numéros 2, 3, 6, 11 et 12 formèrent la *Petite Suite d'orchestre* exécutée pour l'inauguration des concerts Colonne à l'Odéon, le 2 mars 1873 (Renseignements donnés par Charles Pigot dans son ouvrage : *Georges Bizet et son œuvre*, page 318).

Êtes-vous un peu remis de votre inondation? Sommes-nous destinés à être la proie de tous les fléaux. — Allons-nous enfin être tranquilles?... Je l'espère; mais bien des gens ont peur.

Mille amitiés et à bientôt je l'espère. — Envoyez-moi quelque chose de vous et toujours à vous de tout cœur.

<div style="text-align: right">Georges Bizet.</div>

Ma femme vous envoie ses meilleurs souvenirs.

Dix-neuvième Lettre.

Cher ami,

Mille, mille, mille millions d'excuses!... Il y a quinze jours que j'ai mis votre rouleau sur ma table. — Je le retrouve à l'instant et je le croyais chez vous depuis deux semaines! Je suis un étourdi et je ne sais comment me disculper à vos yeux.

Le morceau est très joli. — C'est bien instrumenté. Cela manque peut-être d'un peu de clarté. Les bois surtout sont un peu trop traités à quatre et cinq parties. — Mais la nature du morceau explique ce procédé. — Votre effet de cor et de basson est neuf. — C'est bon. — Page 3: l'entrée du quatuor vient quatre mesures trop tôt. — Évitez les frottements. — Que chaque partie ait autour d'elle une atmosphère suffisante pour se mouvoir.

Je voudrais que vous instrumentassiez (pardon!) une chose vigoureuse, à *grandes masses*. — Deux ou trois flûtes, — quatre cors, — deux trompettes, trombones etc...

Faites-moi vite quelque chose et je vous retournerai de *suite*.

A partir du 8 juin, envoyez rue de Paris, 17, à Port-Marly (Seine-et-Oise).

J'ai fini le premier acte de *Carmen* ; j'en suis assez content. Mille amitiés et pardon excuse !

<div style="text-align:right">GEORGES BIZET.</div>

Vingtième Lettre.

1874 ?

Cher ami,

Vous voyez que je n'ai pas grand chose à vous reprocher. — *Vous êtes en état* et vous instrumentez TRÈS BIEN. L'ouverture est amusante et je crois que cela réussira à merveille.

J'ai fait cet été un *Cid* en cinq actes. C'est Faure qui m'a lancé dans cette affaire. — Je vais lui faire entendre son rôle un de ces jours. Si la chose lui plaît, il y aura espoir d'arriver à la grande boutique.

Carmen s'achève. — J'entrerai en répétitions en décembre.

Pardonnez-moi d'avoir gardé si longtemps votre ouverture. — Mais ma rentrée à Paris m'a fait perdre huit jours.

Mille amitiés et votre dévoué ami

<div style="text-align:right">GEORGES BIZET.</div>

Vingt-et-unième Lettre.

1874 ?

Mon cher ami,

Votre aimable lettre m'a trouvé au lit en tête à tête avec une angine des plus aiguës. — Depuis deux heures, les abcès ont disparu — et je vais me remettre rapidement à grand renfort de côtelettes.

Je vais partir dans quelques jours. — J'ai trouvé à Bougival un petit coin très tranquille, très agréable au bord de l'eau (1, *rue de Mesmes, Bougival, Seine-et-Oise*).

J'y vais terminer *Carmen* qui entre en répétition au mois d'août pour passer fin novembre ou commencement décembre, — et y commencer, peut-être y finir *Sainte Geneviève*, oratorio sur lequel je compte beaucoup.

Tenez-moi au courant de vos travaux, cher ami, et recevez pour toutes vos chatteries et gâteries les remerciements des Bizet, père, mère et enfant.

<div style="text-align:right">Georges Bizet.</div>

Vingt-deuxième Lettre.

Mon cher ami,

Le *Nocturne* est très joli et fort bien orchestré. — A la cinquième mesure vos violoncelles ou votre violoncelle fait *la sol*. C'est un chant, mais c'est un chant qui fait *basse*; je n'aime donc pas ce *la sol* doublé par la deuxième flûte et les violons. — Au lieu de *la sol* mettez *si si* dans le premier temps; le *sol sol* viendra au deuxième temps. Le solo de violoncelle peut faire très bien ; pourtant je préférerais tous les violoncelles. Ne décidez rien avant d'avoir entendu. — Faites copier sur toutes les parties et faites essayer des deux manières. — Pages 4 et 5 je crains que les bassons ne soient un peu *bas* ; il faut se défier des tenues de bassons dans le grave. — Ceci est une règle générale à laquelle le cas présent peut faire exception. — La harpe fera très bien. — Ne trouvez-vous pas que la fin tourne *un peu court ?* Ceci n'est pas un jugement définitif.

Quant au finale du concerto, il me paraît avoir deux gros défauts : — 1º Ce n'est pas un morceau de piano (même piano

et orchestre); 2° Ce n'est pas un finale de concerto et votre joli petit morceau ne me semble pas bien placé là... — Les traits me semblent cherchés et je ne crois pas qu'un pianiste y trouve son compte. Le morceau est loin d'être mauvais. Le début ferait très bien, mais à l'orchestre. Du reste, en relisant ce morceau, je vois que le piano vous a gêné. — En somme : bon morceau, mais qui n'est pas apte à faire un finale de concerto de piano. C'est horriblement difficile ! Depuis trois ou quatre ans, je rêve un concerto et je ne puis parvenir à faire à la fois du piano et de la symphonie.

Ne vous découragez pas et écrivez beaucoup. — Vous ne travaillez pas assez. — Produisez, produisez.

J'entre en répétition dans quelques jours. Ma *Carmen* passera fin novembre ou commencement décembre[1]. Je viens de passer deux mois à orchestrer les 1200 pages que renferme ma partition.

J'ai une *Sainte Geneviève*[2] sur le métier, mystère en trois parties. — Mais je ne sais si je serai prêt pour cet hiver.

Mille amitiés de votre affectionné et dévoué :

<div style="text-align:right">GEORGES BIZET.</div>

Ma femme vous envoie ses meilleurs compliments.

[1] Ce n'est que le 3 mars 1875 qu'eut lieu la première représentation de *Carmen*.
[2] Les fragments de l'oratorio inachevé *Sainte Geneviève* auraient été complétés par l'ami dévoué de Georges Bizet, par l'excellent et habile compositeur, Guiraud.

LETTRES A ERNEST GUIRAUD

LETTRES A ERNEST GUIRAUD

PROSCENIUM

ERNEST Guiraud fut l'ami de la première heure, le compagnon d'armes de Georges Bizet. Avec lui, il vécut les dures luttes de la vie d'artiste; il connut ses misères comme ses joies, les premières souvent plus profondes que les dernières. A peu près du même âge[1], l'un et l'autre vivaient côte à côte et ne faisaient rien sans se consulter: Georges Bizet paraissait avoir une véritable confiance dans le jugement de son aîné.

Les voici, aujourd'hui, disparus ! Aussi avons-nous pensé qu'il y avait intérêt à publier les petites lettres intimes que Georges Bizet adressait journellement à son « vieux » cama-

[1] Georges Bizet est né à Paris le 25 octobre 1838 et Ernest Guiraud à la Nouvelle-Orléans le 23 juin 1837.

rade et qui, si elles ne présentent pas, en raison de leur brièveté, une grande valeur artistique, laissent entrevoir la tendresse qui unissait ces deux natures d'élite [1].

Nous devons la communication de cette correspondance à l'obligeance de M. Croisilles, oncle d'Ernest Guiraud, qui a tenu avec maîtrise, depuis de si longues années, le pupitre de violon-solo à l'Opéra-Comique. Nous lui adressons ici tous nos remerciements.

<div style="text-align:right">H. I.</div>

Première Lettre.

Cher,

Merci de ta lettre. — J'ai vu C. — Reçu mon deuxième acte.

Je t'envoie quatre vers — une primeur ! un amour !

> « La fleur des champs boit la rosée
> Qui l'attendait à son réveil.
> La lune même *assez osée*
> Boit la lumière du soleil. »

Quel physicien-astronome ! Quel poète ! et quel... !

Je compte sur toi dimanche. Viens samedi soir à l'heure qui te convient.

<div style="text-align:right">Ton vieux
GEORGES.</div>

[1] Aucune de ces lettres n'est datée : il eût été, si non impossible, mais du moins très difficile d'assigner à chacune d'elles une date précise.

Deuxième Lettre.

Vieux, Jeudi.

J'oubliais !... C'est ce soir le lapin !... à 6 heures précises ; il faut que je file à 8 heures 1/2.

Amène Diane pour avaler les os et les eaux...

A tantôt ton
GEORGES BIZET.

Troisième Lettre.

Voilà ton fauteuil, cher ami, tu seras à côté de *X*... que je n'ose pas placer auprès de *Nephtali ;* je crains les scènes !... Si *Azevedo* est de l'autre côté... allez-y, mais pendant les entr'actes seulement.

Ton vieux
GEORGES BIZET.

P. S. J'ai vu hier une dame qui se plaint de ce que vous voulez toujours lui imposer votre volonté. Je vous reconnais bien là !!! [1].

Quatrième Lettre.

1870.

1º Tous les hommes (mariés ou non mariés) de 20 à 30 partent-ils ?...

[1] Ce post-scriptum n'est pas de la main de Georges Bizet et paraît avoir été écrit par une femme, peut-être par Madame G. Bizet.

J'ose espérer qu'on ne poussera pas jusqu'à 35, nous serions gentils !

2° Sommes-nous à la garde nationale, oui, n'est-ce pas ? Dans ce cas, que faut-il que je fasse ?... Faut-il attendre une convocation ?... ou faut-il aller me faire inscrire ?

Faudra-t-il que je rentre à Paris pour aller faire l'exercice ?

Tu serais bien gentil d'avoir l'œil sur tous ces détails que tu seras à même de me donner, puisque tu es dans les mêmes conditions que moi. — Je tiens à n'être pas le dernier à faire mon devoir. — Oh ! les 7,300,000 C... !!!...

Si tu as quelque idée sur ce que nous allons devenir, tu seras aussi bien aimable de me le communiquer.

Massenet, Paladilhe, Cormon se font-ils mobiles ?...

Nous allons pouvoir chanter avec variante :

Tutti son mobili !...

Le précepteur de Louis s'est distingué là-bas !... et le collaborateur de la vie de César, Lebœuf !... ils vont bien !... du coup d'œil !... de la prévoyance !... Quels œufs !... On dit que Bazaine, qui a, ajoute-t-on, des talents, va nous sauver... espérons-le !

C'est égal !... les 7,300,000 C... !...

Ton vieux

GEORGES BIZET.

Cinquième Lettre.

J'ai un conseil a te demander.

Ce monsieur de Lyon ne te fait-il aucun effet ? Je n'ai pas fermé l'œil cette nuit.

Je connais quelqu'un qui a menti hier en nous annonçant la *Traviata* pour ce soir.

Voilà une occasion de rompre, à moins d'une grosse erreur. Viens.

Il faut que je prenne mes mesures avec une grande prudence.

Je ne vais pas chez toi. — Mon père est ici.

A toi

GEORGES BIZET.

Sixième Lettre.

Cher,

Carvalho et sa femme comptent sur toi à dîner ce soir.

Tu n'es donc pas rentré chez toi hier. Tu n'as donc pas reçu la dépêche ?

Suis libre ce soir.

Madame Carvalho te désire beaucoup.

A toi, vieux,

GEORGES BIZET.

Septième Lettre.

Cher,

Nephtali et Jadin viennent dîner demain jeudi dans ma cambuse — toi aussi ou je crie.

Nephtali nous invite à dîner samedi. — Dis *oui* ou ne dis rien ; j'ai déjà dit oui pour toi.

A toi

GEORGES BIZET.

Huitième Lettre.

Cher,

Je n'irai pas à Paris avant huit jours.

D'ici là, je serai chez moi *toujours* excepté jeudi.

As-tu reçu ma lettre?... Viens déjeuner ou dîner ou coucher — et plutôt tout cela à la fois, — si tu es en travail. — Je ne te garderai pas longtemps.

Vas-tu mercredi chez le président ? — J'ai été en voyage samedi, dimanche. — Je suis rentré lundi au Vésinet. Je repars aujourd'hui, mardi, et ne rentre pas vendredi. — Ne te coupe pas !

A toi mille fois de tout cœur.

GEORGES BIZET.

Neuvième Lettre.

Cher,

C'est fini d'hier. Jamais je n'ai autant souffert! C'est horrible!

Mercredi, il faut que j'aille à Paris; y seras-tu?... et dînerons-nous ensemble? Irons-nous chez le président? Moi, oui, il faut que j'y aille.

Réponds un mot.

A toi de tout cœur.

GEORGES BIZET.

Dixième Lettre.

Mon cher ami,

Je t'engage vivement à aller trouver Perrin. — Moi je ne veux plus entendre parler de cette ordure. Les cinq voix m'humilient profondément, quand je songe aux onze voix d'Elwart. — C'est à tout lâcher. — Pour deux sous et, si je n'avais peur de poser, j'irais retirer mon bibelot.

C'est fait d'avance; sois-en convaincu. — On choisira celui qui présentera les chances de four les plus accentuées.

Quant au jury, il ne sera pas trop idiot.

1° Perrin.
2° Gevaert.
 Thomas refusera.
3° David.
 Gounod refusera.
4° Reber.
5° Massé.

6° Semet.
7° Maillard.
 Reyer refusera.
8° Saint-Saëns.
 Auber refusera
9° Elwart.

En cas de refus de *David*, on aura Duprato. Sauf *Elwart*, ce sera possible.

Cher vieux, va chez Perrin et n'aie pas l'air de croire que je suis de cette stupide épreuve. Quant à moi, je ne veux plus, je te le répète, m'occuper de tout cela. Je n'irai plus à l'Opéra d'ici deux mois.

J'ai été extrêmement triste depuis l'autre soir. J'ai le chagrin avant, — tant mieux.

Bonne chance, cher, et à toi de tout cœur, de toute affection. Ma femme te serre la main.

<div style="text-align:right">Georges Bizet.</div>

Onzième Lettre.

Cher ami,

Peux-tu me donner un quart d'heure aujourd'hui dimanche ? il s'agit du deuxième acte de Mignon, quatre mains.

Je passerai chez toi vers 5 heures $^1/_2$. Si je ne te trouve pas, laisse-moi un mot chez ton concierge pour dire s'il t'est possible de me recevoir (j'irai chez toi à cause du piano) vers 10 ou 11 heures !

<div style="text-align:right">Ton vieux
Georges Bizet.</div>

Ah ! mercredi prochain, tu viens manger une poularde truffée, — ne l'oublie pas.

Douzième Lettre.

Passe me prendre à 4 heures $^1/_2$; nous irons dîner rue Médicis, et après à *Jeanne d'Arc !* Nous rirons.

Viens à 4 heures $^1/_2$, parce que M... chante le solo de la messe de Gounod et me prie de le lui faire dire avant dîner.

<div align="right">A toi

GEORGES BIZET.</div>

Treizième Lettre.

Si tu le vois ce soir, remets lui ce mot. Si tu ne le vois que demain — remets également.

Je suis toujours malade.

<div align="right">A toi

GEORGES BIZET.</div>

Quatorzième Lettre.

Cher,

Nous avons un enterrement demain, jeudi. Ne viens donc déjeuner que dimanche. J'aurai une petite baignoire pour le concert de l'Odéon. Nous nous y pourrons cacher.

Je t'envoie trois volumes que j'ai reçus pour toi.

A dimanche, si je ne te vois pas avant. Nous arroserons ton vin d'une douzaine d'huîtres.

<div align="right">Mille fois à toi

GEORGES BIZET.</div>

Quinzième Lettre.

Quoi de neuf ?

J'ai été très malade aujourd'hui. J'ai eu des douleurs névralgiques dont j'ai cru claquer.

Quoi de neuf ? — Vite — réponds.

A toi

GEORGES BIZET.

Seizième Lettre.

Cher,

Reyer vient dîner demain, samedi à 7 heures.
Tâche de venir.

Ton vieux

GEORGES BIZET.

Dix-septième Lettre.

1° Papa calmé !
2° Nous dînons jeudi chez Gounod, — belle Hélène n'oublie pas.
3° Ci-joint ta blague.
4° A ce soir S...
5° Adresse de Godard (*Rinaldi*), 18, rue Favart.

Montre-lui ce mot, et rappelle-toi qu'il m'a promis un piano pour Camille à 15 francs.

A toi, cher, de cœur.

GEORGES BIZET.

Dix-huitième Lettre.

Vieux,

Le porteur de ceci est *Alphonse Bruneau*, grand ami à moi. — Il a tenu avec succès l'emploi de premier ténor à l'Opéra-Comique dans de bonnes villes. — Il chante *Lucie* etc... — La voix est excellente; tu t'apercevras facilement de ses qualités physiques. — Or, M. Capoul ne chantant plus que les premiers ténors à l'Opéra-Comique, tu serais gentil de présenter mon ami aux intelligents directeurs du Théâtre impérial de la *Dame blanche*. — Je crois que ce serait une bonne affaire. — Il a plus qu'il ne faut pour chanter le *Chalet*, Hector des *Mousquetaires*.

Enfin, fait tout pour le mieux et à toi.

GEORGES BIZET.

Dix-neuvième Lettre.

Mardi...

M^{me} Chabrier me charge de t'amener dîner demain (mercredi) chez elle. Si tu peux (et il faut que tu puisses), viens me prendre à 6 heures moins un quart.

Sois exact et à toi de cœur.

GEORGES BIZET.

FIN.

TABLE DES MATIÈRES

	Pages.
César Franck	3
Catalogue des œuvres de César Franck	24
Charles-Marie Widor	31
Édouard Colonne	41
Jules Garcin	55
Catalogue des œuvres de Jules Garcin	64
Charles Lamoureux	67
Faust. Scènes du poème de Gœthe mises en musique par Robert Schumann	105
Le requiem allemand de Johannès Brahms	145
Lettres inédites de Georges Bizet	155
Lettres à Paul Lacombe. — Avant-Propos	157
Lettres à Ernest Guiraud. — Proscenium	201

www.ingramcontent.com/pod-product-compliance
Lightning Source LLC
Chambersburg PA
CBHW071531220526
45469CB00003B/724